高等院校动画专业规划教材

ANIMATION
SCENE
DESIGN

动画
场景设计
（第三版）

李铁　张海力　王京跃　编著

清华大学出版社
北　京

内 容 简 介

本书从动画场景的分类和特点入手，详细讲述了与场景设计密切相关的透视原理、动画场景构成、动画场景灯光效果、动画场景构思、动画场景构图和动画场景制作等方面的知识。其中，从动画时空、场景色彩基调、场景风格、与角色的配合等方面介绍了动画场景的构思；从构图原理、构图规律、动画场景构图特点、静态构图与动态构图、景别、镜头动作等方面详细讲述了动画场景的构图；从设计规范和二维动画、定格动画、三维动画等不同场景介绍了动画场景的制作。

本书既有理论指导，又有大量精心编排的案例分析，理论与实践并重。

本书适合动画、游戏及新媒体专业的研究生、本科生以及动漫爱好者阅读和自学，也可作为动画、游戏及新媒体专业人士的参考书。

本书封面贴有清华大学出版社防伪标签，无标签者不得销售。
版权所有，侵权必究。举报：010-62782989，beiqinquan@tup.tsinghua.edu.cn。

图书在版编目(CIP)数据

动画场景设计/李铁等编著.—3版.—北京：清华大学出版社，2018 (2023.7重印)
（高等院校动画专业规划教材）
ISBN 978-7-302-50020-9

Ⅰ.①动… Ⅱ.①李… Ⅲ.①动画－背景－造型设计－高等学校－教材 Ⅳ.①J218.7

中国版本图书馆CIP数据核字(2018)第 081983 号

责任编辑：刘向威　张爱华
封面设计：文　静
责任校对：徐俊伟
责任印制：宋　林

出版发行：清华大学出版社
网　　址：http://www.tup.com.cn，http://www.wqbook.com
地　　址：北京清华大学学研大厦A座　　　　邮　编：100084
社 总 机：010-83470000　　　　　　　　　邮　购：010-62786544
投稿与读者服务：010-62776969，c-service@tup.tsinghua.edu.cn
质量反馈：010-62772015，zhiliang@tup.tsinghua.edu.cn
课件下载：http://www.tup.com.cn，010-83470236

印 装 者：北京博海升彩色印刷有限公司
经　　销：全国新华书店
开　　本：185mm×260mm　　印　张：16.75　　字　数：437千字
版　　次：2006年8月第1版　2018年7月第3版　印　次：2023年7月第5次印刷
印　　数：5301～6300
定　　价：79.00元

产品编号：076990-01

前 言

动画是一种具有辉煌前景的产业,存在巨大的发展潜力和广阔的市场空间,国家也在大力发展动画产业,并在政策、投资、技术、教育等多个方面提供了有力的支持。

动画产业的发展离不开人才的培养,在动画产业飞速发展的今天,国内的动画教育也在走向一个大发展的新时期。然而,在新的历史时期,中国的动画艺术要再现《大闹天宫》《哪吒闹海》《三个和尚》的辉煌,却并非易事。单就动画人才培养而言,新技术、新文化形态、新艺术表现形式、新的商业动画制片模式等都给动画教育提出了新的课题。

为此,由天津市品牌专业、天津市优势特色专业——天津工业大学动画专业牵头,在多所高校和专家组的参与下,在动画教育的办学理念、人才培养目标、教学模式、学科建设、课程体系、教学内容等方面不断进行改革创新的研究,并在多年教学积累与实践经验基础上,吸收国内外动画创作和教育的成果,组织编写了本套教材。在教材的编写过程中,作者注重理论与实践相结合、动画艺术与技术相结合,并结合动画创作的具体实例进行深入分析,强调可操作性和理论的系统性,在突出实用性的同时,力求文字浅显易懂、活泼生动。本书是整套教材中的一种,介绍了动画场景设计。

在动画制作过程中蒙太奇场面是一个表意单位,动画场景是构成蒙太奇场面的视觉要素之一,其作用主要体现在:交代故事发生的历史、年代、时间、地域等背景资料;成为动画中角色戏剧动作的有力支撑;形成动画画面的色彩基调,创造动画的戏剧气氛;利用景别、色彩对比、光影效果等视觉手段衬托动画角色;成为推动戏剧发展的重要元素。动画场景设计师不仅仅要具有视觉表现的技艺,更是需要涉猎透视学、建筑学、建筑史、制图学、舞台美术、心理学等各个学科。

本书针对动画场景设计过程中所需要的背景知识,详细讲述了动画场景的类型、动画场景设计制作流程,以及如何进行基础训练;深入介绍了几何透视及透视阴影、镜像与倒影的制图方法,并详细讲述了空气透视、散点透视在动画场景设计中的应用;从自然景观、建筑空间、交通工具、魔幻场景等方面,详细讲述了动画场景的构成;从布光原理、灯光设计、光效果、光与影等方面,介绍了动画场景的灯光效果;从动画时空、场景色彩基调、场景风格、与角色的配合等方面,介绍了动画场景的构思;从构图原理、构图规律、动画场景构图特点、静态构图与动态构图、景别、镜头动作等方面,详细讲述了动画场景的构图;从设计规范和二维动画、定格动画、三维动画等不同场景,介绍了动画场景的制作。

在本书的编写过程中参考了许多动画片的设计实例,如《花木兰》《花木兰2》《大闹天宫》《哪吒传奇》《鬼》《道成寺》《钟楼怪人》《大力神》《猫和老鼠》《菲力猫》《勇闯黄金城》《变身国王》《森林王子2》《幽灵公主》《埃及王子》《龙猫》《下课后》《熊兄弟》《101只斑点狗》《星银岛》《红猪》《哈尔的移动城堡》《狮子王》《千与千寻》《名侦探柯南》《海底总动员》《掌门狗》《小蝌蚪找妈妈》《飞屋环游记》《悬崖上的金鱼公主》《秒速5厘米》《辛普森一家》《小鹿班比》《天空之城》《汽车总动员》《功夫熊猫》《公主与青蛙》《恶童》《康拉德的水手》《白雪公主》《木偶奇遇记》《布兰登和凯尔经的秘密》》等,在此表达诚挚的谢意。

作　者
2018年1月

Contents 目 录

第 1 章　动画场景设计概论 …………………………………… 1
 1.1　动画场景设计概述 ………………………………… 1
 1.1.1　动画场景的作用 …………………………… 1
 1.1.2　动画场景设计原则 ………………………… 5
 1.2　动画场景的类型 …………………………………… 10
 1.3　蒙太奇场面与分镜头场景 ………………………… 14
 1.4　与场景设计相关的动画制作环节 ………………… 23
 1.4.1　概念设计 …………………………………… 24
 1.4.2　分镜头与故事板 …………………………… 25
 1.4.3　动画设计稿 ………………………………… 28
 1.5　动画场景设计制作流程 …………………………… 31
 1.5.1　准备阶段 …………………………………… 31
 1.5.2　搜集素材阶段 ……………………………… 31
 1.5.3　构思阶段 …………………………………… 34
 1.5.4　定稿阶段 …………………………………… 34
 1.5.5　制作阶段 …………………………………… 34
 习题 1 ……………………………………………………… 35

第 2 章　基础训练 ……………………………………………… 36
 2.1　素描 ………………………………………………… 36
 2.2　速写 ………………………………………………… 43
 2.3　色彩 ………………………………………………… 47
 2.4　自由联想 …………………………………………… 50
 习题 2 ……………………………………………………… 53

第 3 章　透视原理 ……………………………………………… 56
 3.1　透视原理概述 ……………………………………… 56
 3.2　几何透视 …………………………………………… 58
 3.2.1　透视基本原理 ……………………………… 59
 3.2.2　一点透视 …………………………………… 61
 3.2.3　两点透视 …………………………………… 69
 3.2.4　三点透视 …………………………………… 75

3.2.5　网格透视 …………………………………… 77
3.2.6　三维辅助参考法 …………………………… 77
3.2.7　场景透视需要注意的问题 …………………… 80
3.3　透视阴影 ……………………………………………… 85
3.4　镜像与倒影 …………………………………………… 89
3.5　空气透视 ……………………………………………… 95
3.6　散点透视 ……………………………………………… 97
习题 3 ……………………………………………………… 104

第 4 章　动画场景构成 …………………………………… 106
4.1　自然景观 ……………………………………………… 106
4.1.1　天空自然景观 …………………………… 106
4.1.2　陆地自然景观 …………………………… 109
4.1.3　植物 ……………………………………… 114
4.1.4　水景 ……………………………………… 119
4.2　建筑空间 ……………………………………………… 122
4.2.1　建筑空间分类 …………………………… 122
4.2.2　建筑与历史 ……………………………… 124
4.2.3　建筑与地域 ……………………………… 132
4.2.4　室内场景构成 …………………………… 133
4.3　交通工具 ……………………………………………… 136
4.4　魔幻场景 ……………………………………………… 141
习题 4 ……………………………………………………… 145

第 5 章　动画场景灯光效果 ……………………………… 149
5.1　布光原理 ……………………………………………… 149
5.2　灯光设计 ……………………………………………… 155
5.3　光效果 ………………………………………………… 159
5.4　光与影 ………………………………………………… 161
习题 5 ……………………………………………………… 165

第 6 章　动画场景构思 …………………………………… 169
6.1　动画时空 ……………………………………………… 169
6.1.1　时间与空间 ……………………………… 169
6.1.2　多平面摄影技术 ………………………… 176
6.2　场景色彩基调 ………………………………………… 183
6.3　场景风格 ……………………………………………… 186
6.4　与角色的配合 ………………………………………… 190
习题 6 ……………………………………………………… 192

第 7 章　动画场景构图 …… 193

7.1　构图原理 …… 193
7.2　构图规律 …… 195
7.2.1　平衡 …… 195
7.2.2　黄金分割 …… 198
7.2.3　对比与调和 …… 199
7.2.4　骨骼结构 …… 200
7.3　动画场景构图特点 …… 202
7.3.1　固定的幅面比例 …… 202
7.3.2　灵活的视角 …… 202
7.3.3　动画场景分层 …… 204
7.4　静态构图与动态构图 …… 209
7.5　景别 …… 210
7.6　镜头动作 …… 214
习题 7 …… 218

第 8 章　动画场景制作 …… 219

8.1　设计规范 …… 219
8.1.1　场景设计清单 …… 219
8.1.2　方位结构图 …… 224
8.1.3　综合设计图 …… 227
8.1.4　色彩基调图 …… 231
8.1.5　灯光设计图 …… 231
8.2　二维动画场景 …… 233
8.3　定格动画场景 …… 243
8.4　三维动画场景 …… 245
习题 8 …… 248

参考文献 …… 257

第1章 动画场景设计概论

本章首先概述动画场景设计的作用,介绍动画场景设计的一些基本原则,从内容和制作方式两个方面介绍常见的动画场景类型;详细讲述蒙太奇场面与分镜头场景的构成关系;介绍与场景设计相关的动画制作环节中的概念设计、分镜头与故事板、动画设计稿等;从准备、搜集素材、构思、定稿、制作几个环节,详细讲述动画场景设计的流程。

1.1 动画场景设计概述

动画场景包含了影视动画中除角色之外的所有视觉成分,大到宇宙、山川、城市,小到摆设、花草,都要依据剧情发展和角色刻画的需要进行精心设计。动画场景设计与规划设计、环境设计、室内设计、园林设计、建筑设计的关键区别是其与剧情表述、角色塑造之间密不可分的关系。

1.1.1 动画场景的作用

动画场景的作用主要体现在以下几个方面。

(1)交代剧情发生的历史、年代、时间、地域等背景资料。

图 1-1 所示是迪士尼公司出品的动画电影《公主与青蛙》中的动画场景设计,故事发生的背景设定在美国新奥尔良。

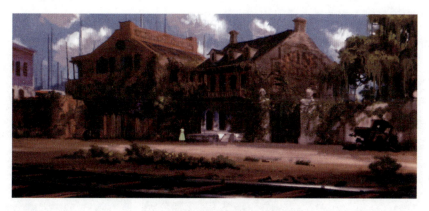

图 1-1 选自《公主与青蛙》场景设计 1

故事中的城市在距离墨西哥湾 120km 的地方,位于密西西比河的一个新月形弯道上,这是一个历史悠久、神秘、充满音乐和魔法的城市。这个城市由法国人建立,还受到很多非洲和西印

度群岛文化的影响，并将世界范围的文化与这个海港城市融合。20世纪初，大量移民的涌入，更是为文化融合创建了独一无二的环境，所以故事的时代背景就设定在20世纪20年代。这个多元化和传奇的城市，为童话故事的发展提供了众多元素和资源。

该片的艺术指导伊恩·谷丁（Ian Gooding）说："新奥尔良是一个与众不同、令人震惊的地方，与美国任何一个地方相比，它就是那样独特。在新奥尔良，你会看到那些一直保持得很漂亮的建筑，部分外墙面会爬满植物，这会让你觉得很宜人、舒适，给你一种存在感，让你觉得置身其中。"苏·尼科尔斯（Sue Nichols）也曾说："新奥尔良是美洲真正的象征，它就像是一口煮着各种文化的汤锅，将浓厚的味道注入社会和各个种族当中，完整地呈现在整个城市的视觉环境里。"

图1-2所示是该片中法国区的场景设计。许多法国区近乎传奇的建筑都有华丽的露台和铸铁工艺装饰，多数建筑用砖砌成并贴面，有时还会刷上明亮的颜色，而特制的门闩和窗钩用于抵御热带风暴。入夜，温暖的、闪着辉光的琉璃灯照亮街巷和庭院，而投射下的影子则酝酿着浪漫、想象力以及忧愁。

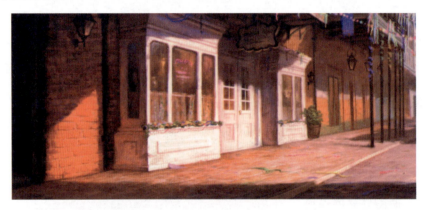

图1-2　选自《公主与青蛙》场景设计2

（2）成为动画中角色戏剧动作的有力支撑。

如图1-3所示，在《猫和老鼠》的这幕动画场景中，总共包含三个层：前景层放置一把扫帚；中景层包含半段墙壁；背景层包含土黄色的墙壁。中景层的墙壁是小猫汤姆的藏身之所，前景层的扫帚将作为汤姆接近老鼠杰瑞的伪装工具。

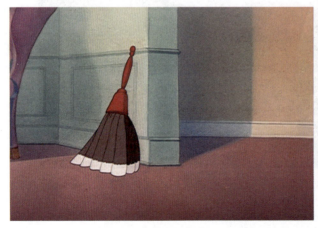

图1-3　选自《猫和老鼠》

(3) 形成镜头画面的色彩基调,创造动画的戏剧氛围。

如图1-4所示,在《花木兰》的这幕动画场景中,画面低中调的明暗对比关系、冷色系低纯度的阴霾基调,渲染出花木兰父亲发现她代父从军后悲伤不舍的心情。

图1-4 选自《花木兰》1

(4) 利用景别、色彩对比、光影效果等视觉手段衬托动画角色。

如图1-5所示,在《埃及王子》的这幕动画场景中,从画面左上方投射下来的一束光,为角色的表演限定出了一个视觉空间,年轻的法老和他怀中的孩子成为观众注目的重点。

图1-5 选自《埃及王子》1

(5) 动画场景可以成为推动剧情发展的重要元素。

如图1-6所示,在《花木兰》的这幕动画场景中,镜头画面中的雪山成为花木兰制造雪崩、以少胜多打败匈奴的关键因素。

(6) 动画场景限定了角色戏剧化生活的时空关系,可用于塑造角色的性格,还可用于表现角色的心理空间、思维空间、情感空间。

如图1-7所示,在动画电影《借东西的小人阿丽埃蒂》中,阿丽埃蒂卧室的场景设计表现了角色的性格、爱好、生活状态。

一些景物镜头还具有表述、抒情、隐喻的作用。例如,桃花绽放,代表春天到来了;小溪中冰

凌的消融，可以用于暗喻严酷的情境已经过去。图1-8所示是选自《岁月的童话》中的场景设计，其中一个蒙太奇段落讲述在东京工作的妙子请假到农村体验生活，通过采摘红花的劳作，使从小在东京长大的妙子体会到了乡间生活的魅力，这个景物镜头表现出妙子很放松且心情愉悦。

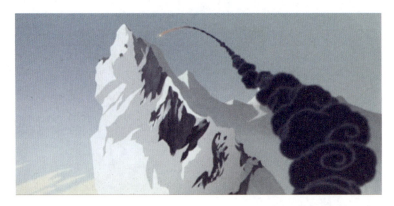

图1-6　选自《花木兰》2

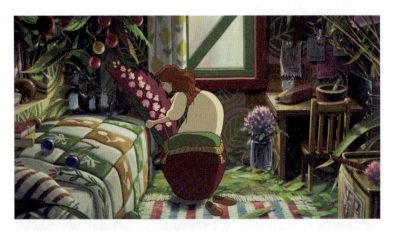

图1-7　选自《借东西的小人阿丽埃蒂》

图1-8　选自《岁月的童话》场景设计

(7) 动画场景设计有助于形成动画片独特的艺术风格。

如图 1-9 所示,在动画电影《布兰登和凯尔经的秘密》中,动画场景的设计形成了影片独特的装饰化艺术风格。

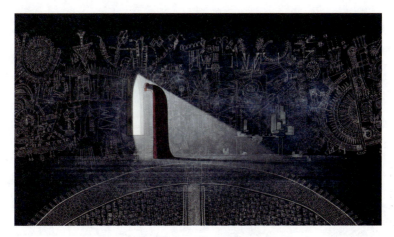

图 1-9　选自《布兰登和凯尔经的秘密》

别林斯基曾经说过:"如果形式是内容的表现,它必和内容紧密联系着,你要把它从内容分出去,那就意味着消灭了内容;反过来也是一样,你要是把内容从形式分出来,那就等于消灭了形式。"动画片的视听语言、结构、体裁、风格等内容要素决定了动画场景的表现形式。

1.1.2　动画场景设计原则

在动画场景的设计过程中,应当遵循以下设计原则。

(1) 动画场景设计要符合剧情发展和视听表述的需要,符合特定的历史和时代背景。

动画的场景首先要符合地理环境、气候、季节、时间等因素真实性的需要。例如季节因素,秋天的树叶呈深绿、暖绿或橙黄色;春天的树叶呈嫩绿色、翠绿色。《岁月的童话》中妙子在稻田中插秧的动画场景设计如图 1-10 所示。动画场景的设计还要符合角色的性格、爱好、行为特征、年龄特征、性别、职业特征等。

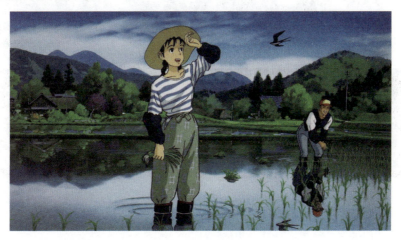

图 1-10　选自《岁月的童话》

巴赞曾经说过："真实性当然不是题材的真实性或表现的真实性,而是空间的真实性,否则活动的画面就不能够构成电影。"

(2) 动画场景设计要符合透视视觉表象的需要。

在二维动画制作过程中,动画场景正确的透视关系为在二维平面中表达三维空间提供了保证,并使想象中的空间更为可信。另外,在某些情况下,基于动画表现的需要,还可以对一些透视关系进行调整。图 1-11 所示是斯帕克斯工作室设计的动画场景,它对透视关系进行了大胆的调整。

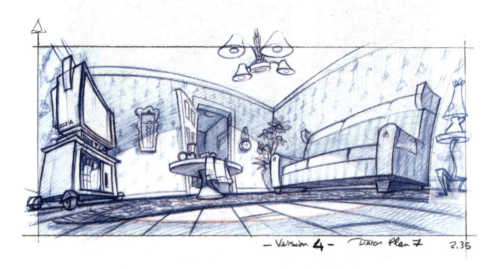

图 1-11　斯帕克斯工作室设计的动画场景

动画场景的透视关系还要与镜头画面设计,如镜距、角度、景次、镜头运动等属性紧密结合。如图 1-12 所示,在《木偶奇遇记》的这个动画场景中,场景设计实现了跟镜头、摇镜头运动的效果。

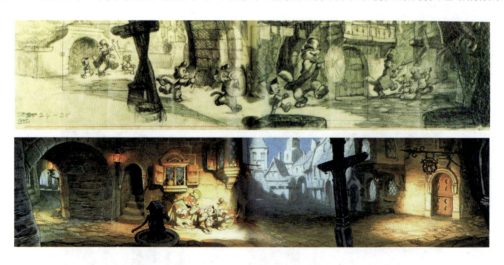

图 1-12　选自《木偶奇遇记》场景设计

(3) 动画场景设计要与角色设计风格统一。

动画场景的设计要与动画角色设计风格相匹配。斯帕克斯工作室出品的一个动画片场景

如图 1-13 所示,其动画角色设计与动画场景设计风格十分统一。另外还要注意,不同蒙太奇场面之间的设计风格也要统一。

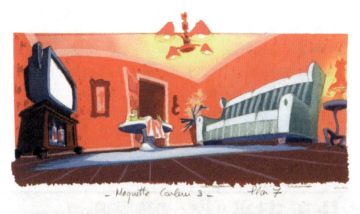

图 1-13　斯帕克斯工作室出品的动画场景

（4）动画场景设计要具有正确的比例尺度。

动画场景中建筑、汽车、家具等的比例,能够对动画角色、主观镜头起参照作用,所以场景的空间尺度与比例关系要与动画角色相匹配,当尺度和比例关系控制恰当时,被表现的空间主体突出,呈现出视觉上的完整性。如图 1-14 所示,《花木兰 2》中的这幕动画场景,巨大的皇宫空间与花木兰和李翔（左下角）的角色尺度形成了强烈的对比关系,暗示出皇家或国家的使命高于一切。

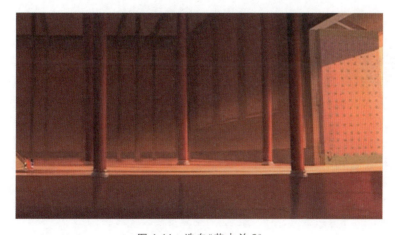

图 1-14　选自《花木兰 2》

天津工业大学出品的动画片《兔子窝》，讲述的是森林中兔子窝里发生的故事，动画角色都是身高30cm左右的兔子，它们使用的器物都是从人类的废品堆里捡来的。所以场景设计师赵鑫找来了一把长30cm的尺子，在自己的周围寻找人类遗弃的但适合兔子们使用的物品，例如19cm长的旧牙刷（牙刷头可以是弯曲的），兔子可以拿来扫地；22cm长的旧毛笔，兔子可以用来在卫生间当墩布拖地用；6.5cm高的咖啡杯，上面放一个稍大的圆形小木板，再铺一块苏格兰格格布，兔子可以把它当作沙发前的茶几，大杯子上放小杯子，还别具一种情趣；直径12cm的光盘可以当镜子用，用一个美工钉将其可以挂在墙上，由于光盘上面有划痕，兔子爸爸发现照镜子看不清时，就会去转动这个镜子，镜子上还可以贴一些有意思的生活小提示或便签之类；废弃的羽毛球高8cm，直径6cm，结合一个特简单的小木头架倒过来放，可以作为小物品的收纳篮。

为了使场景道具设计的尺度与兔子角色尺度相配合，剧组还专门绘制了一张《兔体工程图》作为参考，如图1-15所示。

图1-15　赵鑫设计

（5）动画场景设计要具有恰当的画面构图形式。

清代沈宗骞曾就画面构图作过精彩表述："凡作一图，若不先立主见，漫为填补，东添西凑，使一局物色，各不相顾，最是大病。先要将疏密虚实，大意早定，洒然落墨，彼此相生而相应，浓淡相间而相成。拆开则逐物有致，合拢则通体联络。自顶及踵，其烟岚云树，村落平原，曲折可通，总有一气贯注之势。密不嫌迫塞；疏不嫌空松，增之不得，减之不能，如天成，如铸就，方合古人布局之法。"可见，构图首先要立意，然后正确选择视点、视角，正确把握动态平衡关系、动态构图关系，做到主次分明、动静结合、疏密相关、层次清晰。图1-16所示是《钟楼怪人》中的动画场景，具有十分美妙的重复空间韵律。

（6）动画场景设计要具有可信的光影属性。

在动画场景中，光源的类型、高度、距离、照射角度以及所投射的影子，都应当符合戏剧空间的真实感。图1-17所示是《功夫熊猫2》中的场景光影效果。

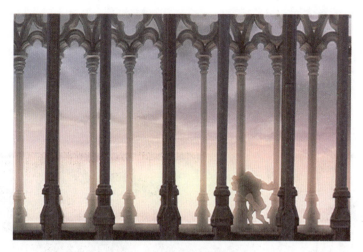

图 1-16 选自《钟楼怪人》

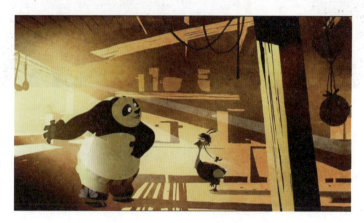

图 1-17 选自《功夫熊猫2》

（7）动画场景设计要符合角色生活的逻辑。

动画场景设计是构建角色生活逻辑的关键。皮克斯工作室出品的动画作品中，对于角色生活逻辑的推敲是其成功的重要原因之一。在《虫虫特工队》中，昆虫有其生活的逻辑，衣、食、住、行无不考虑得十分完备，例如在昆虫酒吧里，蚊子点的就是"血玛丽酒"；红绿灯则由萤火虫控制；放样则利用投影原理，如图 1-18 所示。在《怪物电力公司》《汽车总动员》《海底总动员》《玩

图 1-18 选自《虫虫特工队》

具总动员》中,所有的童话世界都遵循着自己的一套严密的生活逻辑。与此相对照的是,有些动画作品没有建立起动画角色的生活逻辑,有些动画片就是让人戴上各种童话面具,演绎的都是人类世界的故事;有些动画片则醉心于无厘头式的表述方式,遇到逻辑混乱之时,就胡乱使用魔法、仙术没原则地搞定。

(8) 动画场景设计要正确处理镜头画面的色彩基调。

色彩基调包括:时间色彩基调、气氛色彩基调、事件色彩基调、地点色彩基调,如图 1-19 所示。此部分内容在后面的章节中将详细讲述。

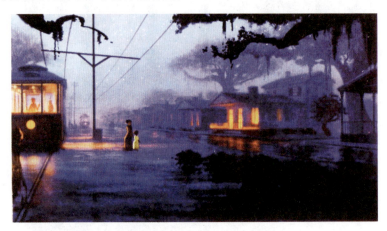

图 1-19　选自《公主与青蛙》

(9) 动画场景设计要正确表现景物的材质肌理。

景物的材质肌理表现要真实而准确,但同时要注意不能一味地追求景物自身的固有色和纹理,而忽略画面的整体效果及表现的主次关系。

(10) 动画场景设计要保证场景时空关系的统一。

在动画场景的设计过程中,要保证相关场景之间器物摆放位置、空间结构、色彩基调、装饰、时间、光影等造型因素的一致性。

另外,在动画场景设计过程中还要注意研究目标观众,特别是儿童的视觉生理特性和认知心理特性。

1.2　动画场景的类型

动画场景可以依据不同的方式进行分类。例如依据内容分类,可以分为现实场景——包括以自然景观为主的现实场景(如天空、山川、田野、海洋、河流、瀑布)和以建筑空间为主的现实场景(外部建筑空间、内部建筑空间);魔幻场景——包括神话、传说、魔幻故事中的动画场景和科学幻想故事中的未来世界、外星世界等动画场景;历史场景——如果动画的故事背景为人类历史的某个时代和地域,或者与特定的历史建筑发生关系,在动画场景设计过程中就要注意与特定历史风貌相符。

依据制作方式分类,可以分为以下几种类型。

1. 真实场景

真实场景是直接拍摄于真实世界的场景,如《空中大灌篮》《谁陷害了兔子罗杰》《黑暗扫描仪》(如图 1-20 所示)等动画是与实景真人相配合而制作的动画片。

图 1-20　选自《黑暗扫描仪》

2．二维动画场景

二维动画场景是使用传统手绘方式制作，或利用计算机图形图像设计软件制作的动画场景。使用手绘工具如钢笔、钢笔淡彩、水彩、水墨、水粉、油画、彩色铅笔、喷绘、铅笔等，都能创建不同的二维动画场景形式。图 1-21 所示是《鹿铃》中的水墨动画场景设计；图 1-22 所示是俄罗斯著名动画大师亚历山大·彼得洛夫（Aleksandr Petrov）在玻璃上绘制的油画风格的动画片《老人与海》。

图 1-21　选自《鹿铃》

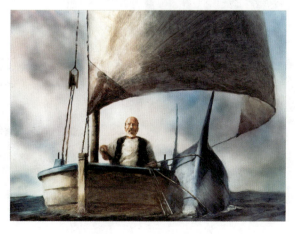

图 1-22　选自《老人与海》

动画场景具有多样化的表现风格，如写实、装饰、抽象等。图 1-23 所示是中国经典动画《大闹天宫》的场景设计，采用了民族化、装饰化的场景设计风格。动画场景还可以有灵活的处理手法，例如场景层的划分，场景特效（景深、烟雾、水波）的制作，三维动画场景与二维角色的配合等。场景设计的结果可以体现出设计师对动画的理解。

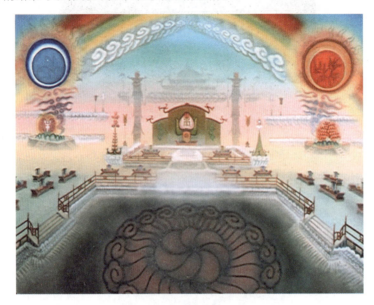

图 1-23　选自《大闹天宫》

3. 定格动画场景

在黏土动画、木偶动画等类型的定格动画片中，需要真实搭建缩小尺度的舞台布景式动画场景。图 1-24 所示是澳大利亚的黏土动画《玛丽和马克思》中的一幕动画场景；如图 1-25 所示，导演亚当·艾略特（Adam Elliot）正在制作这幕动画场景。

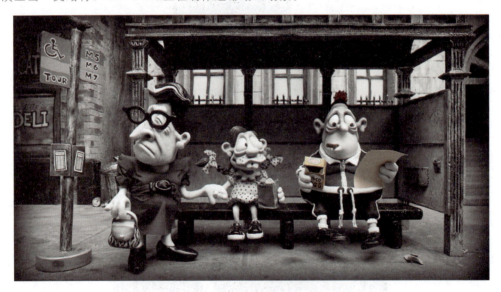

图 1-24　选自《玛丽和马克思》1

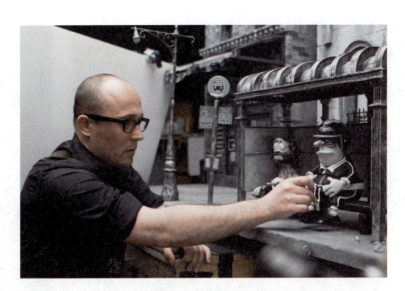

图 1-25　亚当·艾略特正在制作动画场景

为了拍摄这部影片,场景团队一共制作了 133 个场景,并且用两种截然不同的颜色来代表纽约(灰色)和澳洲(褐色)。对于黏土动画而言,要设计和制作这样的场景无疑是一项浩大的工程,从荒岛到巧克力商店都要被精心制作。对于场景团队而言,最大的挑战莫过于"捏造"出纽约的地平线了。这个在整部电影中耗时最多的场景,20 个人花了整整两个月时间才完成,如图 1-26 所示。影片中的所有文字(出现在街角商店橱窗里的文字、招牌上的文字、包装上的文字、啤酒瓶上的文字、玛丽和马克思之间书信上的文字)都由导演亚当·艾略特亲自书写。

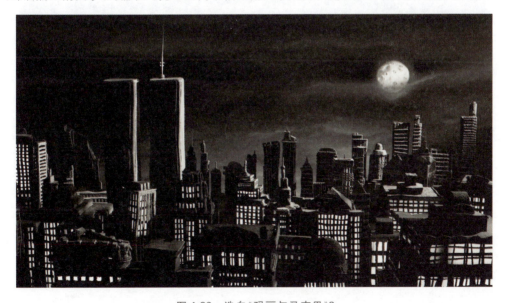

图 1-26　选自《玛丽与马克思》2

影片一共制作了 475 个微缩的道具,从酒杯到打字机,都是场景团队一点一点地用黏土捏出来的,特别是影片中出现的那台老式打字机,场景设计师花了 9 周的时间才设计和制作完成,如图 1-27 所示。

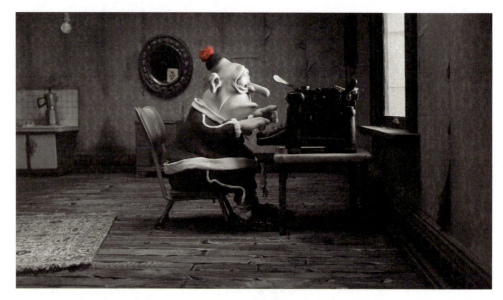

图 1-27　选自《玛丽与马克思》3

4．三维动画场景

　　三维动画场景是利用计算机三维动画软件制作的动画场景。图 1-28 所示是动画电影《里约大冒险》中的三维动画场景设计。

图 1-28　选自《里约大冒险》

1.3　蒙太奇场面与分镜头场景

　　著名导演谢尔盖·尤特盖维奇曾经说过："一部完整的影片是由许多蒙太奇段落组成的,每一个蒙太奇段落都包括许多蒙太奇场面,每个蒙太奇场面则包括几个蒙太奇句子,每个蒙太奇句子必然包括一个以上的蒙太奇镜头画面,每个蒙太奇镜头画面至少含有一个以上的蒙太奇因

素。"由此可见,在动画创作过程中,蒙太奇场面是剧情时空关系中的一个表意单位,具有相对的独立性,而动画场景是构成蒙太奇场面的视觉要素之一,决定着蒙太奇场面的时间和空间关系。

虽然蒙太奇场面具有相对独立性,但都要与上下蒙太奇镜头画面在组接上有承启关系,在动画场景之间就要处理好空间与空间之间的衔接、对比、统一等关系,为观众提供一定的视觉线索,使他们能将分镜头空间连接成统一、完整的场景空间意象。

下面就通过分析动画电影《悬崖上的金鱼公主》中的一个蒙太奇场面,详细讲述蒙太奇场面与分镜头场景的构成关系。这个蒙太奇场面包含三个蒙太奇句子。

蒙太奇句子之一

这个蒙太奇句子讲述理莎和宗介购物后开车回到家,宗介因为不忍波妞的离去,所以还在屋外向着大海远眺,并将波妞住过的小绿水桶放在篱笆上,希望波妞看到后回到他身边,如图1-29和表1-1所示。

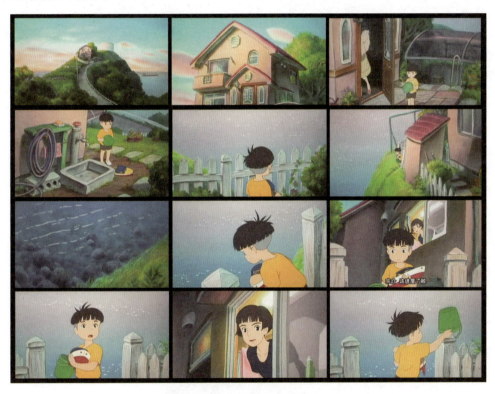

图1-29 选自《悬崖上的金鱼公主》1

表1-1 第一个蒙太奇句子

镜头编号	镜头属性	镜头动作	内容	对白	时间/s	场景编号
001	远景		小山丘上宗介的家		4	A1
002	全景	摇镜头	车开到家,停在车棚中,理莎和宗介下车		10	A2
003	全景		理莎和宗介上楼梯,理莎开门进屋,宗介向房子侧面走去	理莎:"今天就不要再下海了啊。" 宗介:"嗯。"	12	A3

续表

镜头编号	镜头属性	镜头动作	内 容	对 白	时间/s	场景编号
004	全景		宗介走到屋侧水池旁,放下绿色小水桶,拿起小船模型		6	A4
005	近景俯视		宗介遥看大海,又俯下身拿起小水桶		5	A5
006	全景俯视	摇镜头	宗介跑到栅栏边,俯瞰大海		5	A6
007	全景	主观镜头	大海海面		4	A7
008	中景俯视		宗介俯身趴在栏杆上	理莎:"宗介。"	5	A8
009	中景		理莎打开窗子叫宗介进屋	理莎:"该进屋了。"	4	A9
010	中景俯视		宗介回身对理莎讲话	宗介:"只要把水桶放在这里,波妞就会知道是这个家吧。"	5	A10
011	中景		理莎趴在窗台上和宗介说话	理莎:"是啊,如果宗介想放的话,就放吧。"	4	A11
012	中景俯视		宗介将小水桶扣在栏杆上,回身跑向屋子	宗介:"嗯。"	6	A10

这个蒙太奇句子共有 12 个镜头画面,要设计 11 个分镜头场景,只有 A10 重复使用两次,A4 在其他蒙太奇场面中重复使用过。分镜头场景设计如图 1-30～图 1-34 所示。

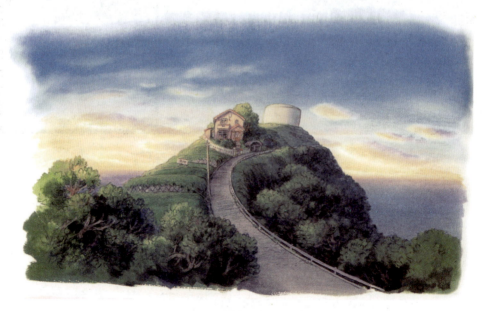

图 1-30　A1 分镜头场景设计

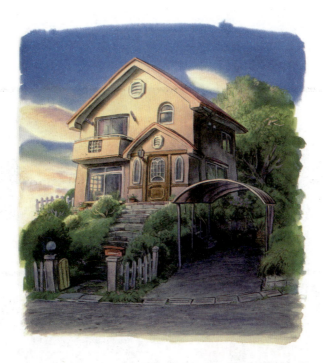

图 1-31　A2 分镜头场景设计

图 1-32　A3 分镜头场景设计

图 1-33　A4 分镜头场景设计

图 1-34　A6 分镜头场景设计

蒙太奇句子之二

这个蒙太奇句子讲述正在准备做饭的理莎接到丈夫耕一的电话,说他因为在船上临时加班不能回家,理莎听后非常生气,如图 1-35 和表 1-2 所示。

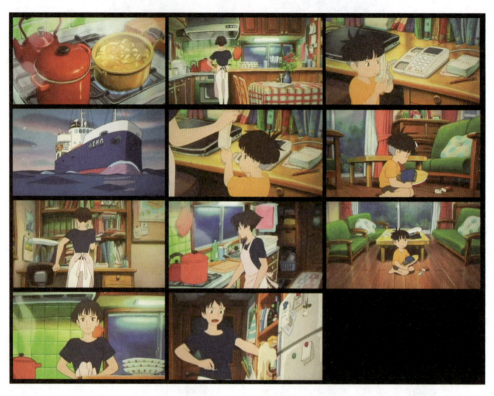

图 1-35　选自《悬崖上的金鱼公主》2

表 1-2　第二个蒙太奇句子

镜头编号	镜头属性	镜头动作	内容	对白	时间/s	场景编号
013	特写		煮东西的锅		3	B1
014	全景		理莎在做饭	电话铃声 理莎:"宗介,先接一下,一定是耕一。"	7	B2
015	中景俯视		宗介跑去接电话	宗介:"你好,嗯,是我。"	5	B3
016	全景		小金井丸号轮船	宗介:"嗯,还好啦。" 耕一:"今天啊,回不去了,要过国境,与往常一样,信号就拜托了。"	7	B4
017	中景俯视		宗介接完电话,将电话交给理莎	宗介:"嗯,换理莎了。" 理莎:"耕一,嗯,呃!"	7	B3
018	全景		宗介自己到沙发边坐下,听着爸妈的谈话	理莎:"但是那种事拒绝了不就好了吗!就这样把老婆孩子抛在悬崖上不管就完事了吗?"	7	B5

续表

镜头编号	镜头属性	镜头动作	内容	对白	时间/s	场景编号
019	中景	主观镜头	理莎愤怒地放下电话	理莎："我不知道！"	3	B6
020	中景		理莎走回灶台边，关掉煤气，解下围裙	理莎："这算什么呀，宗介，今晚我们出去吃。"	7	B7
021	全景俯视		宗介坐在沙发边，怔怔地看着理莎	宗介："我想在家里吃。"	3	B8
022	中景仰视		理莎对宗介的反应无可奈何，生气地走向冰箱		4	B9
023	中景仰视		理莎打开冰箱拿出一听啤酒，没想到打开后，啤酒都冒了出来		5	B10

这个蒙太奇句子共有11个镜头画面，要设计10个分镜头场景，只有B3重复使用两次。有些动画场景还在以后的蒙太奇段落中重复使用过，例如在波妞来到宗介家的段落中，就多次重复使用了刚刚分析的动画场景。分镜头场景设计如图1-36～图1-39所示。

图1-36　B1分镜头场景设计

图1-37　B2分镜头场景设计

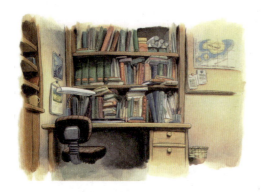

图 1-38　B6 分镜头场景设计

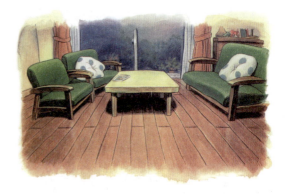

图 1-39　B9 分镜头场景设计

蒙太奇句子之三

　　这个蒙太奇句子讲述心情不悦的理莎还未吃饭，赌气躺在地上，宗介用信号灯与船上的父亲联系，弥合了耕一和理莎之间的关系。宗介由于担心波妞不会再回来，开始有些闷闷不乐，心情好转的理莎又反过来安慰宗介，如图 1-40、图 1-41 和表 1-3 所示。

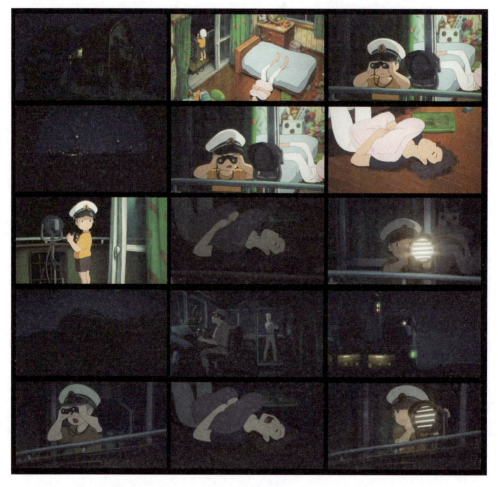

图 1-40　选自《悬崖上的金鱼公主》3

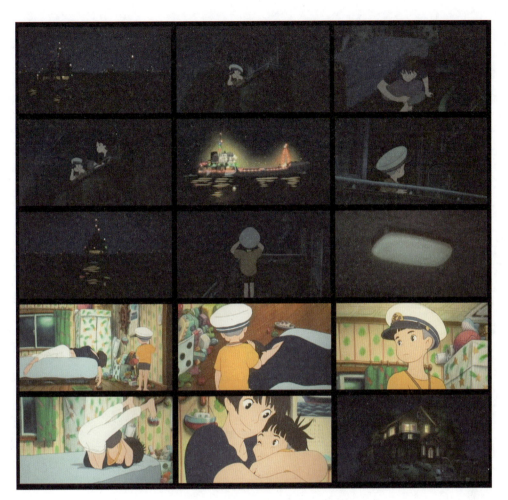

图 1-41 选自《悬崖上的金鱼公主》4

表 1-3 第三个蒙太奇句子

镜头编号	镜头属性	镜头动作	内　容	对　白	时间/s	场景编号
024	全景	推镜头	黑夜中宗介家的房子		3	C1
025	全景俯视		理莎躺在床边,宗介用望远镜向大海眺望		4	C2
026	中景		宗介用望远镜向大海眺望		4	C3
027	远景	摇镜头、主观镜头	望远镜中的大海,一艘船上闪动着灯光		10	C4
028	中景		宗介用望远镜向大海眺望,然后放下望远镜,回身对理莎讲话	宗介:"是耕一,理莎,是耕一的船,快点儿关灯。"	5	C3
029	中景		躺在地上的理莎不理宗介		3	C5
030	中景		宗介无奈地看看妈妈		4	C6
031	中景		宗介从理莎身边跑过去关灯,然后跑回阳台		5	C5

续表

镜头编号	镜头属性	镜头动作	内容	对白	时间/s	场景编号
032	中景		宗介用信号灯打信号		7	C3
033	远景	摇镜头	悬崖上宗介的家,信号灯在闪动		7	C7
034	全景		驾驶舱中的耕一看到信号后非常兴奋	耕一:"是宗介,他是个天才,他才五岁呢!" 驾驶员:"你老婆一定生气了吧。"	7	C8
035	远景		驾驶舱中闪动信号灯		4	C9
036	中景		宗介用望远镜向大海眺望	宗介:"对、不、起,理莎,他在说对不起。"	5	C10
037	中景		躺在地上的理莎还是不动	理莎:"BAKA。"	3	C5
038	中景		宗介用信号灯发信息		8	C10
039	远景		船上的驾驶舱闪动信号灯		4	C11
040	全景		宗介用望远镜向大海眺望	宗介:"理莎,他说我爱你。"	4	C12
041	全景		理莎生气地坐起身,跑向阳台	宗介:"非常,非常地。"	5	C13
042	全景		宗介用望远镜向大海眺望,理莎自己发信号——笨蛋		5	C12
043	远景		船上闪动着灯光,忽然间整个船上彩灯都亮了		6	C4
044	中景		宗介用望远镜向大海眺望,理莎生气地站在宗介身后,转身回屋,宗介发送信号——一路顺风	宗介:"哇,真漂亮。"	12	C14
045	远景		船上闪动着灯光,耕一在说谢谢、晚安		7	C4
046	全景俯视		宗介用望远镜向大海眺望,见船已经走远,走回房间		7	C15
047	特写		灯亮起来		3	C16
048	全景		理莎躺在床上,宗介走到床边		5	
049	中景俯视	推镜头	宗介抚摸理莎的头发	宗介:"理莎,不哭啦,我也不哭。我本来答应过保护波妞的。"	14	C17
050	中景仰视	主观镜头	理莎看着神色凝重的宗介	宗介:"波妞,你没有哭吧?"	4	C18
051	中景俯视		理莎看着宗介		4	C17
052	全景		理莎搂住宗介躺在床上,然后又坐起来	理莎:"好的,要拿出精神来。"接着唱起《龙猫》的主题歌	8	C19
053	近景		理莎紧紧搂住宗介	宗介:"好痛。" 理莎:"宗介,也拿出精神来吧,和理莎一样,波妞也很精神的。" 宗介:"嗯。"	9	C20
054	全景	拉镜头	黑夜中宗介家的房子,灯光通明	理莎:"那么开饭了,连耕一的那份也给吃了吧。"	5	C21

这个蒙太奇句子共有 30 个镜头画面，要设计 21 个分镜头场景，有几个分镜头场景重复使用多次，如图 1-42 和图 1-43 所示。

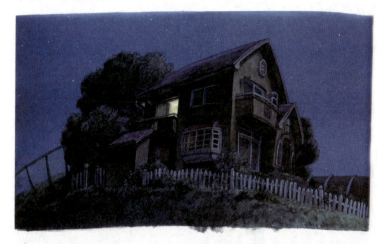

图 1-42　C1 分镜头场景设计

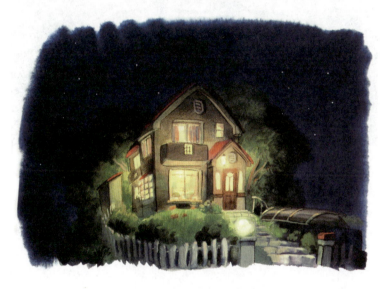

图 1-43　C21 分镜头场景设计

在二维动画制作过程中，设计分镜头场景时要注意动画场景应当形成一个统一的空间结构，然后再依据故事板和动画设计稿，根据不同的镜距、景次关系、角度、摄像机动作绘制分镜头的场景。

对于三维动画和定格动画，只要绘制出整体蒙太奇场面设计图和道具设计图就可以了。

1.4　与场景设计相关的动画制作环节

依据不同的动画类型和制片模式，会有不同的生产制作流程，例如二维动画、三维动画、定格动画的生产流程就截然不同；传统胶片二维动画与矢量无纸二维动画的生产流程也不相同。一般情况下，很多动画公司依据概念设计、蒙太奇主场面设计、分镜头场景设计、故事板设计、动

画设计稿的前期设计流程,进行整个动画片的场景设计和制作。

1.4.1 概念设计

概念设计是对动画片某些重要戏剧场面所进行的整体设计,在概念设计图中包含完整的角色、场景、道具,显示出在动画场景中角色表演的戏剧化效果、动画场面的戏剧气氛、视觉风格。图1-44所示是迪士尼公司的概念设计师玛丽·布莱尔(Mary Blair)在动画电影《爱丽丝梦游仙境》中的概念设计图,采用了水粉画的绘制风格,显示出动画特定蒙太奇场面的整体色彩气氛、场景的光属性等综合视觉效果,为后面的色彩设计、灯光设计、场景设计、角色设计指引方向。

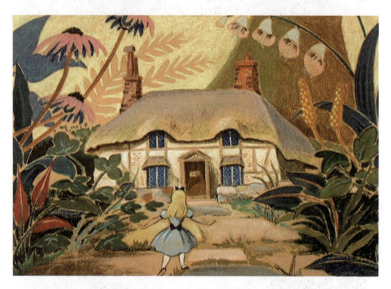

图1-44 《爱丽丝梦游仙境》的概念设计图1

在动画概念设计过程中,首先要研究剧本以获得整体的设计构思,了解故事情节、剧情的基本走向、角色性格、角色情绪发展、角色动作、角色的造型特点、角色之间的关系、景物构成、时间和地点等,确定一个蒙太奇段落的情绪及戏剧化的视觉效果,研究如何使观众获得所预期的戏剧感受。

一些针对漫画改编的动画片,常将漫画的画面作为概念设计,有些导演还选定一些绘画、摄影、电影剧照作为依据进行概念设计。概念设计常与角色和场景设计同时进行,互相促进,相互参照。概念设计表现的视觉因素要考虑视觉风格、色彩基调和视觉想象,所以不同的概念设计会针对不同的视觉风格元素。例如,一些类型的概念设计,可能会着重表现场景布光、色彩调性;一些概念设计则主要针对奇幻场景或角色,例如机器人的装备、场景的机械构造等;一些概念设计侧重于研究一些影响剧情发展的标志性道具,如汽车、武器等;一些概念设计重点表现场景、建筑的风格效果。很多情况下,会为同一个蒙太奇场面绘制多张概念设计图,进行造型风格的比较,如图1-45所示。

概念设计图比较综合,是对关键蒙太奇场面、蒙太奇句子的总体视觉意象,可以不拘泥于细节,不必考虑后期如何去实现,所以艺术性和创意构思是关键,为角色设计和场景设计指引方向。

图 1-45 《爱丽丝梦游仙境》的概念设计图 2

1.4.2 分镜头与故事板

分镜头脚本要将文学剧本场次化、镜头化,将文学剧本切分为一系列可以制作的镜头,以影视作品独有的视听语言进行故事的表述,将文学剧本中的事件场景、角色行为及角色关系具体化、形象化,体现文学剧本的主题思想,并赋予影片以独特的叙事艺术风格,是具体故事场景画面的文字表达,要具有镜头感和画面感,由导演亲自编写或主持创作。

分镜头脚本是动画制作项目的施工蓝图,有利于动画剧组各部门理解导演的具体要求,统一创作思想;有利于在创作故事板、设计动画场景时理解全片或部分蒙太奇段落的戏剧任务,理解每个镜头画面所承载的叙事、抒情任务;有利于故事板的画面构思、场景安排;同时,也是制订创作日程计划和测定动画片制作成本的依据。

分镜头脚本要以分场面的方式撰写,同一地点、同一时间发生的事件为一个场面,在每一个蒙太奇面中,一般都要先标明场号、地点、时间、闪回、想象、插入镜头等场景信息,然后再叙述角色的动作和对白,还可以注明摄像机动作、镜头画面的初始设计。

不同的动画制作公司依据不同的动画制作模式和流程,会采用不同的故事板格式,一般使用表格形式,包含镜号、镜头描述、对白、音乐、音响、镜头长度、景别、摄法等内容,如图 1-46 所示。

故事板是在影片实际拍摄或制作之前,在理解和把握剧本主旨的前提下,利用影视动画的视听语言和蒙太奇的时空构思方式,以系列镜头画面设计草图的形式讲述故事,并详细标明镜头属性、镜头组接方式、镜头持续时间、声音、特效等信息,是指导表演、分镜头场景设计、摄影、调度、剪辑等环节的视觉化工具。

利用故事板,导演和制片人在动画正式制作之前就能预见到作品的视觉全貌,甚至可以利用故事板激发灵感、明确想法、理清思路,对剧本内容进行增补和修正,避免上一环节的错误延续到下一环节,使错误不断放大。电影故事板的制作周期是三四个月,迪士尼公司和皮克斯工

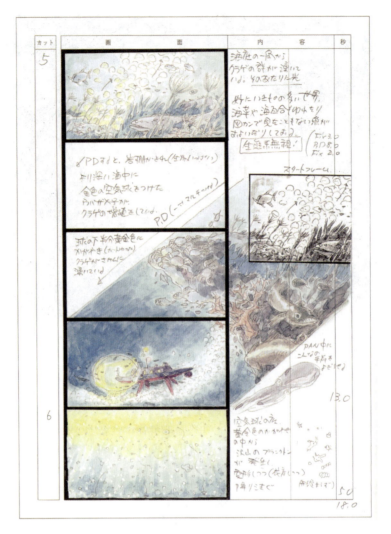

图 1-46 《悬崖上的金鱼公主》的故事板

作室甚至花一两年的时间来准备故事板。

　　故事板中的每格画面有时要借助一些说明性的图解符号进行角色和摄像机场面调度的设计，侧重于对动画场景的空间分解，画面的质量、风格并非是决定性的，但却必须要求具有镜头感。

　　在故事板画面中要绘制出角色、场景在特定景别、构图下的视觉表象。具有推、拉、移等镜头动作的画面要标清起幅、落幅的画面范围和移动方向，起幅指运动镜头开始的画面，落幅指运动镜头结束的画面。

　　一些投资比较大的动画片可以同时聘请多位故事板设计师绘制不同的故事板，再由导演和制片共同挑选审定，最后修改为风格统一的故事板。故事板是非常重要的阶段，故事的视觉化表述要十分流畅。优秀的故事板设计师还会考虑到的后续的生产环节，考虑到一些技术性的因素，用于指导后面场景设计、场景特效、场景布光等。

　　故事板设计师还要有成本意识。重要的蒙太奇段落可以将镜头画面设计得复杂一些，一些一般性的镜头画面可以利用很多手段减小工作量，又不影响最终效果。例如只在一些精彩的段

落设计一些大全景或具有复杂镜头运动的场景画面,在一般的镜头中可以利用景次关系、场景重复使用等手段,减少动画场景设计、制作的难度和工作量。新海诚工作室的动画作品中,场景绘制得十分写实优美,利用动画分层、画面构图、镜头剪切等手法,弥补了角色动画设计上的不足。

故事板是动画影片的后续制作计划,决定了分场制作的工作量、特效镜头数量和分镜头场景设计的任务量,并且故事板要符合于动画最终的风格。如图1-47所示选自动画电影《龙猫》的故事板。图1-48和图1-49所示是依据故事板镜头画面所做的分镜头场景设计。利用故事板的初始剪辑功能,还可以检验动画场景时空视觉表象的连续性和逻辑性。

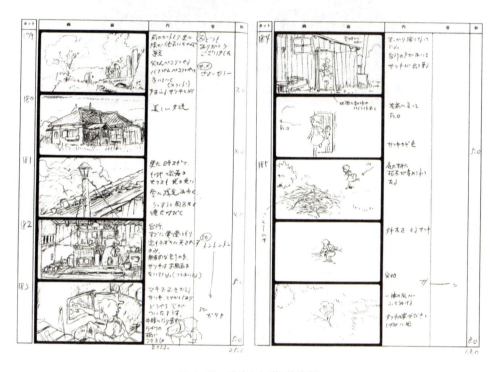

图1-47 选自《龙猫》故事板

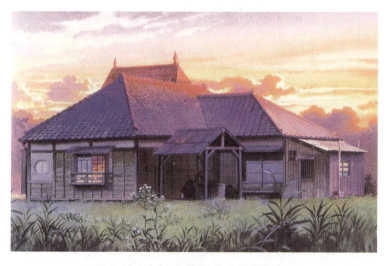

图1-48 选自《龙猫》分镜头场景设计1

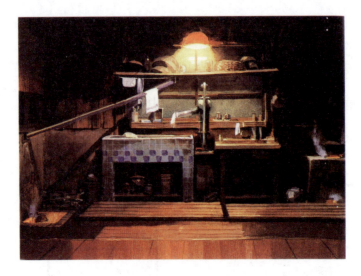

图 1-49　选自《龙猫》分镜头场景设计 2

1.4.3　动画设计稿

动画设计稿（Layout）是二维动画从故事板画面设计阶段进入到制作阶段的生产蓝图，也是分配制作任务、评价制作质量的重要依据，有些动画制作公司也称其为工作本（Workbook）。如图 1-50 所示，上面的故事板画面中不包含场景细节资料，只有角色的动作及表情，在下面的动画设计稿中，对镜头运动、拍摄角度、场景构成有更为深入的描绘，强化了镜头内的戏剧张力。

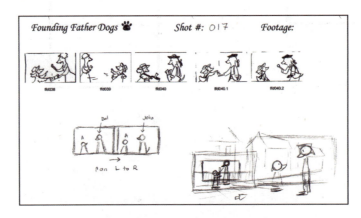

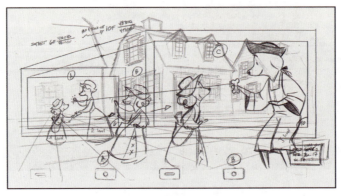

图 1-50　选自《自由的小狗》

动画设计稿主要完成以下设计任务。

（1）动画设计稿是故事板画面的细化，依据前期的动画场景设计和动画角色设计，将所有构成镜头画面的视觉元素都放大并绘制完整，对画面的构图进行最后的调整；

（2）动画设计稿是二维动画"分层"的重要阶段，要将故事板中的复合画面依据后续的设计和制作流程、工艺，分解为不同的动画层，例如场景层、角色层。场景层还可以分解为前景层、中景层、背景层、道具层；角色层也可以依据"动"与"不动"进行继续分层，最终的镜头画面是多个层的叠加。分层的优点在于：增加画面的空间景深；降低原画、动画和绘景环节的工作量（分层素材可以重复使用）；还可以作为后续制作阶段任务分配的依据，如图1-51和图1-52所示。

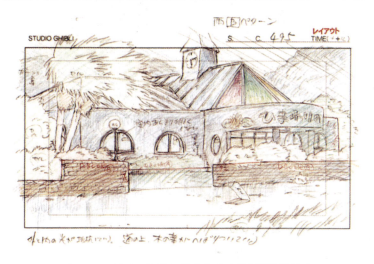

图1-51　选自《悬崖上的金鱼公主》动画设计稿1

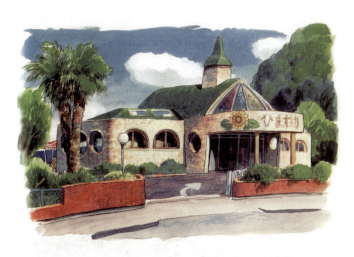

图1-52　选自《悬崖上的金鱼公主》分镜头场景设计

（3）在动画设计稿中可以进行角色动作的初步设计，例如设计角色动作的起止、运动轨迹、动作幅度等。

（4）动画设计稿阶段还要进行镜头动作（推、拉、摇、移、跟、甩）的路径、幅度、速度的设计。运动镜头的背景设计（分镜头场景设计）应按拍摄范围边线包含所有应拍内容，如旋转镜头背景

设计稿应按镜头旋转轨迹绘制背景内容；大角度摇镜头的透视变化呈透视渐变效果，设计稿中应准确表现景物细节的透视变化。

（5）最终的动画设计稿要包含与角色相关的角色造型、角色出入画位置、动作起止位置、运动线、动态变化、表情变化、角色与背景穿插关系等，与场景相关的景物造型、镜头角度、光影、镜头运动、景层、对位线等内容。在动画设计稿中还应当标明镜头号码、背景号码等信息。

最终的动画设计稿要经过导演和制片人在透光台上进行审定，后续的原画、分镜头场景绘制等创作人员就可以依据审定后的动画设计稿开始制作了，如图1-53和图1-54所示。动画设计稿是动画中期生产过程中最重要的项目工程文件，是中期制作任务量核定的标准，也是协调中期各个生产部门工作的重要依据。

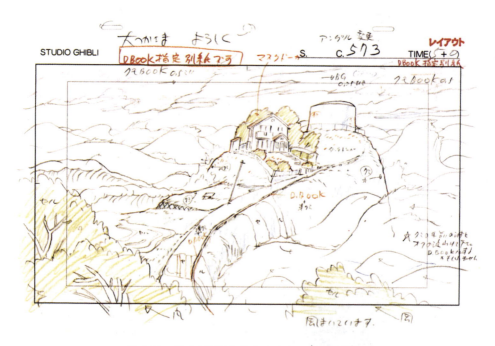

图 1-53　选自《悬崖上的金鱼公主》动画设计稿2

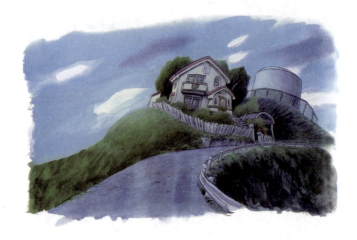

图 1-54　选自《悬崖上的金鱼公主》分镜头场景（背景层）设计

1.5 动画场景设计制作流程

1.5.1 准备阶段

在这一阶段首先要仔细阅读剧本，分析场景与角色之间的关系，分析道具与角色戏剧动作之间的关系，列出场景的设计清单草稿。在阅读剧本的过程中要尽可能多地从剧本中找出有关角色的细节信息，从而丰富自己对该角色的全面认识，例如角色的性别、年龄、性格、职业，以及角色平常是怎样消磨时间的、生活在一个什么样的环境中。

研究一些相关的文字资料、背景资料、影视资料，例如同一时代的小说、文章、新闻报道等，形成对于整个历史时期、社会风貌的综合印象。

研究剧情发展所需要的动画场景空间，形成基本的设计构思，制作阅读笔记，捕捉角色的感觉及其情境，深入体会每个蒙太奇场面所应具有的戏剧气氛，确定动画场景空间与时间的属性。

1.5.2 搜集素材阶段

搜集素材阶段包含两方面的工作。

一方面是查阅相关的图书资料、绘画资料和影视资料，搜集有关历史考古、规划建筑、家具器物、地理地貌、风土人情、生活习俗、树木花草、气候特征等方面的视觉资料，这些资料能够启示设计构思和灵感。

图 1-55 所示是古埃及的壁画。图 1-56 所示是《埃及王子》中的一幕动画场景，描写主人公在壁画前发现自己的身世之谜，这个动画场景的设计灵感正来源于对古埃及壁画的研究。

图 1-55　古埃及壁画

另一方面则如苦瓜和尚所说的"搜尽奇峰打草稿"，即到故事发生的背景地进行写生考察。写生的目的之一是搜集视觉化的素材，之二是探索一些不同的表现形式。鲁道夫·阿恩海姆曾经说过："再现永远不能实现对一个物体的复制，而只能运用一定的媒介复制与这个物体的结构

图1-56　选自《埃及王子》2

相同的结构同等物。"所以,任何写生形象都是知觉进行过积极组织和建构的结果,这个过程是翻阅资料、拍摄照片等素材采集方式所不能替代的。

　　为了制作动画片《花木兰》,迪士尼公司专门成立了一个艺术小组到中国采风三周,他们的行程中包括美术馆、博物馆、历史建筑、八达岭长城、嘉峪关等。为了制作动画片《狮子王》,迪士尼公司专门组织主创人员到非洲大草原写生采风。在创作《汽车总动员》的过程中,皮克斯工作室的设计团队为了寻找能与动画片中场景相匹配的土壤颜色,特别进行了一趟为期9天沿66号公路的考察,考察人员由熟悉这条公路历史的专家迈克尔·沃利斯带领,一路上他们拍快照、画草图、与当地居民交谈、提取土壤样本,采集了非常好的贴图素材。为了搜集《美食总动员》的场景设计素材,设计师们集体在巴黎做了一次采风,期间他们共拍摄了4500张照片作为参考,例如影片中出现的一座过街天桥,就是巴黎著名的"艺术桥";影片中那座虚构的饭店,则位于塞纳河的对面、卢浮宫的旁边、卡卢塞尔桥的西南位置,也就是在巴黎塞纳河左岸的第五区中,公共汽车27路、87路、86路、24路都能到达;在这部动画片中,总共设计出了超过270种食物的样子,而这些美食的原型都被放在真正的厨房里供设计师们参考,被临摹完以后则进了大师们的肚子里,如图1-57所示;为了让片中的垃圾堆看起来更加真实,设计师们专门研究了真正的农产品腐烂时的样子(总共有15种属性完全不同的农作物被放在那里一点点儿腐烂),然后拍照观察,其中观察的对象包括苹果、浆果、香蕉、蘑菇、橘子、椰菜和莴苣。

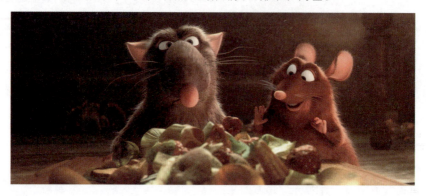

图1-57　选自《美食总动员》

图 1-58 和图 1-59 所示是梦工厂公司《埃及王子》的主创人员到埃及考察、写生。写生不仅仅是对景物的描绘,还是敏锐地观察生活、深入地认识生活、艺术地表现生活的过程。

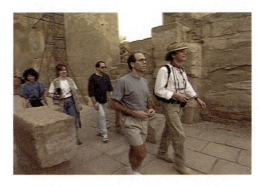
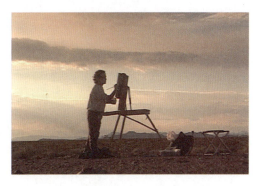

图 1-58 《埃及王子》的主创人员在埃及　　　图 1-59 《埃及王子》的主创人员正在写生

图 1-60 所示是古埃及阿蒙·拉神庙的遗址;图 1-61 所示是《埃及王子》中皇宫的场景设计。写生与动画场景创作之间的关系正如一位电影艺术家所说:"电影具有戏剧的效果,同时也具有绘画的效果,它既打动人的感情和理性,同时也直接感动人的眼睛。"

图 1-60　古埃及阿蒙·拉神庙

图 1-61　《埃及王子》中的场景设计

随着素材的不断丰富，场景的设计构思、场景所要传达的戏剧目标就会逐渐清晰起来。在这个过程中要注意随手画一些设计速写，记录在采风过程中的感受、设计构思，以及一些需要特别关注的造型细节。

1.5.3 构思阶段

与导演、制片、概念设计师、故事板设计师、动画设计稿设计师等进行设计前的讨论，确定动画构思；进行场景细分；确定场景制作的任务量、工艺设备要求和时间上的要求；确定形式上的风格特征，确保动画场景设计风格与角色设计风格相互匹配。讨论的过程本身就是一个不断揭示的过程，在讨论过程中各种构思、联想和冲动会源源而至，每一名成员都会为戏剧贡献出自己的理解和诠释。导演必须从一开始就清晰地表达自己在视觉方面的想法，而好的场景设计师会补充导演的构想，使该动画片在视觉方面得到发展。

在充分讨论之后就要进行设计构思，场景设计师不仅要有能将文字转化为三维空间表现形式的良好视觉思维能力、表现能力，还要能协调好自己的创造力和制作要求之间的关系，协调好设计质量和制作周期的关系，协调好表现形式与制作手段之间的关系，协调好设计效果和制作成本的关系。

《白雪公主》中的场景设计如图 1-62 所示。在设计过程中一定要注意动画角色始终是画面主体，景物是次要的，景物在造型、色彩、光影处理上都只能起从属和衬托的作用。

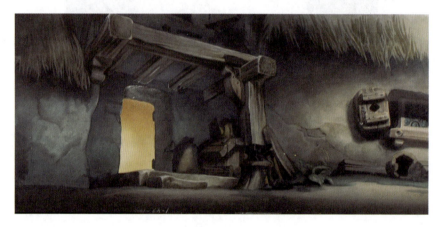

图 1-62 《白雪公主》中的场景设计

1.5.4 定稿阶段

在这一环节要对构思阶段的方案进行评价、选择、综合后，依据故事板、动画设计稿和修改后的场景设计清单进行设计。动画场景设计师要具有基里连科所说的"把一切东西溶化于一个不可分离的有机整体的能力。"

在设计过程中要依据一定的动画场景设计规范，创建完整的设计图纸。

1.5.5 制作阶段

依据不同的场景类型和工艺要求，或手工绘制，或利用图形图像软件绘制，或用三维动画软件制作，或亲手搭建和塑造定格动画的场景。恰当的表现手段，可以将无形的，甚至是抽象的、概念的思维活动转化为视觉形象。

在这个阶段，技术和设备往往具有决定性的作用，某一项技术上的突破往往也会带来视觉

表现上的飞跃。例如没有新开发的 Houdini 软件，就没有《埃及王子》中分开红海水路的壮观场景。如图 1-63 所示，摩西向上苍祷告；如图 1-64 所示，红海水路被劈开，这个镜头共耗费了 30 万小时的计算机成像时间。

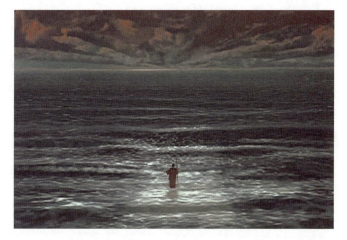

图 1-63　选自《埃及王子》3

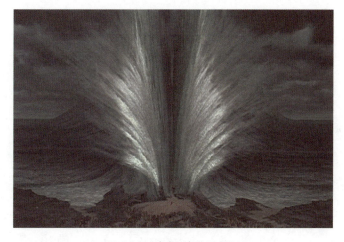

图 1-64　选自《埃及王子》4

在动画场景的制作过程中一定要严格依照品质要求、工艺规定、时间安排和制作周期进行。

习题 1

1. 动画场景的主要作用体现在哪几个方向？
2. 在动画场景的设计过程中，应当遵循哪些设计原则？
3. 动画场景设计一般分为哪些环节？每个环节应当完成哪些任务？如何在各个环节之间进行组织和协调？
4. 绘制建筑和风景速写，用 A4 纸每天绘制 5 张，持续一周时间。
5. 每位同学准备一部动画短片的剧本，并为其编写分镜头脚本，分析剧本蒙太奇段落、蒙太奇场面、蒙太奇句子、镜头画面的构成关系，尝试编写动画场景设计清单，并最终完成这部动画短片的所有动画场景设计。

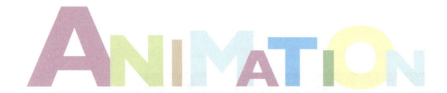

第 2 章　基础训练

本章从素描、速写、色彩、自由联想四个方面,详细讲述动画场景设计各个基础训练环节的任务和目标。

2.1　素描

素描的任务是研究和表现自然界中的各种景物。素描不是对自然景物表象的简单写照,而是在从选材、取景的整个过程中都反映出作者对客观世界的认识。客观景物反映到头脑中亦是能动的过程,需要经过不断的加工、理解。素描基础训练,有助于动画场景设计师形成自己画面的独特风格特征、纯熟的表现技法、鲜明的表现形式。图 2-1 所示是著名华裔设计师黄齐耀绘制的景物素描作品,作品的笔触、构图、空气透视关系、虚实变化等都十分精到,他在 1938 年进入迪士尼公司,曾经因为在《小鹿班比》中出色的场景设计而名噪一时。

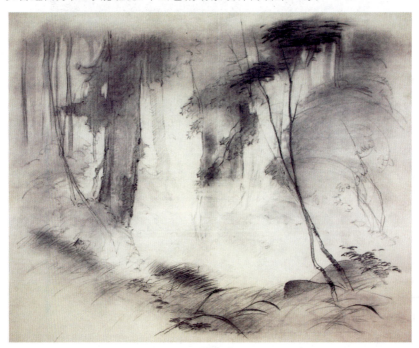

图 2-1　黄齐耀作 1

作为动画场景设计师重要基础训练环节的素描,应当实现以下几个方面的训练任务。

(1) 研究透视关系。

要想将真实世界中的三维空间描绘在二维的画面上,就要对近大远小、灭点汇聚等透视法则有更为深入的理解。透视制图虽然重要,但是利用素描对透视关系进行深入研究同样重要,如何找准视平线、如何估算灭点位置、如何选择最佳的透视表现角度是景物素描训练的重点。示例图如图 2-2 所示。

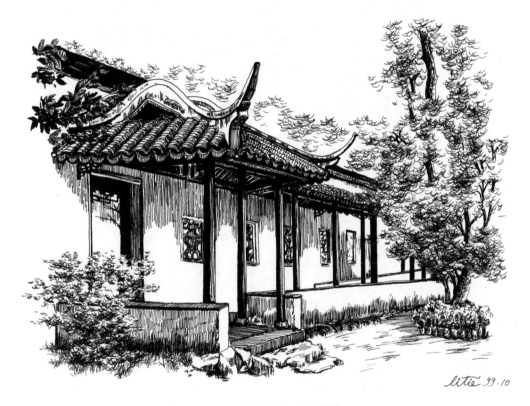

图 2-2 《苏州园林 1》(李铁作)

(2) 研究景物的空间结构关系。

结构素描训练如图 2-3 所示,通过将景物看得见和看不见的结构线都一同画出,加深了对景物结构框架和内部构造关系的理解。

可见,结构素描的训练是一个视觉分析的过程,通过训练可以把握整体与局部、局部与局部之间的比例关系、结构关系,准确概括地表现景物的空间结构关系。

(3) 研究构图。

确定画面所要表达的重要景物,合理取舍,处理好重要景物与画面其他部分之间的呼应关系,综合运用明暗、疏密、虚实、曲直等对比关系,使画面既平衡又富于变化,既有主次又和谐统一。示例图如图 2-4 所示。

(4) 研究光影。

光影是表现明暗、增加画面空间感和层次感必不可少的要素,也是形成画面气氛的最有效手段。示例图如图 2-5 所示。

图 2-3 朱峰作

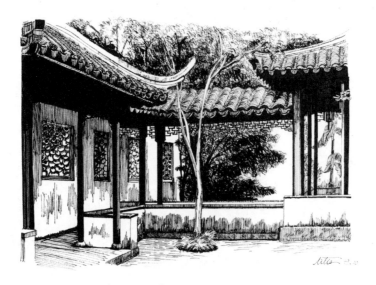

图 2-4 《苏州园林 2》（李铁作）

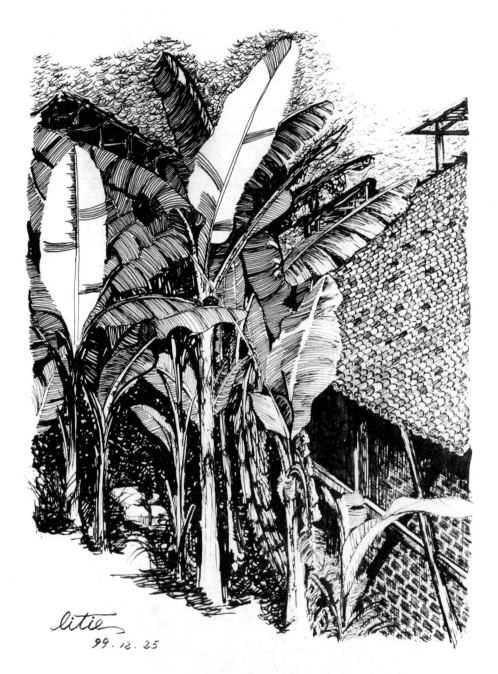

图 2-5 《老屋》(李铁作)

(5) 研究物候。

地域、季节、时间、气候变化都会对景物的视觉表象产生影响,图 2-6 所示是俄国画家弗罗贝尔的景物素描作品《冬季的宅院》。

(6) 研究材质与肌理。

训练使用不同的工具、材料,运用不同的笔触、明暗处理方式,表现景物的质感与肌理效果。示例图如图 2-7 所示。

图 2-6 《冬季的宅院》(弗罗贝尔作)

图 2-7 《木楼》(李铁作)

(7) 训练对工具造型特性的认识。

以铅笔素描为例,不同软硬程度的铅芯会描绘出不同的笔触,如图 2-8 所示。改变铅笔与纸面的角度,可以形成不同松紧、宽窄、力道、虚实变化的线,从而产生丰富的变化。图 2-9 所示是俄国画家瓦西里也夫的景物素描作品《池塘》,在作品中运用了丰富的炭笔笔触。

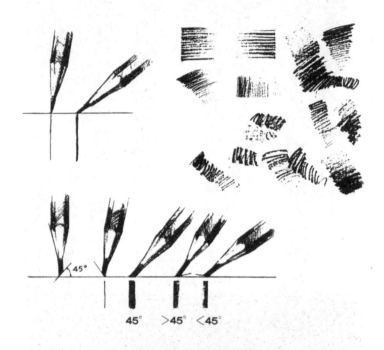

图 2-8 铅笔的使用特性

图 2-9 《池塘》(瓦西里也夫作)

(8) 探索动画的表现形式。

素描常常被作为二维动画的重要表现形式。图 2-10 所示是 AKA 动画工作室制作的具有素描表现风格的动画;图 2-11 所示是艺术大师黄齐耀绘制的动画场景设计。

图 2-10 AKA 动画工作室制作

图 2-11 黄齐耀作 2

2.2 速写

速写训练与素描训练有着不同的侧重点,主要体现在以下几个方面。

(1) 搜集素材,存储景物视觉形象的信息。

在动画场景设计过程中,往往要涉及人类生存环境中的所有景物:自然景物如山川、树木、河流、云朵、花草;建筑景观如摩天大楼、民居、庙宇;交通工具如汽车、自行车、飞机、轮船;生活器物如餐具、家具、电器等。

通过大量的景物速写,可以积累丰富的视觉形象素材。毕竟看到和画过,对于景物的认识深度是完全不同的。图2-12所示是美国画家亨利·匹兹的景物速写习作。

图 2-12 亨利·匹兹的景物速写

(2) 通过景物速写可以开阔视野。

速写有助于提高动画场景设计过程中视觉化思维的能力。鲁迅就曾说过:"作者必须天天到外面或室内练习速写才会有进步,到外面画速写是最为有益的。"

(3) 训练对景物形态的艺术概括能力。

速写可以锻炼设计师的敏锐(敏——快速;锐——细微)观察能力,能够迅速抓住景物造型的本质特征、结构主线,舍弃不必要的局部细节。示例图如图2-13所示。

(4) 锻炼手脑有机配合的快速造型能力和表现能力,特别是线的造型能力。

能够自由描绘出自信、肯定的线,是对一名场景设计师的基本要求。在具体训练过程中,通过快速播放景物幻灯片,在指定时间内完成对景物的速写,可以有效地锻炼手脑配合的快速造

图 2-13 徐震时作

型能力。

速写常使用的工具包括针管笔、钢笔、美工钢笔,如图 2-14 所示。使用这些工具可以获得肯定的、无法修改的线。

图 2-14 速写工具

在用钢笔速写的过程中一定要注意以下几点。
① 运笔要放松,画线要肯定,尽量一线到底;切忌碎线堆砌,犹豫不决。
② 宁可局部小弯,但求整体大直,在画线过程中不断进行动态调整。
③ 利用线的曲直、疏密、叠加可以创建丰富的影调、质感效果。

图 2-15 和图 2-16 所示是作者的一些钢笔景物速写习作。

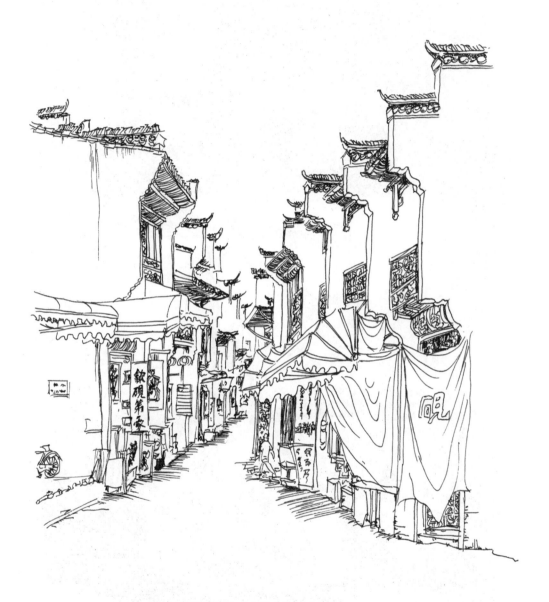

图 2-15 《屯溪老街》(李铁作)

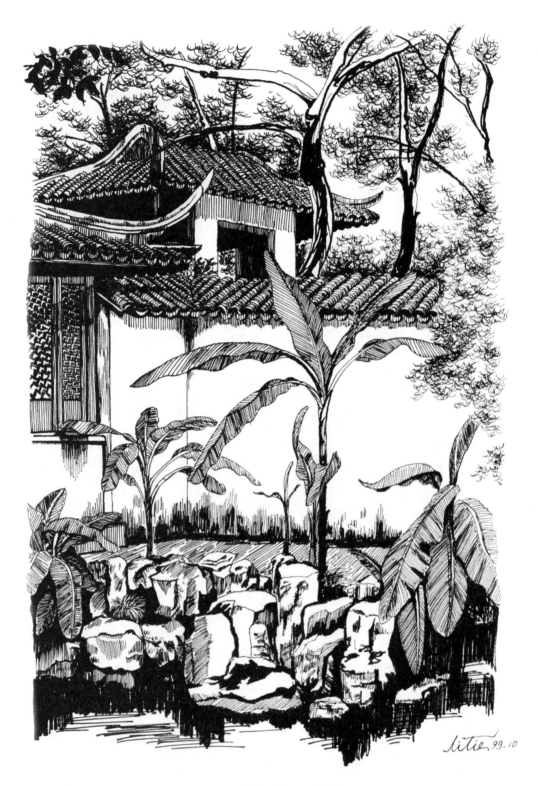

图 2-16 《苏州园林 3》(李铁作)

2.3 色彩

色彩基础训练包含以下两个方面。

一方面是以感性认识为主的绘画色彩写生,主要以水彩、水粉、丙烯景物写生为主,有助于形成设计师独特的色彩感觉,以及对自然中色彩的概括能力。

另一方面是以理性分析为主的色彩构成设计。色彩构成设计既是一个分解的过程,又是一个整合的过程。在分解过程中,将自然界中的丰富色彩,彻底分解还原为三个色彩属性,即色相、纯度、明度,并不断分析它们的情感特征和造型积极性;在整合过程中,则依据一定的色彩形式法则(明度对比、纯度对比、色相对比、面积对比、冷暖对比、位置对比、同时对比、色彩调和等)将理性分析后的色彩重新组合,形成美的、符合视觉表达目的的作品。

图 2-17~图 2-21 所示是作者绘制的一些色彩作品。

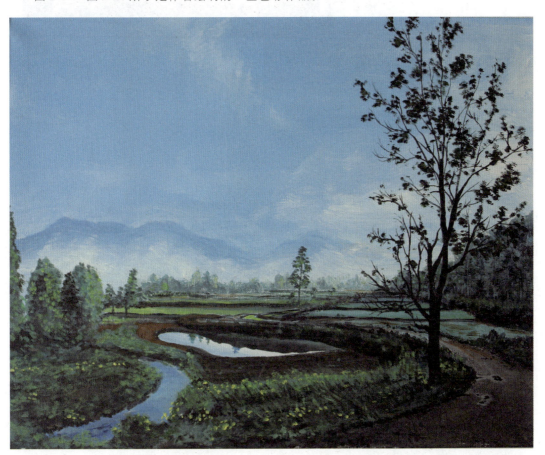

图 2-17 《宏村 1》(李铁作)

图 2-18 《宏村 2》（李铁作）

图 2-19 《徽州》(张海力作)

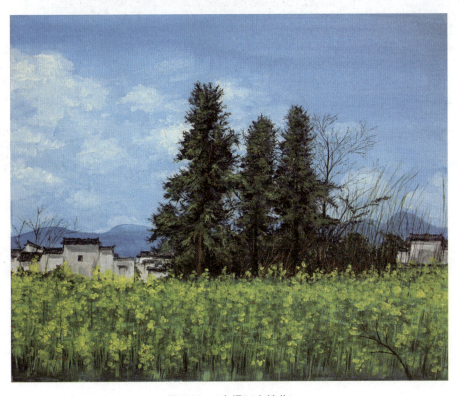

图 2-20 《南坪》(李铁作)

图 2-21 《西递》(张海力作)

2.4 自由联想

写生是进行场景设计训练的一项重要的活动,在此期间还可以利用自由联想的方式锻炼自己的创意思维,寻找设计的灵感。

在黟县宏村的写生过程中,一些有意思的东西触发了作者的构思,于是就有了围绕宏村景物的再创作。宏村,又名泓村。公元 1131 年,宏村始祖汪彦济因遭火灾之患,举家从黟县奇墅

村沿溪河而上,在雷岗山一带建十三间房为宅,是为宏村之始。汪彦济在村口兴建睢阳亭,作为入村标志性建筑。宏村平面采用"牛"形布局,牛肠——水圳引西溪河水入口,经九曲十弯流经全村,最后注入南湖,充分发挥了其生产、生活、排水、消防和改善生态环境等功能。所以,这次创作的方向就是以水为总体方向。

图 2-22 所示的那些上翘的斗拱结构、展开的形态让作者想到了海洋中的魔鬼鱼——蝠鲼,蝠鲼的背是黑色的,腹是白色的,宏村建筑的顶子是黑色的,墙面是白色的,一切显得这么贴合,有了这些想法后,一个以宏村建筑为基础的宏村墙面蝠鲼便诞生了。图 2-23 所示的这张设计作品里的所有结构都源自当地的建筑结构。

图 2-22　徽派建筑与蝠鲼　　　　　　　　　图 2-23　王京跃作 1

图 2-24 所示的木构架建筑的斗拱成为蝠鲼尾巴结构的参考。

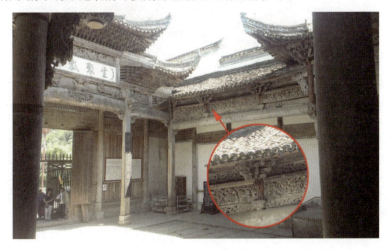

图 2-24　古建筑斗拱

图 2-25 所示的亭子和晾晒的笋干,使笔者很快联想起了乌贼这种海洋生物,于是通过变形等手段,完成了这只"宏村乌贼"的创作,乌贼的两只长触手选择了在当地经常吃到的笋并做了一些变形处理。由于乌贼在危机情况下会喷墨汁,然后迅速逃离现场,因此在构思的时候,也想给作品增加一些动感,将"宏村乌贼"旋转起来,瓦片飞散开来。

图 2-25　王京跃作 2

乌贼短足有 8 只,长足有两只,如图 2-26 所示,这些都是可以设计用来表现的元素,所以,仔细观察还是很重要的——想象和实际的结合才能得到自己真正想要的东西。

图 2-26　乌贼的原型图

有时,我们可以抓住某个事物或场景给我们的第一印象去发挥,不受任何限制,仅仅是单纯的自由联想。这也是在宏村发生的,以前村口南湖边还好好的一棵挺拔的大树,有一年旧地重游时却发现该树已经折断了,如图 2-27 所示。于是就有了如图 2-28 所示的自由联想——怪鸟啄掉了"鳄鱼"的眼睛,而"鳄鱼"马上就要咬断怪鸟的腿。嗯!谁知道将来这个场景会不会成为自己设计场景中的某个雕塑的来源呢?

图 2-27 南湖边的大树

图 2-28 王京跃作 3

习题 2

1. 教师使用数码照相机在户外随机拍摄一些场景，在多媒体教室里以 5min 的时间间隔放映这些照片，要求学生必须在指定的时间间隔内绘制场景的速写，下课后上交速写本作为一次课堂练习。

2. 依据第 1 章选择的动画短片剧本进行动画场景专题研究。例如以校园、商场、教室、街景等为题，要求学生从多个侧面对指定场景进行研究，并以速写、素描或色彩写生的方式上交场景研究的结果（一个场景研究的作业一般由 5～8 张写生构成，并包含对该场景构成分析的简要文字描述。图 2-29～图 2-31 所示是天津工业大学动画专业刘思哲同学所做的动画场景专题研究，他选定了一个动画短片剧本，故事发生的背景是在幼儿园，所以他到天津工业大学附属幼儿园绘制了大量的速写，还拍摄了很多照片和视频素材）。

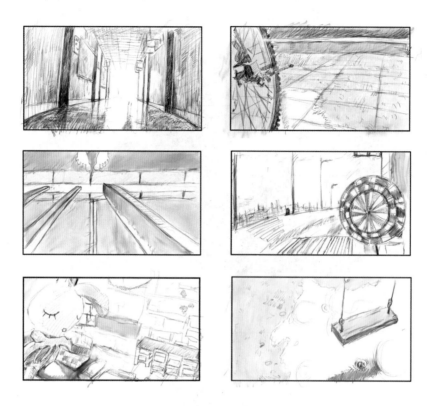

图 2-29 刘思哲作 1

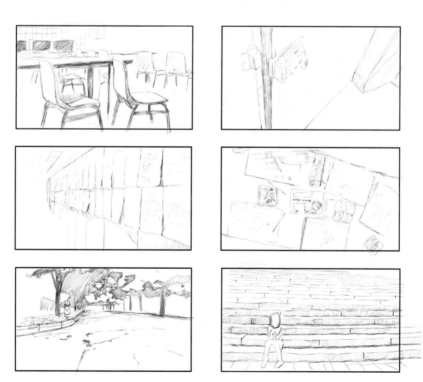

图 2-30 刘思哲作 2

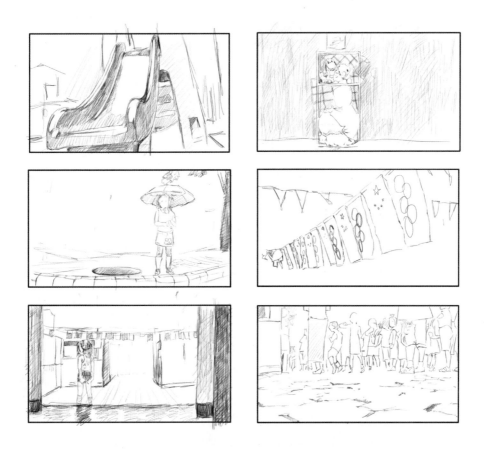

图 2-31　刘思哲作 3

第 3 章　透视原理

本章首先概述透视的原理,并从几何透视、阴影透视、镜像与倒影、空气透视、散点透视等几个方面,详细讲述透视原理在动画场景设计中的应用;在几何透视环节,详细讲述一点透视、两点透视、三点透视、网格透视等制图原理。

3.1　透视原理概述

透视(Perspective)一词,来源于拉丁文的 Perspicere,意思是透过透明的介质观看物象,并将所见物象描绘下来。早在古希腊时期,哲学家阿纳萨格拉斯(Anaxagorous)就曾对透视作了精确表述:"在图中,线条应该依照自然的比例,使其相当于从眼睛,即固定视点引向物体上各点的光线穿过中间的假想平面所描绘的对象。"

16 世纪初,德国著名画家丢勒(A. Durer)的有关透视技法的名著《圆规直尺测量法》中,就以精美的版画插图描绘出当时艺术家研究透视关系的装置和方法,如图 3-1 所示。

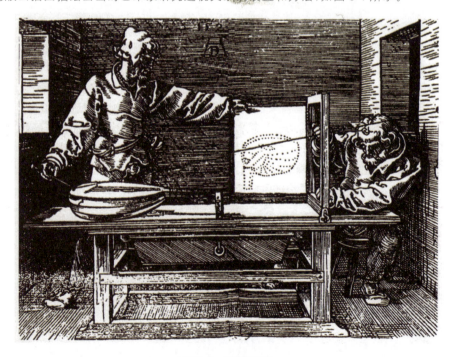

图 3-1　透视研究

透视主要研究如何将现实世界中的三维空间表现在一个二维的平面上,利用人类在认知过程中的知觉恒常特性,使得在该二维平面中描绘的景物具有立体感、真实感、空间感和距离感。《公主与青蛙》中的动画场景如图3-2所示。

图3-2 《公主与青蛙》中的动画场景设计

透视是动画场景设计过程中的一种设计语言,通过对透视关系的把握,能够在设计师头脑中构建起完整的空间景物结构关系,以及准确的场景尺度比例关系,并加强动画场景设计过程中的空间思维能力和时空想象能力。图3-3所示是华裔设计师朱峰绘制的概念设计,对动画场景透视关系的把握非常准确。

图3-3 朱峰设计

动画场景设计中需要研究的透视关系包括几何透视关系和空气透视关系。

良好的透视关系可以创建多元的、丰富的动画视觉效果,使场景设计更具张力和感染力。《大力神》中的动画场景设计如图3-4所示。这一场戏主要表现大力士海格力斯成为希腊的英雄后,人们在广场上为其塑造了一尊雕像。该动画场景采用了三点俯视透视的关系,对雕像肌肉发达的上身运用夸张手法,广场上的市民则如同蚂蚁一般,使得整个动画场景夸张且极具戏剧效果。

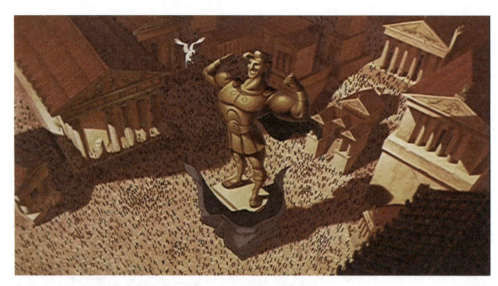

图 3-4 《大力神》中的动画场景设计

3.2 几何透视

几何透视即通过一个假想的透明平面去观察景物(如图 3-5 所示),并研究景物落在透明平面上轮廓线的几何关系。

图 3-5 几何透视研究法

如图 3-6 所示,当观察景物时,可假设在眼睛(即视点 E)和景物之间有一透明的画面 P(即投影面),把物体上的各点 a、b、c 等与视点 E 相连,这些连线穿过并交于画面 P 时必然得到一些相应的投影点 a′、b′、c′等,用线把这些点连接起来,在画面 P 上即显示出该景物的透视图像。这种以视点为中心的投影法称为中心投影法。在此投影法中,观察者、画面、景物三者构成了一个透视空间。观察者、景物与画面三者之间相对位置关系的变化,会直接影响所描绘景物的透视效果。

透视制图的基本术语及其含义如下。

E(Eye):视点,观察者眼睛的位置。

S(Standing point):站点,视点在地面上的投影点,也即观察者双脚站立的位置。

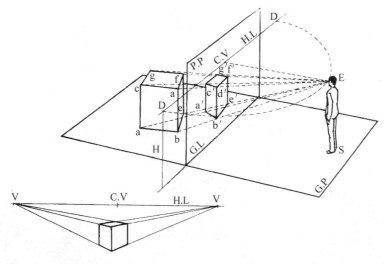

图 3-6 几何透视原理

G(Ground plane)：基面，观察者所处的地平面。
G.L(Ground Line)：基线，画面与基面的交线。
P(Picture plane)：画面，垂直于基面的假设投影面。
C.V(Centre of Vision)：心点，视点垂直于画面的交点。
H(Highness)：视高，视点至基面的距离。
H.L(Horizon Line)：视平线，画面上过心点 C.V 的水平线。
V(Vanishing point)：灭点，也称消失点，即与画面成角度的空间直线所汇聚的点。
D(Distance point)：距点，视点到画面的距离在视平线上的反映，距点至心点的距离等于视点至画面的距离。

在动画场景透视关系中通常包含三种中心投影法透视形式，即一点透视、两点透视和三点透视。

3.2.1 透视基本原理

1. 近大远小

面、体会随着远离视点而逐渐变小；线会随着远离视点而逐渐缩短。与画面平行的线或面，在投影画面上保持原来的形态，只有大小的变化，如图 3-7 所示。战国荀况在其《荀子·解蔽》篇中就有对"近大远小"透视原理的讲述："从山上望牛者若羊，而求羊者不下牵也，远蔽其大也；从山下望木者，十仞之木若箸，而求箸者不上折也，高蔽其长也。"

图 3-7 近大远小

2. 近疏远密

等间距会随着远离视点而逐渐密集。图 3-8 所示为荷兰画家霍贝玛(Meindert Hobbema)的油画名作《林间小道》，可以看出树木在接近灭点时更为密集。

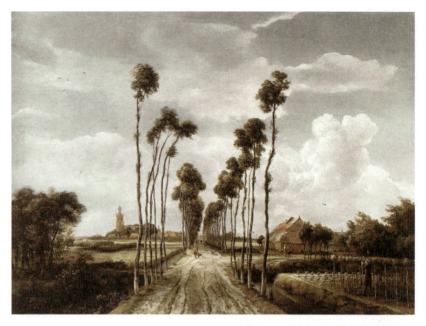

图 3-8 《林间小道》(霍贝玛作)

3. 灭点交汇

与透视投影画面不平行的线,都会在视平线上的灭点处交汇为一个点。如图 3-9 所示,基面平行面上所有的直线均为基面平行线,该面上所有直线的灭点均在视平线上。离视平线越近的平面,其透视形状越扁平;当与视平线相重合时,则成一条直线。

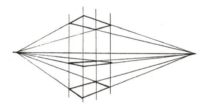

图 3-9 灭点交汇

侧立平行面是同时垂直于画面和基面的平面,侧立平行面离视轴(过心点的轴线)越近,其透视形状越扁平,如图 3-10 所示。

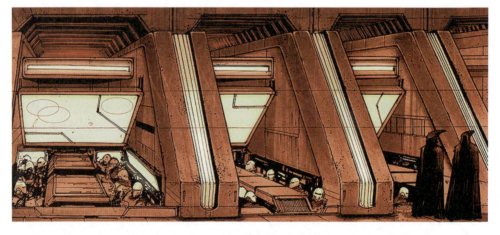

图 3-10 侧立平行面(朱峰作)

正确理解透视原理、掌握透视制图技法,就可以更好地把握动画空间,准确地表现场景的结构、尺度关系、透视变形等。常用的透视制图法有视线迹点法、灭点法、量点法和网格法。本书

将重点介绍量点法的透视制图原理,并选用长方体作为透视研究的范本。长方体可以随意放大缩小成各种比例关系的长方体,还可以进行任意的组合,同时也是其他空间形态的创建依据。

3.2.2 一点透视

如图3-11所示,当长方体的三组平行线中有两组平行于画面时,仍保持原来的水平和垂直状态不变;只有与画面垂直的那一组线形成透视,相交于视平线上的心点。

一点透视中主要面平行于画面,能显示该面的正确形态和比例关系,适用于表现横向宽广的场面,还适用于表现场景的纵向深度。图3-12所示是动画片《公主与青蛙》中的场景设计。

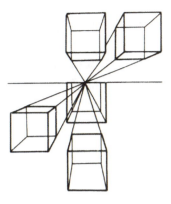

图3-11 一点透视

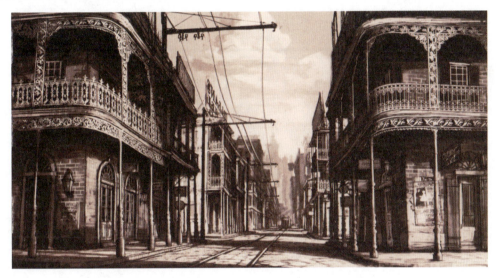

图3-12 一点透视动画场景

1. 一点透视制图步骤

(1)首先确定视点的位置,以及画面与基面相交的基线位置,如图3-13所示。

基线

· 视点

图3-13 确定视点和基线

(2)确定视平线的高度,从视点向视平线做垂直线,垂足即为心点,如图3-14所示。

(3)从视点分别向左、右以45°角做发射线,与视平线相交生成两个距点,如图3-15所示,距点与心点的距离等于视距(即视点到心点的距离)。

图 3-14 确定心点

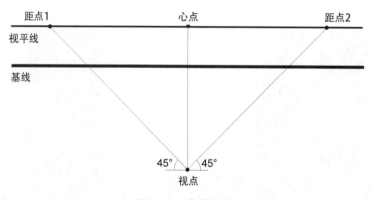

图 3-15 确定距点

(4) 按照实际的比例关系画出长方体与画面平行的面,再分别从四个角点向心点引连线,如图 3-16 所示。

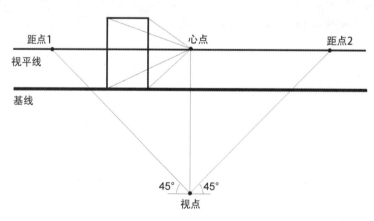

图 3-16 画出与画面平行的面

(5) 从长方形的一个角点水平量取长方体纵深方向的实际长度,得出一个量点,如图 3-17 所示。

(6) 距点与量点之间的连线与角点和心点之间的连线相交于一点,如图 3-18 所示,该点即为长方体后面左下角的角点。

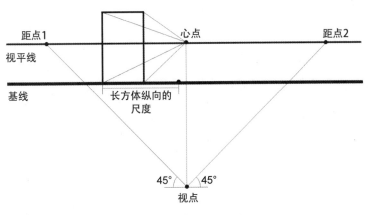

图 3-17　量取纵向尺度

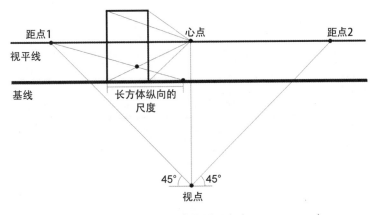

图 3-18　求取后面角点

（7）由于长方体的后面也与画面平行，从刚刚求取的角点引水平线和垂直线，与前面角点与心点的连线相交求出其他后面角点，如图 3-19 所示。

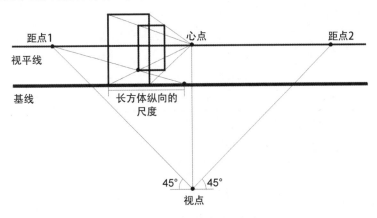

图 3-19　求取其他后面角点

（8）做前面角点与后面对应角点之间的连线，创建的一点透视长方体如图 3-20 所示。

为了验证量点、距点的作用，可以从前面另一个角点水平量取长方体纵深方向的实际长度，

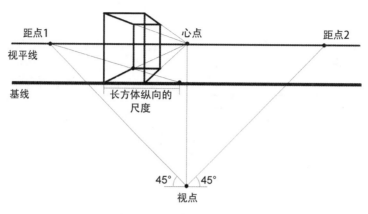

图 3-20　一点透视长方体

得出一个量点,创建距点与量点之间的连线,如图 3-21 所示,长方体后面右下方的角点正好位于该连接线上。

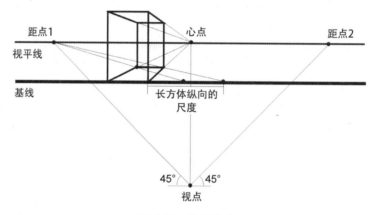

图 3-21　验证量点

2. 纵深方向的分割

利用量点还可以对长方体纵深方向的侧面进行分割处理,如图 3-22 所示,在长方体纵向的尺度上量取实际的分割点。

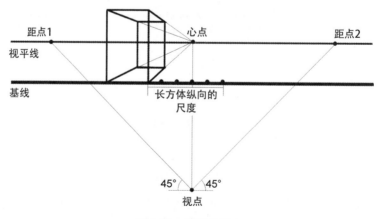

图 3-22　量取分割点

(1) 如图 3-23 所示,分别创建分割点与距点之间的连线,与长方体纵深方向的边相交生成分割交点。

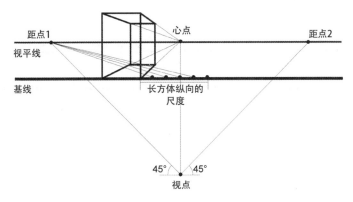

图 3-23　创建分割点与距点的连线

(2) 如图 3-24 所示,过分割交点做垂直线就可以求出侧面的分割线,可以观察到近疏远密的透视关系。

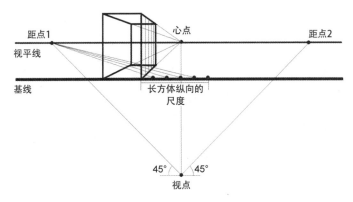

图 3-24　创建侧面分割线

3．一点透视斜面制图步骤

(1) 首先确定视点、基线、视平线的位置,从视点向视平线做垂直线,垂足即为心点。

(2) 从视点分别向左、右以 45°角做发射线,与视平线相交生成两个距点,如图 3-25 所示。

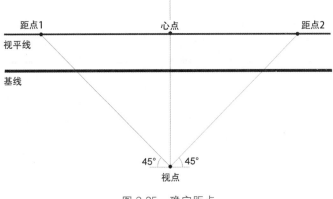

图 3-25　确定距点

(3) 按照实际的比例关系画出斜面与画面平行的棱线,再分别从棱线两个端点向心点引连线,如图 3-26 所示。

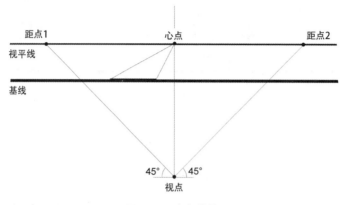

图 3-26　确定棱线

(4) 从棱线右侧端点水平量取底面纵深方向的实际长度,得出一个量点。

(5) 距点与量点之间的连线与端点和心点之间的连线相交于一点,如图 3-27 所示,该点即为底面后面左下角的角点。

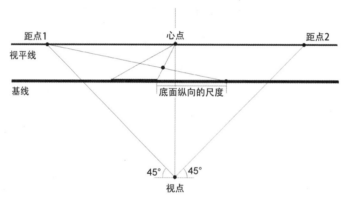

图 3-27　求底面角点

(6) 根据一点透视的规律,做出底面的透视图,如图 3-28 所示。

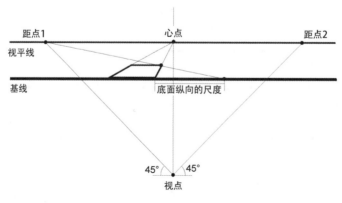

图 3-28　绘制底面

(7) 从距点引一条线与视点和心点之间连线的延长线相交,角度 a 即斜面与地面所呈的夹角,交点被称为心天点,如图 3-29 所示。

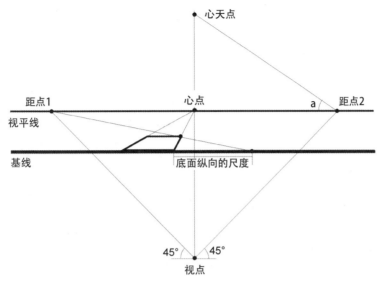

图 3-29　求出心天点

(8) 如图 3-30 所示,从棱线的两个端点向心天点引连线。

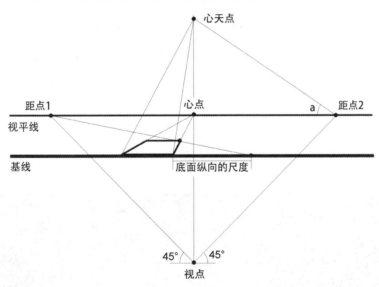

图 3-30　做出心天点与端点连线

(9) 依据一点透视的规律,做出斜面的透视图,如图 3-31 所示。

上面做的是前低后高的斜面透视图,需要求出心天点作为辅助点;前高后低的斜面透视图,需要求出心地点作为辅助点,角度 a 仍为斜面与地面所呈的夹角,如图 3-32 所示。

采用一点透视的动画场景如图 3-33 所示。

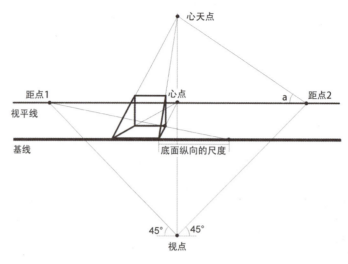

图 3-31　做出斜面透视

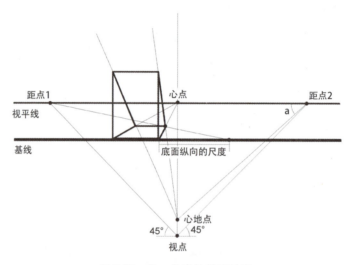

图 3-32　另一角度的斜面透视

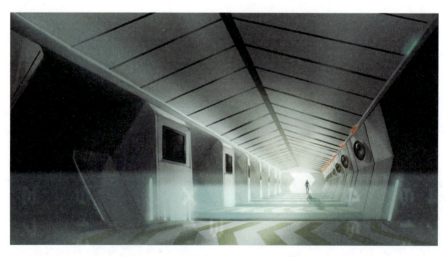

图 3-33　袁梓菡设计的一点透视动画场景

3.2.3 两点透视

当长方体只有一组平行线（通常为高度）平行于画面时，则长与宽的两组平行线各向左、右方向延伸，交于视平线上的两个灭点，如图 3-34 所示。

当动画场景中建筑物的主要面与画面的夹角取较小值时，透视现象平缓，适合展现建筑的实际尺度、比例，可使建筑物的主要面、次要面分明，如图 3-35 所示。当主要面与画面夹角较大时，有急剧变化的透视现象，适合突出场景的空间感。

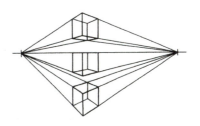

图 3-34　两点透视

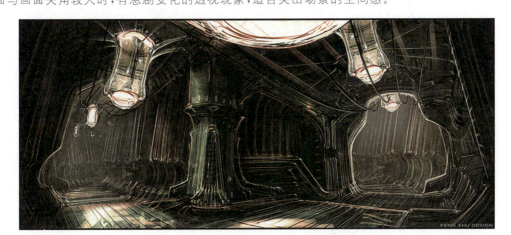

图 3-35　朱峰作

两点透视更接近人眼的观察效果，透视图中的基本线条分别指向两个灭点，几乎都是斜线，这使得透视图更为活泼，透视感增强。当透视图的一个灭点存在于纸面中而另一个灭点在纸面外较远的地方时，透视效果与一点透视比较接近；当透视图的两个灭点都在纸面以外较远时，透视图变形比较小；当透视图的两个灭点都在纸面中时，变形比较大，表现效果夸张。

1．两点透视制图步骤

（1）确定视平线、基线和视点的位置，从视点引两条线与视平线相交得出左、右灭点，如图 3-36 所示，其中角度 a、b 即为长方体两条侧边与画面所呈的角度，视点到视平线的垂足即为心点。

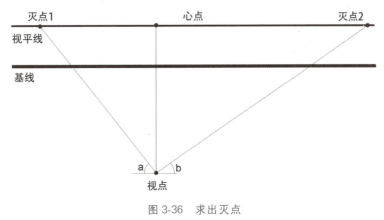

图 3-36　求出灭点

（2）以灭点1为圆心，灭点1和视点之间的距离为半径做弧线，与视平线相交得到测点1；以灭点2为圆心，灭点2和视点之间的距离为半径做弧线，与视平线相交得到测点2，如图3-37所示。

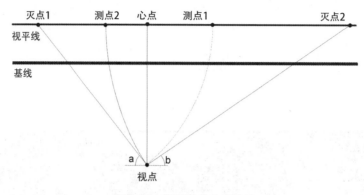

图3-37 求出测点1、测点2

（3）首先画出长方体离画面最近的一条棱，确定长方体的高度，从棱的两个端点分别向左、右两个灭点引线，如图3-38所示。

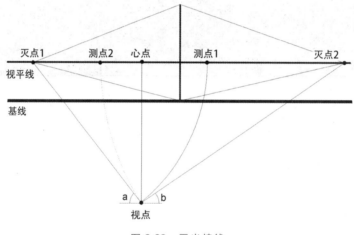

图3-38 画出棱线

（4）从棱线的下端点向左水平量取长方体长度方向的实际长度，得出一个量点；从棱线的下端点向右水平量取长方体宽度方向的实际长度，又得出一个量点。

（5）如图3-39所示，创建测点与对应量点之间的连线，并与棱线下端点到灭点的连线相交，求出长方体的两个角点。

（6）依据长方体高度方向的棱线平行于画面，长与宽度方向的棱线汇聚于左、右灭点的两点透视规律画出长方体，如图3-40所示。

2．两点透视斜面制图步骤

（1）确定视平线、基线和视点的位置，依据前面讲述的操作步骤，分别求出左、右灭点和左、右测点，如图3-41所示。

（2）依据前面讲述的操作步骤，首先水平求出两个量点，通过量点和测点之间的连线再求出底面的两个角点，依据两点透视原理绘制出斜面的底面，如图3-42所示。

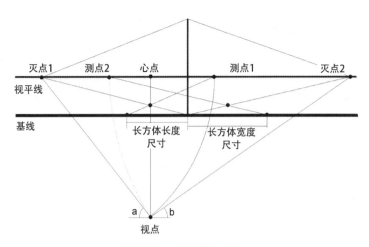

图 3-39　求出量点、角点

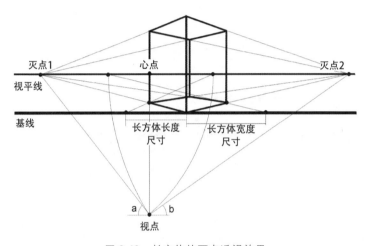

图 3-40　长方体的两点透视效果

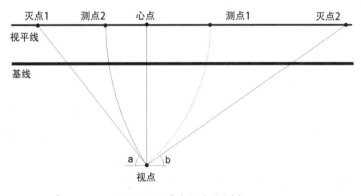

图 3-41　确定灭点和测点

（3）首先过灭点 2 做视平线的垂直线。

（4）从一个测点引一条线，该线与视平线所呈的角度即为斜面与地面所呈的倾斜角度，并且与刚刚绘制的垂直线相交，交点被称为灭天点，如图 3-43 所示。

（5）从底面一条棱线的两个端点向灭天点引连线，如图 3-44 所示。

71

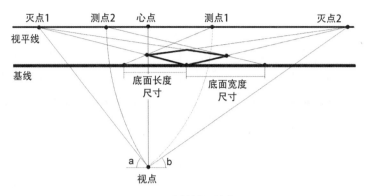

图 3-42　绘制斜面的底面

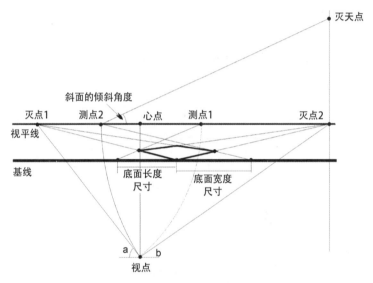

图 3-43　求出灭天点

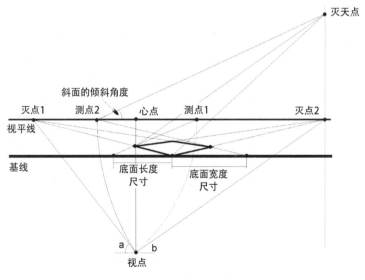

图 3-44　绘制连线

(6) 依据两点透视的规律,做出斜面的透视图,如图 3-45 所示。

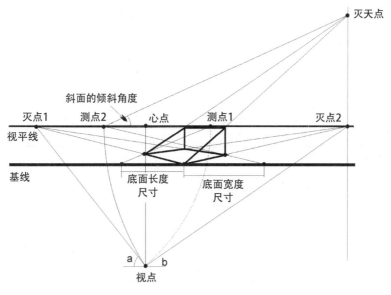

图 3-45　绘制斜面的透视图

上面做的是前低后高的斜面透视图,需要求出灭天点作为辅助点;前高后低的斜面透视图,需要求出地点作为辅助点,如图 3-46 所示。

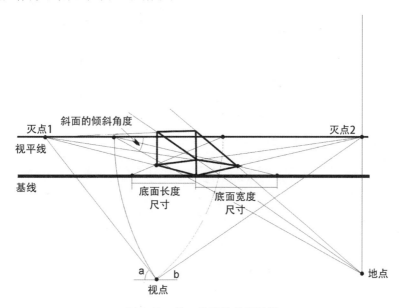

图 3-46　另一角度的斜面透视

如图 3-47 所示,利用水平方向的等分点作为量点,地点与等分量点之间的连线可以等分斜面的棱线。

另外,在两点透视制图过程中,还可以使用对角线进行透视的分割与倍增,如图 3-48 所示。采用两点透视的动画场景如图 3-49 所示。

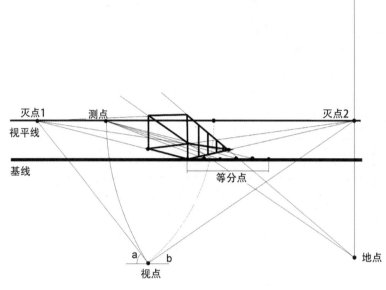

图 3-47　等分斜面的棱线

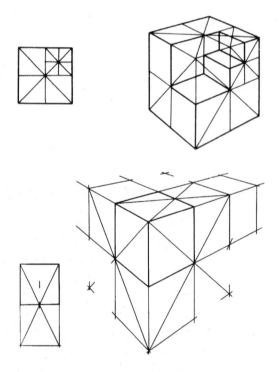

图 3-48　利用对角线法进行分割与倍增

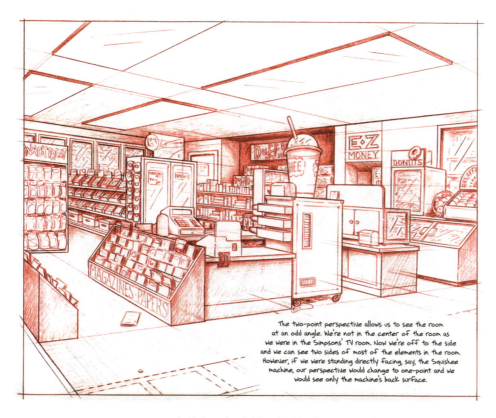

图 3-49 《辛普森一家》中的两点透视动画场景设计

3.2.4 三点透视

当立方体的三组平行线均与画面倾斜成一定角度时,则这三组平行线各有一个灭点,故称之为三点透视,如图 3-50 所示。一般纵向灭点在视平线之上的三点透视称作仰视图;纵向灭点在视平线之下的三点透视称作俯视图;如果视线与基面垂直则被称为鸟瞰图,如图 3-51 所示。

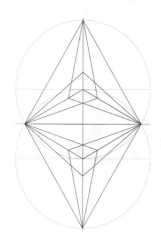

图 3-50 三点透视

图 3-51 《钟楼怪人》中的鸟瞰图场景

三点透视场景画面中,视平线与地平线分离,在仰视透视时,地平线在视平线的下方,适合表现高耸向上的景物,具有很强的上升动感,如图 3-52 所示。在俯视透视时,地平线在视平线的上方,适合表现比较宽广的空间景物,减少了景物之间的重叠,如图 3-53 所示。

图 3-52 《爆裂天使》中的仰视场景设计

图 3-53 《恶童》中的俯视场景设计

由于三点透视的量点制图法步骤比较复杂,本书就不再详细讲述了,感兴趣的读者可以参阅本书的第一版。一般在动画场景设计过程中,三点透视可以采用下面将要讲到的三维辅助参考的方式制作。

3.2.5 网格透视

网格透视是设计透视场景的快捷方法,可以节约透视制图的时间,提高作图效率,其原理是根据网格坐标对应的方法求出景物的透视。如图3-54所示,可以事先按照常用角度做好数张透视网格,使用时将透明纸蒙在透视网格图上,或在透光台上将网格图放在图纸的下层,依据网格线的透视走向绘制动画场景。

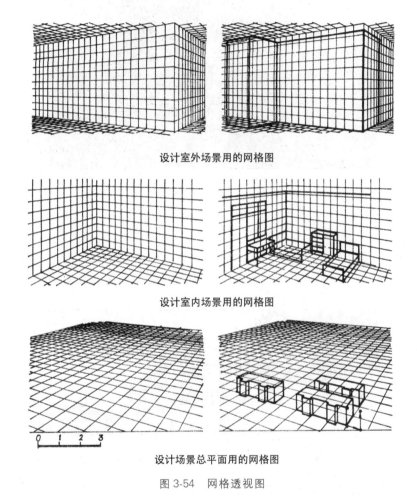

设计室外场景用的网格图

设计室内场景用的网格图

设计场景总平面用的网格图

图3-54 网格透视图

如果在计算机中绘制动画场景,可以将透视网格作为一个半透明的独立参考图层,然后在新建的图层上创建动画透视场景。

依据一定的视点高度和一定的观察角度,常用的网格图分为一点透视网格图、两点透视网格图和三点透视网格图,每一种网格图又分为室外场景网格图、室内场景网格图和总平面透视网格图。在计算机中,可以将常用的透视网格图存储为一个参照图库。

3.2.6 三维辅助参考法

三维辅助参考法就是在三维动画制作软件中,首先创建一些长方体或者简单的景物模型,设定好三维动画场景中虚拟摄像机的位置、角度之后,渲染输出为一个参考网格图像,如图3-55所示。在图形或图像编辑软件中可以将渲染输出的网格图像作为一个半透明的独立参考图层,

然后在新建的图层上创建动画透视场景。

图 3-55　史智涛设计

如图 3-56 所示，在迪士尼公司制作二维动画电影《公主与青蛙》的过程中，首先为动画场景创建了三维简模（即简单的作为参考用的三维模型），然后渲染输出为透视参考图像。依据这些参考图像绘制的二维动画场景如图 3-57 所示。如图 3-58 所示，新海诚工作室在制作二维动画的过程中也使用到了三维辅助参考法。

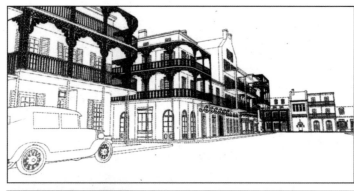

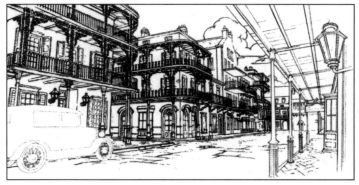

图 3-56　三维辅助场景

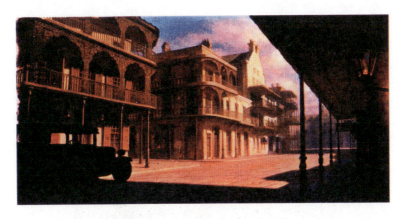

图 3-57 选自《公主与青蛙》场景设计稿

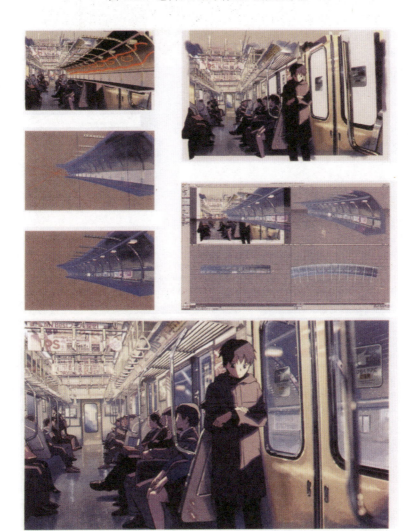

图 3-58 新海诚工作室的三维辅助参考法

3.2.7 场景透视需要注意的问题

在动画场景设计的过程中需要注意以下透视问题。

1. 透视畸变

人的视域范围近似为一个以视点为顶点,仰角为 30°、俯角为 45°、横向开角为 120°～148°、底面在透视画面上的不规则圆锥体,但是在一个观看瞬间清晰可辨的只是其中很小的一部分。在清晰视野区域内,可见景物的细微之处,但是角度很小;在清晰视野区域之外的部分,只有运动的物体才能引起人的注意。

如图 3-59 所示,为了简单起见,可以将视锥近似看作正圆锥,视域范围就近似为正圆形,视角被控制在 60°以内。

视点到画面心点的垂直距离为视距。视距越远,视域的范围就越大;视距越近,视域的范围就越小。

景物在视域范围之内可以获得正常的透视表象;如果在视域范围之外,会出现比较明显的透视变形,这种现象又被称为透视畸变,如图 3-60 所示。

图 3-59 视域范围　　　　图 3-60 透视畸变

如果视点位置选择不当,透视图因为畸变失真而不能准确地反映出设计意图,这种透视畸变应避免。透视畸变并非绝对不可取,在某些情况下如果巧妙运用,可以强化某些空间意象,达到意想不到的戏剧化效果,如图 3-61 所示。

另外,在创建三维动画场景过程中,还可以选择不同的摄像镜头视图进行渲染输出。例如,选择焦距为 16mm 以下的鱼眼镜头进行渲染,可以产生鱼眼镜头畸变,透视线条从中心沿所有方向向外辐射,除穿过画面中心的一条直线仍可保持为直线外,其他部分的直线都发生弯曲。《钟楼怪人》中的动画场景中,利用鱼眼镜头畸变强化了巴黎圣母院的雄伟,如图 3-62 所示。

2. 视平线的高度

在一点透视和两点透视的动画场景设计图中,与基面垂直的直线被称为真高线。可以依据观察者的高度与被观察景物真高线之间的尺度关系,来确定视平线的位置,以获得正确的场景透视效果。降低视平线,可以使景物有高耸的感觉,如图 3-63 所示。

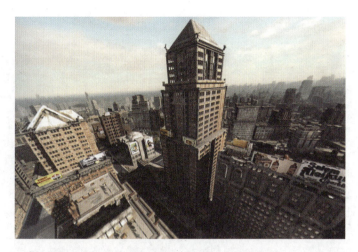

图 3-61　菲尔马克代美制作的动画场景

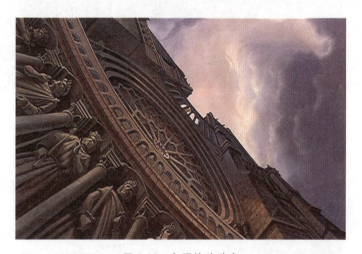

图 3-62　鱼眼镜头畸变

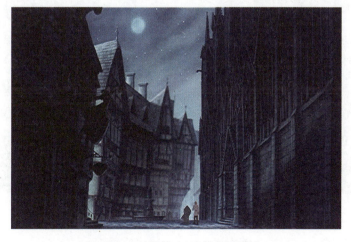

图 3-63　《钟楼怪人》中的场景设计 1

提高视平线,可使地面在场景透视图中展现得比较开阔,如图 3-64 所示。

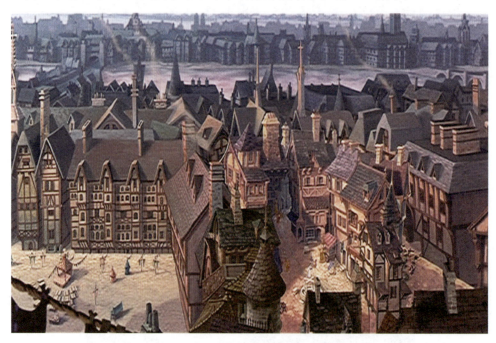

图 3-64 《钟楼怪人》中的场景设计 2

如图 3-65～图 3-67 所示,在动画电影《龙猫》的制作过程中,分别为不同身高的动画角色定制了不同视平线高度的场景透视设计。

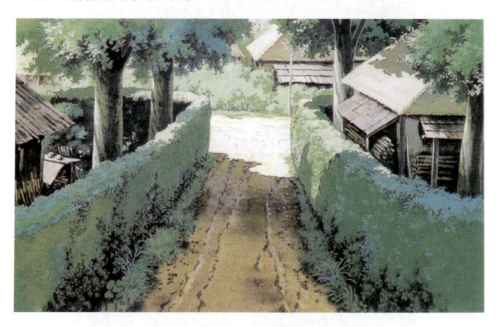

图 3-65 选自《龙猫》动画场景设计 1

另外,在动画制作过程中有两种不同的镜头画面,即客观镜头画面和主观镜头画面。在客观镜头画面中,摄像机以一个旁观者的视点,观察剧情的进展;在主观镜头画面中,摄像机以动

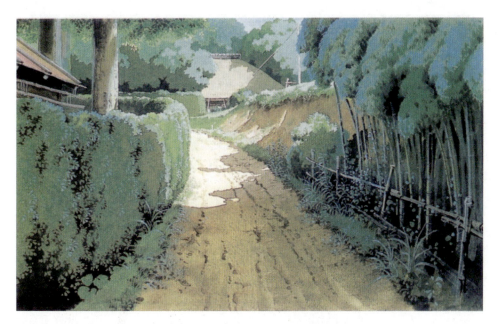

图 3-66　选自《龙猫》动画场景设计 2

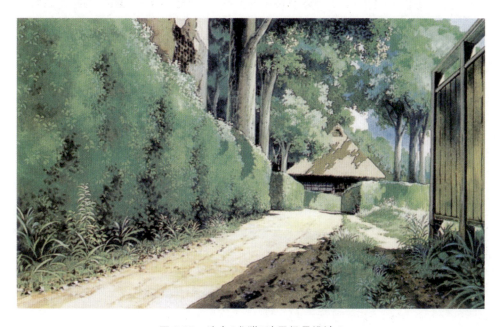

图 3-67　选自《龙猫》动画场景设计 3

画中某个角色的视点,观察剧情的进展。对于客观镜头画面,视平线高度的选择比较自由,既可以以 1.65m(眼睛到基面的垂直距离)作为标准视点高度,模拟局外人对动画场景的观察视点,也可以以任意视点,如俯视、仰视、鸟瞰等,展现整个动画场景。对于主观镜头画面,视平线的高度一定要与特定角色的视点高度相匹配。如图 3-68 所示,《花木兰》中的这一幕动画场景,是以小蟋蟀的主观视点看石头台阶。

图 3-68　选自《花木兰》

3. 曲线透视

如图 3-69 所示,与画面平行的圆形无论远近仍然为正圆,只有直径大小的变化;与画面成一定角度的圆形变为椭圆。在实际制图过程中,既可以借助椭圆规画圆形的透视,也可以利用外切正方形创建圆形的透视。

图 3-70 所示是求圆形透视的十二点制图法,首先将圆形的外切正方形纵横各四等分,利用辅助线求出圆周上的十二个点(例如连接 E、B 两点交垂直线于 1 点),将这些点用平滑的曲线连接在一起,就可以得到圆形的透视图。

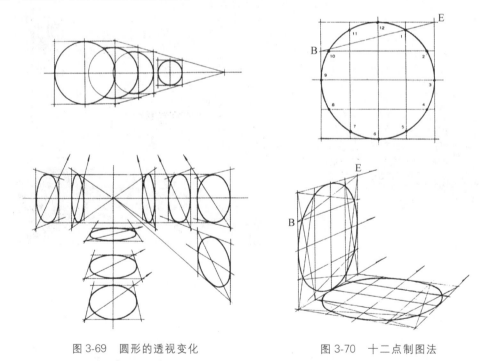

图 3-69　圆形的透视变化　　　　图 3-70　十二点制图法

注意:现实世界中大多数的空间形态,都可以被归结为以长方体和球体作为造型的起点。图 3-71 所示是一架飞机的透视关系分解图。

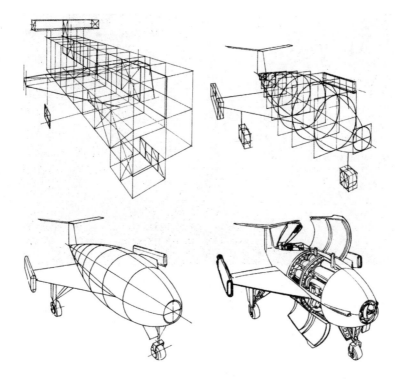

图 3-71 飞机透视关系分解图

自由曲线的透视图可以采用坐标变换法,如图 3-72 所示,首先将自由曲线放置在一个标准坐标网格中,再根据需要创建该标准坐标网格的透视变形网格,依据曲线在原标准坐标网格中与坐标线的交点,求出在透视变形网格中对应的交点,最后将这些点用平滑的曲线连接在一起,就可以得到自由曲线的透视图。

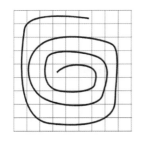 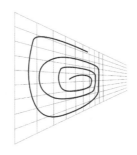 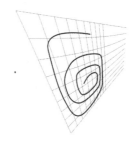

图 3-72 自由曲线透视

3.3 透视阴影

阴影是景物背光面(即阴面)和景物在承影面上落影(即影面)的合称。阴面的形状受到光源属性、景物与光源相对位置关系、景物自身造型结构、观察位置的共同影响;影面的形状受到光源属性、景物与光源相对位置关系、承影面的形状、观察位置的共同影响。阴影可以使景物,特别是建筑表面的凹凸、深浅、明暗差异一目了然,从而增强景物的立体感和空间感,如图 3-73 所示。

透视阴影有以下视觉规律。

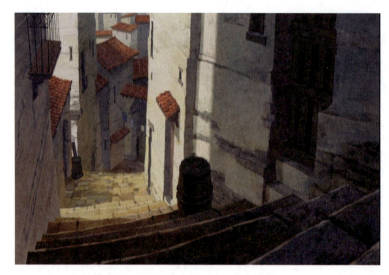

图 3-73　选自《勇闯黄金城》

（1）直线在承影平面上的落影一般仍然是直线。

（2）在平行光线下，两直线相互平行，则它们在同一承影面上的落影仍相互平行；在辐射光线下，两直线相互平行，则它们在同一承影面上的落影延长后会相交于灭点。

（3）两直线相交，它们在同一承影面上的落影必然相交，落影的交点即为相交两直线交点的落影。

（4）如果承影面不是一个平面，落影在承影面折角部位会发生弯折，落影在曲面承影面上会依据承影面的曲度发生弯曲变形。

下面以绘制光线与画面平行时的透视阴影为例，讲述透视阴影的绘制方法。

1．两点透视阴影制图

图 3-74 所示是空间形体的两点透视图，首先确定平行光线的投射角度，然后求垂直于基面的直线的投影。例如求垂直线 a1a2 的投影，首先过 a1 点做光线的平行线，然后过 a2 点做水平线，两条线相交于 a3 点，a3 点即为 a1 点在基面上的投影点，依据相同的操作步骤，分别求出 b1 在基面上的投影点 b3；c1 在基面上的投影点 c3；d1 在基面上的投影点 d3，如图 3-75 所示，最后将 a3、b3、c3、d3 四个投影点连在一起就求出空间形体的透视阴影。

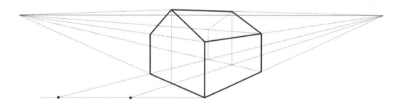

图 3-74　两点透视形体 1

2．斜面上透视阴影制图

在如图 3-76 所示的斜面上求透视阴影。如图 3-77 所示，过 a2 点做水平线与另一形体相交于 a3 点，该点为直线 a1a2 投影的第一个转折点；过 a3 做垂直线，交边线于 a4 点，该点为直线 a1a2 投影的第二个转折点；做 a4 点与斜面灭天点的连线，与过 a1 点的光线的平行线相交于 a5 点，该

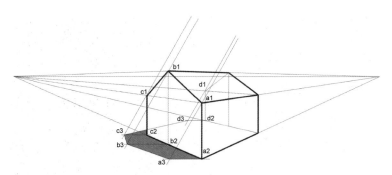

图 3-75 透视阴影 1

点就是 a1 点在斜面上的投影点。依据相同的操作步骤分别求出 b1 在斜面上的投影点 b5、c1 在斜面上的投影点 c5，最后将 a5、b5、c5 三个投影点连在一起就求出空间形体在斜面上的透视阴影。

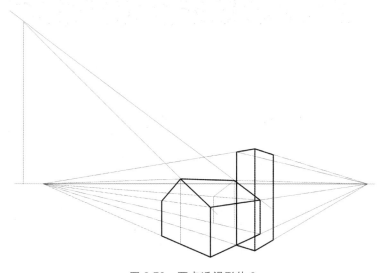

图 3-76 两点透视形体 2

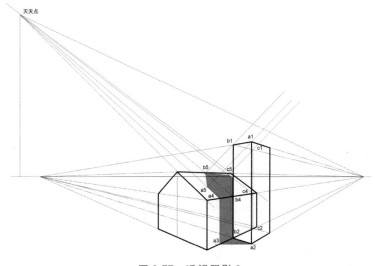

图 3-77 透视阴影 2

3. 两点透视日光投射阴影制图

下面做如图 3-78 所示的两点透视长方体的透视阴影。

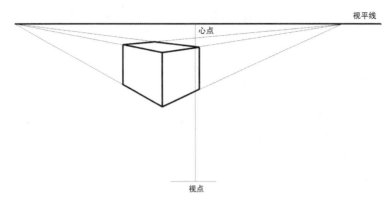

图 3-78　两点透视长方体

（1）过视点依据光源的方位角度做射线与视平线相交于光足，如图 3-79 所示。以光足为圆心、光足到视点的距离为半径做弧与视平线相交于测点，过测点依据光源的辐射角度做射线，与过光足的视平线垂直线相交于光源点。

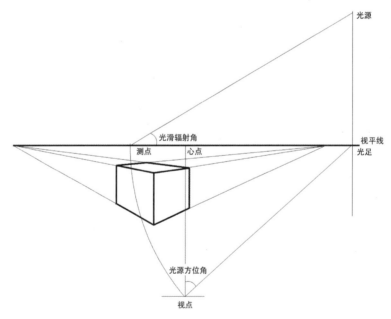

图 3-79　求光源点和光足

（2）如图 3-80 所示，选择三条垂直于基面的长方体棱线，分别过光源点和棱线的上端点做射线，再过光足点和棱线的下端点做射线，两条射线相交于投影点。

（3）最后将所有的投影点和棱线下端点连在一起，就求出两点透视长方体的透视阴影，如图 3-81 所示。

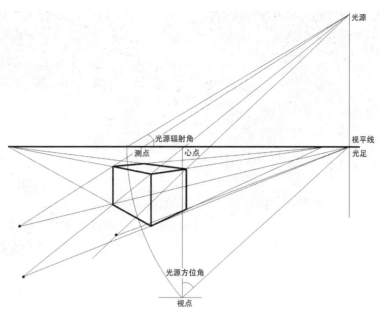

图 3-80　求投影点

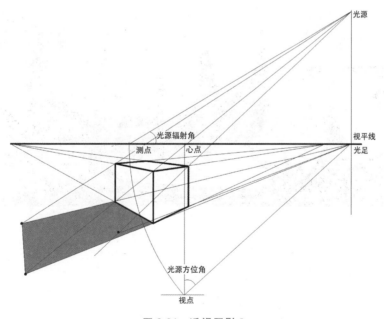

图 3-81　透视阴影 3

3.4　镜像与倒影

1. 镜像与倒影的概念

在一些光滑的反射面上,可以看到对称于反射面的景物影像,该影像被称为镜像,如图 3-82 所示。

在平静的水面上,可以看到对称于水平面的景物影像,该影像被称为倒影,如图 3-83 所示。

图 3-82 《怪物电力公司》中的镜像效果

图 3-83 《水鹿》中的倒影效果

镜像和倒影与景物的大小相等,互相对称,同时具有如下特性:
(1) 对称点的连线垂直于对称面(倒影面、镜像面)。
(2) 对称点到对称面的距离相等。
(3) 灭点相同。

2. 倒影的制图方法

地面上的景物与倒影是以水面为界,倒影与景物从形状上呈相互颠倒的关系,并且与景物共有一个消失点。下面就以两点透视房子为例,详细讲述倒影的制图方法。
(1) 以视平线为对称轴求灭天点的对称点,再以基线为对称轴求点 A 的对称点 A′,如图 3-84 所示。
(2) 如图 3-85 所示,利用灭点和两个对称点创建两点透视房子的倒影。

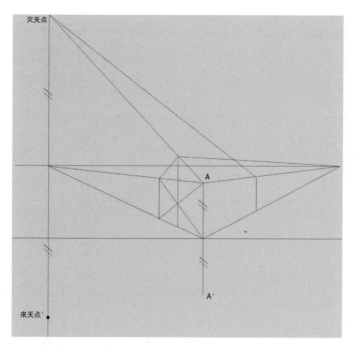

图 3-84　求对称点

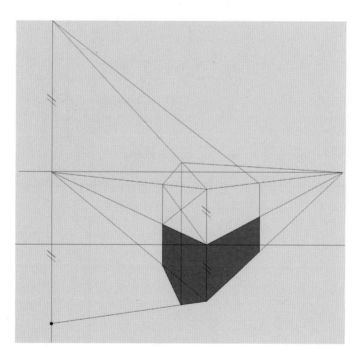

图 3-85　透视倒影 4

3. 镜像的制图方法

如图 3-86 所示,将一个长方体放置在平面镜的边上。

一点透视对象的镜像作图法如图 3-87 所示。

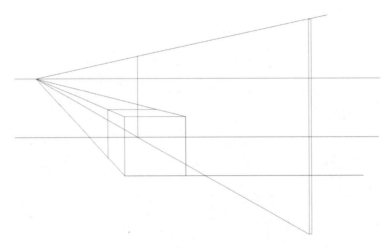

图 3-86 平面镜和长方体 1

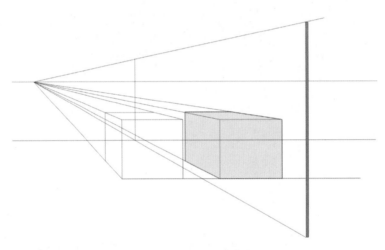

图 3-87 一点透视镜像

如图 3-88 所示,将一个两点透视长方体放置在平面镜的边上。

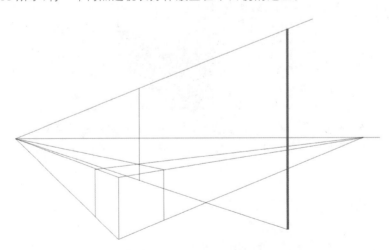

图 3-88 平面镜和长方体 2

依据两点透视量点等分的方法,求出两点透视长方体的镜像,如图 3-89 和图 3-90 所示。

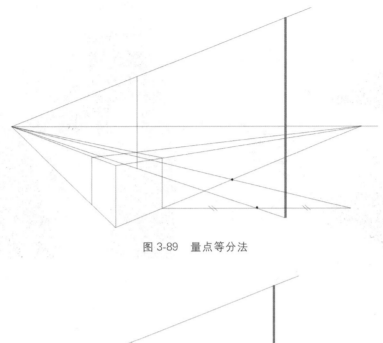

图 3-89　量点等分法

图 3-90　两点透视镜像

4. 球面或自由曲面镜像

镜像面不仅可以是平面,还可以是球面或自由曲面。球面反射的原理如图 3-91 所示。球面或自由曲面镜像面会产生反射变形现象。图 3-92 所示是荷兰艺术大师埃舍尔的石版画作品《手执反射球》,在画面中艺术家正以一个全新的视角观察手中的反射球,球面反射中的变形镜像与正常视觉表象的手形成了非常独特的对比关系。

球面或自由曲面镜像可以使用坐标变换的方法求得。图 3-93 和图 3-94 所示是埃舍尔的石版画《阳台》的创建过程,首先在原始影像上绘制正常的网格坐标,再创建一个球面化的网格坐标系,参照影像线条与网格坐标的位置对应关系,在球面化的网格坐标系中创建变形镜像。

鱼眼透视的画法是由沿圆心位置纵向线,画出等距离点,然后以这些点为圆心画圆,分别经过圆的两侧形成两侧灭点。在圆外画一条水平线并等分,然后依次向圆心连线,切割横向的透视线。用这种方法画出的简单图形如图 3-95 右侧图所示。

图 3-91　球面镜像反射　　　　图 3-92　埃舍尔的石版画《手执反射球》

图 3-93　坐标变换

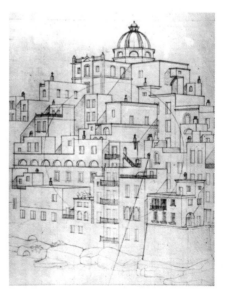

图 3-94　埃舍尔的石版画《阳台》

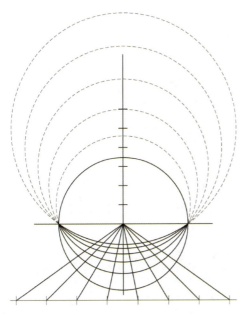
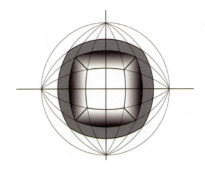

图 3-95　鱼眼透视

在匈牙利布达佩斯出生的 F·罗夫茨（Ferenc Rófusz）于 1980 年导演的二维动画短片《苍蝇》（The Fly），1981 年获得美国第 53 届奥斯卡最佳动画短片奖。该片完全采用苍蝇的主观视点，我们只能看到它在停留表面上投下的影子，画面呈现鱼眼透视畸变的视觉效果，如图 3-96 所示。

图 3-96　选自《苍蝇》

3.5　空气透视

空气透视是人们通过空气介质（水蒸气、尘埃、烟雾等漂浮物）观察景物时感受空间深度的现象，是表达动画场景空间感、深度感的重要因素。

这种现象的形成是空气介质对不同波长光线吸收、反射、扩散的结果，直接影响人们的空间视觉感受，影响动画场景的画面透视效果。空气透视的规律主要体现在以下几个方面。

（1）由于景物距离视点位置的远近不同，近处的景物比较暗，远处的景物比较亮。

（2）近处景物的明暗反差大，远处景物的明暗反差小，正如宋代郭熙曾经讲过"平远之意冲

融而缥缥缈缈。"

（3）近处景物的轮廓清晰度高，远处景物的轮廓比较模糊。当把画面处理得有较强的空气透视效果以增强其深远感时，远处景物的清晰度就会明显降低，正如古人在《山水诀》中所讲："远景烟笼，深岩云锁。"

（4）近处景物的造型细节比较多，远处景物的造型细节比较少。唐代王维在其《山水论》中曾经讲到："丈山尺树，寸马分人。远人无目，远树无枝。远山无石，隐隐如眉；远水无波，高与云齐。"

（5）近处景物的色彩饱和度高，色彩反差强烈；远处景物的色彩饱和度低，色彩反差较弱，正如在王维的诗中所讲："江流天地外，山色有无中。"

（6）光线穿过空气中的介质经扩散后，只有光谱中的蓝光受到散射的影响比较小，因而看远山时，都呈现出淡蓝色或蓝绿色。景物距离视点越近，色彩扩散越不明显，色彩越接近景物本来的颜色；景物距离视点越远，色彩扩散越明显，景物色彩越偏向淡蓝色。晨雾和暮霭可以加强空气透视的效果。图3-97所示是《狮子王》中的一幕场景。

图3-97　选自《狮子王》

在动画场景的设计过程中，可以依据空气透视的规律，充分利用色彩的明暗、浓淡、色相偏移、虚实等来表现景物的远近关系，强化动画场景的空间深度。光线的方向也影响空气透视的效果。逆光和侧逆光可以获得更为明显的空气透视效果，这两种方向的光，还可以照亮空气中的介质。

另外，有意识地利用色彩的空间效果和同时对比关系，也可以增强动画场景的空间深度。现代设计教育的奠基人之一约翰内斯·伊顿（Johannes Itten）在其《色彩艺术》一书中有以下经典的讲述：

"将六种色相——黄色、橙色、红色、紫色、蓝色和绿色无间隔地并置于黑色背景上，明亮的黄色就显然像是向前推进，而紫色却潜伏在黑色背景的深处。所有其他色相都居于黄色与紫色之间。换成白色的背景，深度效果就会改变。这时紫色似乎从白色背景上向前推进，而白色背景则以它类似的光亮将黄色向后抑制。这些观察表明，背景色彩像使用的色彩一样对深度效果起主要作用……黑色底上的任何明亮色调都会按照它们的明度级数向前推进。在白底上，效果则相反，明亮色调固守在背景的平面上，而接近黑色的暗色则以相应的级数向前突出。"

"在相同明度的冷色调和暖色调中，暖色向前而冷色退后。如果同时有明暗对比关系存在，深度方向的力量将会增加、减少或者抵消。同样明度的蓝绿色和红橙色衬以黑色背景观看时，

蓝绿色后退,红橙色前进。如果将红橙色稍加淡化,它会更加向前推进。"

图 3-98 所示是动画片《嘟嘟,嘘嘘,砰砰和咚咚》中的概念设计,这部影片以构成化的方式运用了色彩的对比与调和关系。

图 3-98　选自《嘟嘟,嘘嘘,砰砰和咚咚》概念设计

3.6　散点透视

散点透视是通过创作者多次变换观察位置,改变观察角度,从而形成多个观察视点,将时间与空间结合在一起,反映了多个观看瞬间的整个观察过程。中国画常采用散点透视的方法,巧妙地将不同空间甚至不同时间的场景结合在同一画面中,使山水画呈现"可居""可行""可游"的境界,如宋代张择端的《清明上河图》(如图 3-99 所示)、宋代王希孟的《千里江山图》、五代顾闳中的《韩熙载夜宴图》。

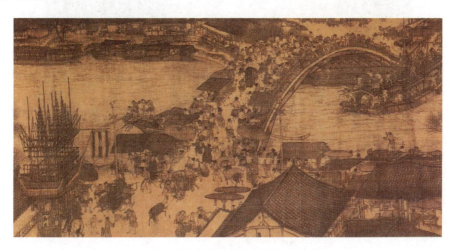

图 3-99　宋代张择端的《清明上河图》局部

中国绘画的散点透视往往通过多角度、多视点的观察,在心目中形成对景物的整体印象,所描绘的场景不是一个孤立视点、单一观看瞬间的结果,而是对整个景物的完整认识,往往用心中对景物的理解去补充视觉所不及的"无法看到的"部分,同时配合构图的疏密、虚实,笔墨的深浅、浓淡变化,来处理画面的空间关系。

中国绘画的散点透视包含多种透视构图方法,最具代表性的有宋代郭熙总结的"三远透视",即平远法、高远法、深远法;宋代韩拙总结的"三远论",即阔远论、迷远论、幽远论。

郭熙在《林泉高致》中讲到:"山有三远,自山下而仰山巅,谓之高远;自山前而窥山后,谓之深远;自近山而望远山,谓之平远。"韩拙在《山水纯全集》中讲到:迷远即"烟雾暝漠,野水隔而仿佛不见者";阔远即"近岸广水旷阔遥山者谓之阔远";幽远即"景物至绝而微茫缥缈者谓之幽远",如图 3-100 和图 3-101 所示。

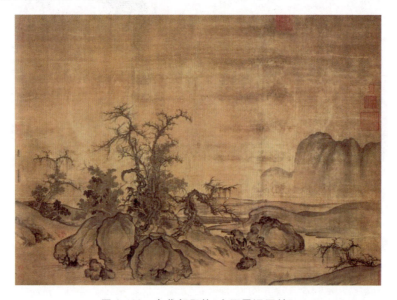

图 3-100　宋代郭熙的《窠石平远图轴》

图 3-101　《大力神》中的高远场景

动画场景设计师可以依据自己的创作意图,通过步步看(移动视点)、面面看(变换观察角度),打破焦点透视的视域范围去表现完整的场景,使动画场景所表现的内容更全面、更生动。

散点透视可以使画面得到无穷多的景物，根据所表现内容的需要，完全不受视域的局限，在同一个画面上画出几个不同视域的景物，如图3-102和图3-103所示。

图3-102　《草蜢进城记》中的场景设计

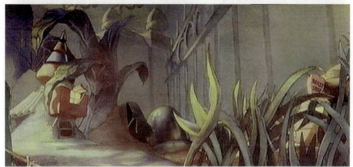

图3-103　《草蜢进城记》中的场景设计局部

散点透视是在获得对所描绘景物的综合认识基础上的空间总结，可以对整个场景和其中包容的景物进行取舍、剪裁、变化。设计师可以驾驭动画场景的透视关系，让透视原理为动画创作服务，使创意构思不被透视法则所束缚。这也是动画这门视觉艺术独特的表现力之所在，如图3-104所示。

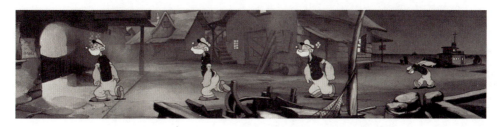

图3-104　《大力水手》中的动画场景

在摇拍、跟拍的动画镜头中，因为要连续变换拍摄视点的位置，散点透视场景往往是最佳的选择。如图3-105所示，左侧分别是《千与千寻》动画中的五帧画面，右侧则是整个镜头的场景设

计,在画面中采用了散点透视的方式,将仰视和俯视两个视点结合在一个画面中,中间利用岩石和土层弱化了两个视点之间的透视转折。

图 3-105　选自《千与千寻》

在散点透视场景中,为了更好地将多个空间、多个视点融合为一个完整的、有机的整体,可以尝试以下方法。

(1) 利用轴测图弱化透视感。

由于轴测图的投影画法所表现的"透视感"(即透视变形的幅度)不强烈,多个角度视点变化的画面更容易调和在一起,所以中国画中的房舍多采用轴测画法。图 3-106 所示是木偶片《道成寺》中的场景设计,所有的房舍都采用了轴测图的画法。

(2) 遮蔽透视转折。

在一些视点转折不易调和的位置,可以利用云烟分隔、树木遮挡等意到不到的方法化解透视矛盾,如图 3-107 所示。正如古人所言:"山欲高,尽出之则不高,烟雾锁其腰,则高矣;水欲远,尽出之则不远,掩映断其脉,则远矣。"

(3) 从大远景中裁取一个局部。

一个大远景可以包含辽远的景物,如果从中裁取一横条或一竖条,就可以形成类似散点透视的效果,而且透视关系合乎平常的视觉表象,如图 3-108 所示。

图 3-106 选自《道成寺》

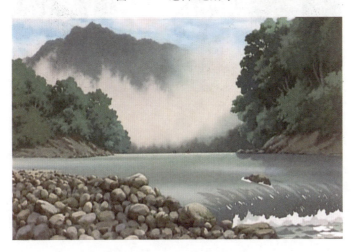

图 3-107 选自《幽灵公主》

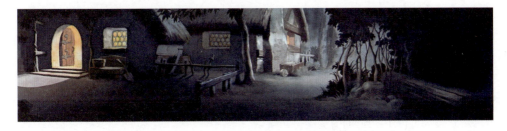

图 3-108 选自《白雪公主》场景设计

（4）灭点融合。

灭点融合就是将两个两点透视的场景，通过将相邻的灭点重叠在一起，使这两个两点透视的场景变为一个散点透视场景，如图 3-109 所示。

（5）曲线透视。

曲线透视是一种多灭点的透视关系，模拟鱼眼镜头原理，如图 3-110 所示，将透视线弯曲后，使多个灭点的透视关系融合在一起，如图 3-111 所示。

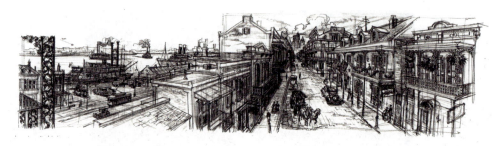

图 3-109 选自《公主与青蛙》场景设计

图 3-110 鱼眼镜头拍摄的画面

如图 3-112 所示,利用曲线透视将仰视图与俯视图融合在一起;图 3-113 所示是动画电影《恶童》中利用曲线透视设计的摇镜头场景。

图 3-111 曲线透视原理

图 3-112 仰视关系与俯视关系的融合

图 3-113　选自《恶童》场景设计

习题 3

1. 教师准备一些动画场景的图片,要求学生分析这些动画场景的几何透视特性,如图 3-114 所示,并绘制几何透视线稿。

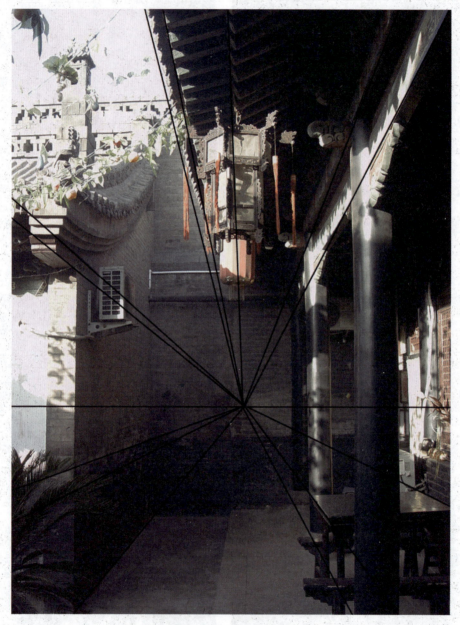

图 3-114 透视分析

2. 以教室、校园一角、宿舍、家具等为题,绘制场景的透视线稿(包含特定光源条件下的透视阴影),观测的视点、视平线高度由学生自己选择。

3. 要求学生利用曲线透视或灭点融合原理,设计横摇镜头和纵摇镜头的动画场景(示例如图 3-115 和图 3-116 所示)。

图 3-115　邬云勋设计

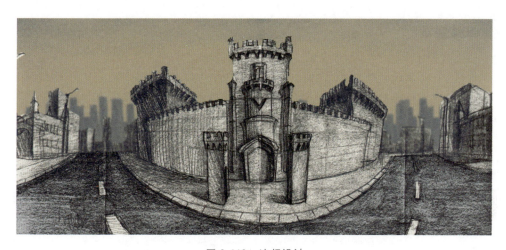

图 3-116　沈超设计

第 4 章　动画场景构成

本章首先讲述自然景观类型的动画场景,介绍天空、陆地、植物、水景的设计方法;接着讲述建筑空间类型的动画场景,从空间分类、历史、地域、室内等几个方面进行详细分析;最后概述动画场景中的交通工具和魔幻类型的场景。

4.1　自然景观

在动画场景设计过程中,要涉及以下自然景观的设计:
(1) 天空自然景观,包括云朵、烟雾、闪电和日月星辰等。
(2) 陆地自然景观,包括山川、田野、沙漠、戈壁和森林等。
(3) 植物,包括树木、花草和藤萝等。
(4) 水景,包括海洋、河流、瀑布、溪泉和岩浆等。

4.1.1　天空自然景观

天空的景物一般比地面的景物明度高,即使阴雨天最浓的乌云也要比灰黑的地面浅,形成画面中最底层的背景色。画蓝天要把握好景物与天空之间的明度对比关系,不能只关注天空与白云之间的对比反差。天空的表现宜平和灰淡,用色不宜太艳、太浓。晴朗的天空有褪晕,从近天到远天,由天蓝转为紫灰,和远山或地平线融为一体。

在一些风格比较简约的动画片中,只要留出空白,或淡淡平涂出色调,或制作简单的褪晕渐变就可以了。图 4-1 所示是动画片《菲力猫》中的场景设计,天空从普蓝向棕黄褪晕渐变,地面被大雪覆盖。

在一些风格比较写实的动画片中则要细致入微地描绘色调、天光和云朵等。图 4-2 所示是动画片《勇闯黄金城》中的场景设计,描绘在大海上暴风雨即将来临前的一刻,暗蓝色的浓云几乎遮蔽了整个天空,很好地映衬出帆影,形成了整个画面低长调的明度对比关系。画面的左上角乌云留出了一个缝隙,一脉天光透射进场景,既照亮了云层,使云层有了厚度感和体积感,又同时照亮了天际线,使天水之间得以分隔。

画云时一定要注意其外形、体积和层次,云是不断变化的,形态随机改变,位置不断变换,有时要被放置在一个独立于天空的动画层中。

自然界中的云有不同的形态,可能是淡淡的一抹残云,也可能是厚重的云朵;可能是白云、乌云,还可能是被红霞映照的火烧云,如图 4-3 所示。

图 4-1　选自《菲力猫》

图 4-2　选自《勇闯黄金城》

图 4-3　选自《侧耳倾听》

不同的云天效果往往能充分地渲染场景的气氛。图 4-4 所示是动画片《大力神》中的一幕场景，在蓝天白云映衬下的奥林匹斯山呈现出雄浑、神圣、祥和的戏剧气氛。

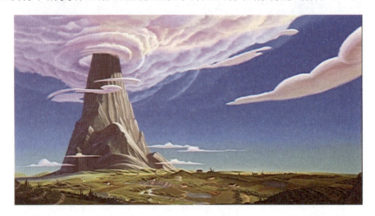

图 4-4　选自《大力神》1

图 4-5 所示是动画片《大力神》中的另一幕场景，魔怪即将攻陷天庭，在零落乌云映衬下的奥林匹斯山呈现出阴郁、肃杀的戏剧气氛。

图 4-5　选自《大力神》2

云朵的体积和其他景物一样，也可以被分解成几何切面的结构。一定要理解云朵是漂浮在天空中的立体团块，如图 4-6 所示。

图 4-6　选自《龙猫》

描绘云的层次要注意形状、大小、距离和虚实的关系，不一定近处的云朵最大，总的情况是云朵距离近疏远密，云朵越接近底面越大。画云层的外形、体积和层次时，可以参考一些气象云图，积累一些气象知识对利用云层的视觉表象创造场景的戏剧化气氛大有帮助。

依据动画风格的不同，云朵还可以采用比较装饰化的形式。图 4-7 所示是动画片《大闹天宫》中孙悟空飞离蟠桃园时的动画场景，齐天大圣座下的云朵就采用了中国古代壁画中线描装饰化的云彩画法。图 4-8 所示是山西永济市永乐宫元代道教壁画中对云朵的线描。

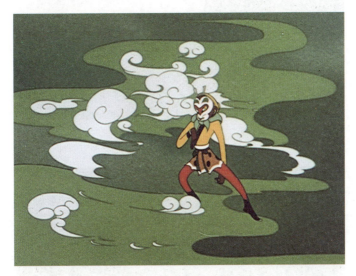

图 4-7 选自《大闹天宫》

图 4-8 永乐宫壁画

4.1.2 陆地自然景观

山川是动画场景中最为常见的陆地自然景观。中国古代山水画程式中有"三远"之说，即高远、深远、平远。

高远指的是自山下仰望山巅，高远之势比较突兀，以仰视的视角表现大山拔地千寻的雄伟姿态，如图 4-9 所示。

深远指的是自山前而窥其后，重点表现竖直方向的纵深层次感，如图 4-10 所示；或自山上而窥山谷，以俯视的角度表现峡谷的深不可测。

平远指的是视平线方向由近及远，平远的山川要层层推远，一望无际，有咫尺千里的视觉感

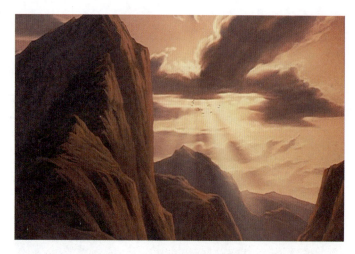

图 4-9　选自《埃及王子》1

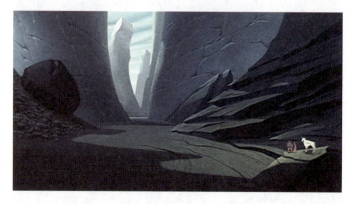

图 4-10　选自《大力神》3

受,如图 4-11 所示。动画《幽灵公主》中的山川如图 4-12 所示,中间烟锁云笼更具平远舒展的视觉感受。

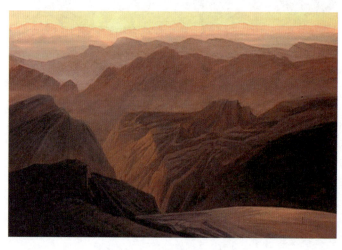

图 4-11　选自《埃及王子》2

第4章 动画场景构成

图4-12 选自《幽灵公主》1

在山川之中，尖的山称作峰，圆的山称作峦，峰峦连绵称作脊，山上平地称作顶，山顶相连称作岭，险峻的峭壁称作崖，崖的中下部位称作岩。路与山通，若山势平缓称作谷，山势峻峭称作壑；不通则称作峪，峪中有水称为溪。夹于两山之间的水流称作涧。山与山之间的平坦地称作坡，山脚突起的地方称作陂陀，隆起的高土称作丘。在水中的险峻小岛称作矶，大的称作岛。以上讲述并非单单是名称的考据，更是对山川的解构，对它们的深入认识是动画场景设计过程中构造山川的基础，如图4-13所示。

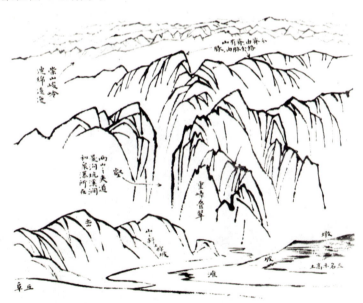

图4-13 山川解构

在动画场景设计过程中，山川的构造要注意透视法则，如图4-14所示。

动画场景中山石分布有叠石和散置两种。

在中国的造园理论中，对于叠石有丰富的造型手法，常见的手法如图4-15所示，包含卧（平

111

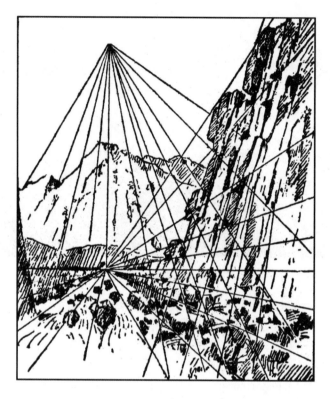

图 4-14 山形的透视灭点

卧)、蹲(竖立)、挑(突出)、飘(平浮)、洞(通路)、窝(死穴)、担(双悬)、悬(探出)、垂(下坠)、眼(通透)、剑(直耸)、跨(双置)和散(零落)等。借鉴以上这些手法对于构造动画场景中的山岩、假山会有很大的帮助。

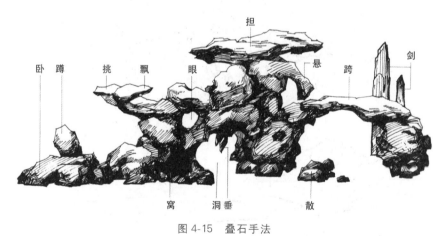

图 4-15 叠石手法

对于散置的石头,则需要注意疏密的分布和远近透视关系,如图 4-16 和图 4-17 所示。

动画场景设计过程中的陆地自然景观还包括田野、沙漠、戈壁和森林等,如图 4-18 所示。设计师需要不断地深入生活、体验生活,积累丰富的视觉素材,为设计构思阶段的视觉联想奠定基础。

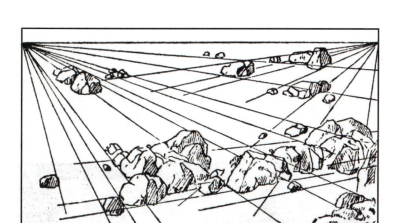

图 4-16 散置石头的透视关系

图 4-17 选自《大力神》4

图 4-18 选自《埃及王子》3

4.1.3 植物

动画场景中的植物包括树木、花草、藤萝等,这些植物可以生长于山川、田野中,也可以栽种于室内花盆里。动画场景中的植物主要起到以下作用。

(1) 作为动画剧情发展过程中角色戏剧动作的支撑。图 4-19 所示是《石中剑》中"跟镜头"的分析,大树的枝干成为小松鼠动作的有力支撑。

图 4-19　选自《石中剑》

(2) 常常作为动画场景的前景部分,增加场景的空间层次和深度,如图 4-20 所示。

图 4-20　选自《花木兰》

(3) 作为比较自由的视觉上的砝码,用于平衡动画场景画面,特别是具有丰富色彩的花卉,可以用于调和场景的色彩。

(4) 由于植物的形态比较有机,造型比较自由随机,形态中的大量曲线和膨胀饱满的团块可以柔化场景空间中的直线。

(5) 用于渲染动画场景中的气氛,诸如绿草繁花、树影婆娑的生机与祥和,枯枝败草的肃杀与萧瑟。《大力神》中的一幕动画场景如图 4-21 所示,枯树瑟瑟于风雨中的形态,渲染出海格力斯不被凡人理解的痛苦失意心情。

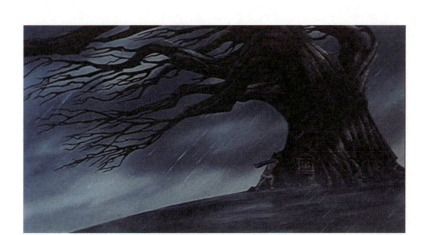

图 4-21　选自《大力神》5

（6）用于动画场景转换（一个场景到另一个场景或从室内到室外）过程中画面之间的过渡与延伸。对于比较长的散点透视场景，植物可以掩盖透视转折不自然的结构。

（7）用于组织、完善、美化、点缀动画场景空间环境，为动画场景增添生气。

（8）用于作为对场景空间环境的视觉分隔，如图 4-22 所示。

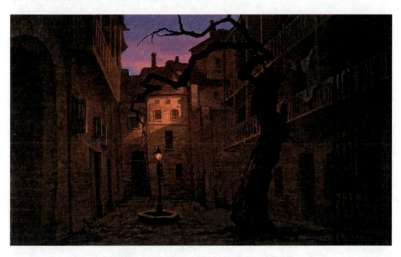

图 4-22　选自《公主与青蛙》场景设计

（9）作为暗示的符号，不同的花语表达不同的寓意。

（10）形成动画场景的尺度感，表明同角色之间的尺度对比关系。

（11）暗示动画场景发生的季节、时间、地域，所以平常要注重不同季节和气候（风、雨、雪）对植物的形态影响，如图 4-23 所示。

（12）起到遮蔽动画场景空间的作用，例如可以遮挡一些难以设计或表现的建筑场景或造型细节，减少场景设计的任务量。

（13）形成动画场景的色彩基调，如图 4-24 所示。

（14）巨大的树木往往可以成为动画场景画面的构图骨骼结构。

图 4-25 所示是俄国著名画家希施金在 1876 年所作的森林写生；图 4-26 所示是宫崎骏《幽灵公主》中的动画场景，借鉴了图 4-25 的视觉意象。

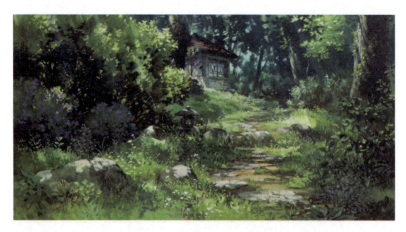

图 4-23　选自《借东西的小人阿莉埃蒂》场景设计

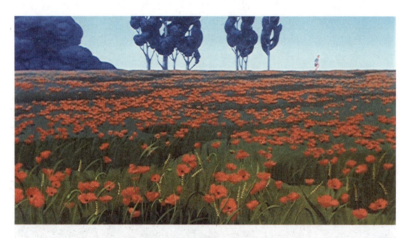

图 4-24　选自《大力神》6

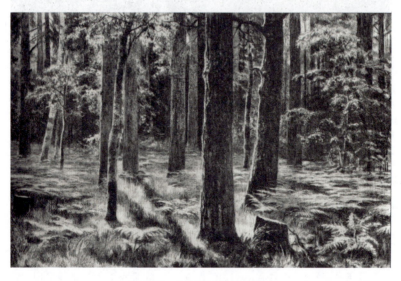

图 4-25　《林间》(希施金作)

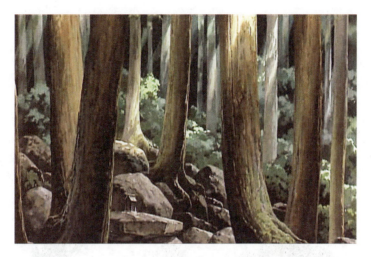

图 4-26　选自《幽灵公主》2

在动画场景中最为常见的植物就是树,画树要分析树的外形特征和生长规律,并要选择理想的角度。如图 4-27 所示,树木的主干决定了树的生长趋势和主体结构;树木枝条是树叶生长的骨架;树冠要理解为有体积感的团块;对树木的观察角度可以灵活变化,可近可远、可仰视可俯瞰。

图 4-27　树木结构的分解

要特别注意枝条的生长规律。枝条的生长形态分为互生、对生、丛生三种,如图 4-28 所示。每节生一小枝,每一小枝成一定角度生长的称为互生;每节生两小枝,各位于相对的一边称为对生;每节长许多小枝,数量不等的称为丛生。不同的树种其枝条的生长形态不同。

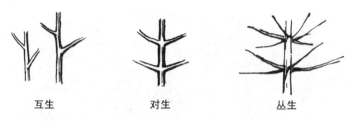

图 4-28　枝条的生长形态

不同的树种具有不同的枝干长势和树冠形状,有的较圆而且浓密,有的浑圆但比较稀疏,有的如同圆锥体,有的呈现放射状,有的呈现不规则的形态,有的外形高而细瘦,有的粗壮挺拔枝叶婆娑,如图 4-29 所示。

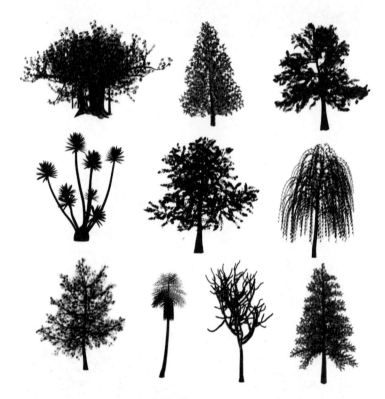

图 4-29　不同树种的剪影

树木有高大粗壮的乔木,也有较为矮小的灌木,不同的树种分布在地球上的不同地域中,所以在进行动画场景设计的过程中,应当依据故事发生的地域背景,正确选择绘制在场景中树木的种类,例如在寒冷的地区,可以看到有冬天落叶的阔叶树,也可以看到四季常青的针叶树。

故事背景为非洲大草原的《狮子王》;故事背景为亚洲亚热带森林的《狮子王》;故事背景为拉丁美洲的《勇闯黄金城》;故事背景为冰河时代后期的《熊兄弟》等,如图 4-30 所示,都选定了适当的树木种类。

在一些类型化的动画片中,树木往往被进行抽象化、概念化、形式化的处理,在视觉上仅仅是概念化的树木,甚至是一团轮廓,没有植物学上的任何特定种类的属性。如图 4-31 和图 4-32 所示,《大力神》和《布兰登和凯尔经的秘密》中的树木造型与角色装饰化的设计风格就十分匹配。

图 4-30　选自《熊兄弟》

图 4-31　选自《大力神》7

图 4-32　选自《布兰登和凯尔经的秘密》

4.1.4　水景

水景在动画场景设计中占据十分重要的地位,包括海洋、湖泊、河流、瀑布、溪泉和岩浆等。水景或者碧波万顷,或者烟波浩渺,或者波澜壮阔,或者惊涛骇浪,或者涓涓细流,或者一泻千里,都直接与动画剧情的发展息息相关。

宋代马远曾作长卷《水图》,详细讲述了不同水景的形态和画法。图 4-33 所示是长卷中"云生

沧海"和"黄河逆流"两个局部。在"云生沧海"中着重展现了水的波纹遵循一定透视关系的前提下,进行参差错落的变化的韵律(如图 4-34 所示),以及如何利用留白创建烟波浩渺的效果;在"黄河逆流"中则展现了波澜和洄流的表现技法,所以《水图》可以作为动画场景设计师的水景技法参考。

图 4-33 《水图》(宋代马远作)

水景的处理可以十分写实,也可以进行风格化的处理,例如川本喜八郎制作的动画片《道成寺》中水景的设计(如图 4-35 所示),参考了日本宽永年间画师宗达所绘的《松岛图》中水的画法(如图 4-36 所示),强调了线条勾勒的形式美和重复排线的秩序美,平面化、抽象化、装饰化的水面、波浪与具有能剧风格的日本偶动画相得益彰。

图 4-34 水波纹的透视关系

图 4-35 动画片《道成寺》中的水景

图 4-36 《松岛图》(宗达作)

瀑布是一种最为常见的水景,常常为动画场景增添气势和活力,瀑布或从山巅挂下,或从石面垂流,要有飞流直下、一泻千仞的气势。山崖突出的石头会将瀑布分割成几股;瀑布的中段可以用山石或流云遮断,这些都会为瀑布带来灵活的变化。图 4-37 所示是《熊兄弟》中的瀑布表现方法。

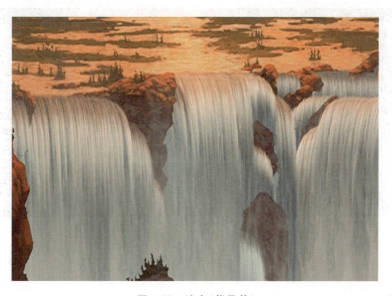

图 4-37 选自《熊兄弟》

4.2 建筑空间

4.2.1 建筑空间分类

动画场景设计中的建筑空间可以分为外部建筑空间和内部建筑空间。

外部建筑空间的场景设计重点在建筑的历史性、地域性、设计风格,以及建筑与环境之间的规划构成关系等,如图4-38所示。

图4-38 选自《木偶奇遇记》场景设计

内部建筑空间的场景设计重点在建筑结构(梁柱、天花、门窗)、室内装饰陈设的设计(绘画、壁饰、雕塑、摄影等)、家具、家电、器物(电话、餐具、茶具、烟具、垃圾桶等)、灯具、花草和室内标识(文字、公共视觉识别系统)等,如图4-39所示。

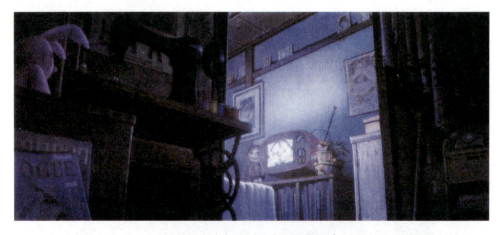

图4-39 选自《恶童》动画场景设计

室内与室外的空间可以进行渗透处理,例如室内外穿插式的庭院,丰富了动画的空间关系;再如从动画场景中的一扇窗中可以看到外面的庭院,借景入室。

依据建筑的功能特性,还可以分为:

（1）人居建筑环境，其中包括宿舍、公寓、别墅、村屋、庭院，以及内部的一些功能性空间，如门厅、起居室、书房、餐厅、厨房、卧室、浴室、院落、地下室等。图4-40所示是动画《借东西的小人阿莉埃蒂》中阿莉埃蒂卧室的室内场景设计。

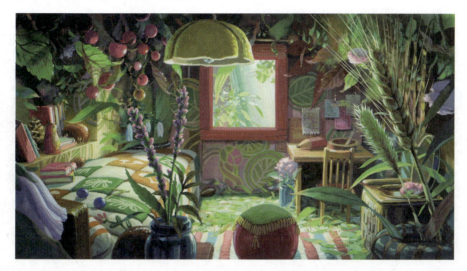

图4-40　选自《借东西的小人阿莉埃蒂》场景设计

（2）限定性公共建筑环境，其中包括学校、幼儿园、办公楼、教堂、宫殿、庙宇，以及内部的一些功能性空间，如门厅、接待室、办公室、朝堂、食堂餐厅、礼堂、教室、实验室和塔楼等。图4-41所示是新海诚工作室的动画场景设计。

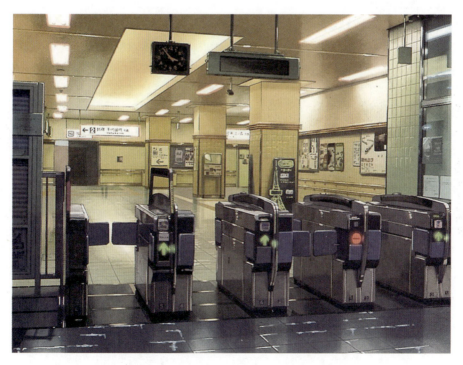

图4-41　新海诚工作室的动画场景设计

（3）非限定性公共建筑环境，其中包括街道、广场、饭店、影剧院、博物馆、图书馆、车站、体育场、商店、娱乐场，以及内部的一些功能性空间，如走廊、过厅、中厅、大厅、休息室、游艺厅、舞厅和厕所等。另外，船舱、飞行舱、车厢等内部空间的设计也可以归为这一范畴。图4-42所示是动画《天空之城》中小镇街道的室外场景设计。

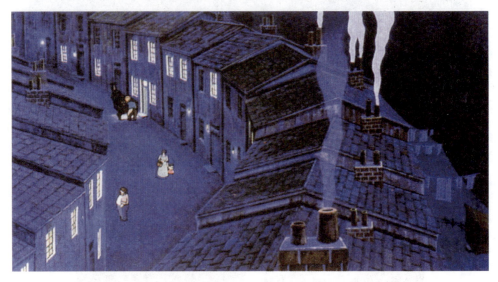

图4-42　选自《天空之城》

4.2.2　建筑与历史

如果动画的故事背景为人类历史的某个时代，或者与特定的历史建筑发生关系，在动画场景设计过程中就要注意与特定历史风貌相符。当然，动画片也可以分为正剧风格和戏说风格两种类型。正剧风格对历史的再现一般比较严谨；戏说风格只要基本符合历史的风貌，再加上适当的演绎即可。例如，《大力神》的故事背景为古希腊时代，如图4-43所示，动画场景中加入了一个希腊陶罐"红绿灯"（请注意《虫虫特工队》《机器人历险记》中也都设计了奇特的红绿灯）。另外，毛手毛脚的海格力斯不小心将维纳斯雕像的双臂打断，也带有非常有趣的戏说成分，如图4-44所示。

图4-43　选自《大力神》8

图 4-44 选自《大力神》9

下面就通过分析几部动画片,详细研究如何在动画场景设计过程中正确体现建筑的历史风貌,如何搜集资料并创造性地使用这些资料。

1.《哪吒传奇》的动画场景设计

动画片《哪吒传奇》的故事取材于《封神演义》的部分章节,故事发生的历史背景是商周交替的年代,由于商周时期的建筑大多湮灭殆尽,无从考据,所以动画片的场景设计大量借鉴了汉代建筑的程式风格。图 4-45 所示是动画片中商朝都城的场景设计,图 4-46 所示是四川成都画像砖中所描绘的汉代宫廷生活的写照,图 4-47 所示是出土的汉代陶制望楼。

图 4-45 《哪吒传奇》中的商朝都城

2.《花木兰》的动画场景设计

《花木兰》是迪士尼公司第一部以中国古代故事为背景的动画片,讲述的是女英雄花木兰代父从军的故事。花木兰的故事并不载于正史,只是出自于民间流传下来的《木兰辞》,史学家认为这首诗是唐代人仿北朝时期民歌所作。对于故事发生的真实历史时代有许多推测,姚莹认为

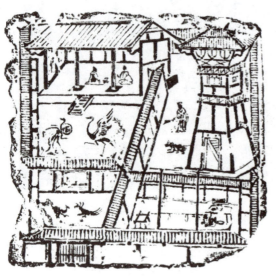

图 4-46　四川成都画像砖　　　　图 4-47　汉代陶制望楼

花木兰是北魏孝文帝、宣武帝时代的人；程大昌、阎若琢认为花木兰是隋唐时代的女子。对于花木兰的生活地点，刘廷直认为花木兰是直隶(今河北省)完县人；姚莹认为花木兰是武陵人(今甘肃武威)；河南商丘县志则记载花木兰是当地人(注：现商丘已为地极市)。

迪士尼公司在《花木兰》的场景处理上采用了十分折中的手法，形式处理上表现出很大的弹性，淡化了其具体的历史时期。例如，宋代才有的轰天火炮；汉代匈奴的形象；唐朝的宫殿和服饰；明清时代的庭院风格(如图4-48所示)；汉唐时期适于跪坐生活方式的家具等。

图 4-48　《花木兰》中的明清风格庭院

《花木兰》中的皇宫场景设计如图 4-49 和图 4-50 所示，这个恢宏壮观的动画场景参照了唐代大明宫含元殿的复原格局。如图 4-51 所示，含元殿始建于公元 634 年，是大明宫皇室园林中的正殿，主体殿基现在残存的遗址还高达十余米，殿宽十一间，其前有长达 75m 的龙尾道，左右两侧稍前位置建有翔鸾、栖凤两阁。这个凹形平面的巨大建筑群，以屹立于砖台上的殿阁与向前引申和逐步降低的龙尾道相互配合，表现了中国唐代鼎盛时期雄浑的建筑风格。

图 4-49　《花木兰》中的皇宫场景

图 4-50　皇宫前的龙尾道

图 4-51　唐代大明宫含元殿复原图

3.《钟楼怪人》的动画场景设计

《钟楼怪人》改编自法国文豪雨果的名著《巴黎圣母院》,如图 4-52 所示,故事叙述了一位从小被收养在巴黎圣母院的敲钟人卡西莫多的故事,他天生身形和长相都异于常人,只能独自在钟楼上与世隔绝,直到他在一次狂欢节上遇到了吉卜赛女郎艾丝美拉达,他的世界才逐渐开始转变。故事发生的背景在 1482 年的法国巴黎,巴黎圣母院建造于 1163—1250 年,是法国哥特式建筑的典范,位于巴黎城中岛上,前面广场是市民的市集与节日活动中心。

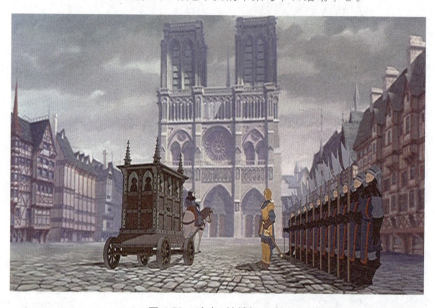

图 4-52 选自《钟楼怪人》1

结构用柱墩承重,使柱墩之间可以全部开窗,并有尖券六分拱顶、飞扶壁等。正中间的玫瑰窗直径为 13m,两侧的尖券形窗、到处可见的垂直线条与小尖塔装饰都是哥特式建筑的典型特色,如图 4-53 所示;图 4-54 所示则是《钟楼怪人》中的场景设计。

图 4-53 巴黎圣母院

图 4-54　选自《钟楼怪人》2

马克思曾经说过:"巨大的形象震撼人心,使人吃惊。……这些庞然大物以宛若天然生成的体量物质地影响人的精神。精神在物质的重量下感到压抑,而压抑之感正是崇拜的起点。"恩格斯则赞之为"神圣的忘我"。

特别是当中高达90m的尖塔与前面的那对塔楼,使远近市民在狭窄的城市街道上举目可见,图4-55所示是《钟楼怪人》中的场景设计。

图 4-55　选自《钟楼怪人》3

图4-56所示是哥特式教堂侧壁上的宗教雕刻,一般采用四个圣徒的形象,形象风格上接近罗马晚期的肖像雕刻传统,但又具有中世纪的审美特征,雕像全部以圆雕形式表现,这四个属于不同历史时期的使徒的形象、神态都很生动,形体比例也十分写实。图4-57和图4-58所示是《钟楼怪人》中巴黎圣母院侧壁的雕像,直接推动了故事情节的发展。

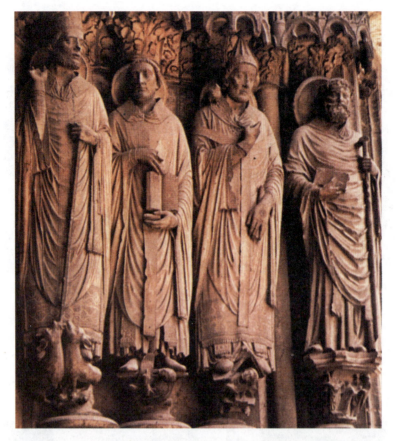

图 4-56　哥特式教堂侧壁上的宗教雕刻

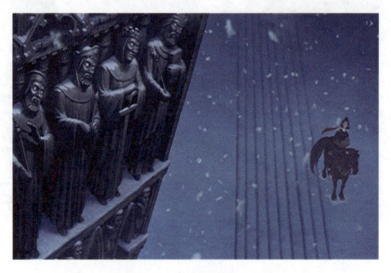

图 4-57　选自《钟楼怪人》4

　　图 4-59 所示是中世纪大教堂中典型飞扶壁的设计,该设计是建筑上的力学支撑,上面的凹槽具有排水的功能。如图 4-60 所示,《钟楼怪人》的主人公卡西莫多正在飞扶壁的水槽中滑行嬉戏,该建筑结构就成为动画场景设计过程中角色动作的支撑物。

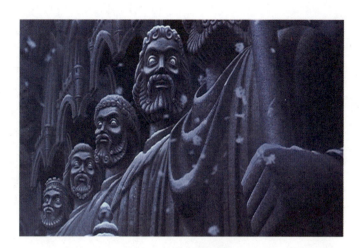

图 4-58　选自《钟楼怪人》5

图 4-59　飞扶壁

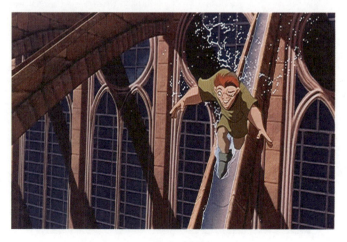

图 4-60　选自《钟楼怪人》6

4.2.3 建筑与地域

不同地域有不同的出产、不同的气候特征、不同的风俗习惯,这些都直接影响着建筑的造型。例如,希腊半岛位于地中海东部,盛产石材,这样才有了廊柱结构、小屋顶的石头神庙;中国位于亚热带,盛产木材,这样才有了重量轻、水平出檐宽的大屋顶建筑;阿拉伯地处西亚,气候炎热,石木缺乏,这样才有了夯土为墙、表面贴饰马赛克的建筑形式。

对于故事背景发生在不同地域的动画片,就要认真研究建筑形式与地域特色之间的关系,搜集相关的造型资料。下面就通过分析几部动画片,详细研究如何在动画场景设计过程中,正确体现建筑的地域风貌。

1.《变身国王》的动画场景设计

南美洲秘鲁有个古城叫库斯科(Cuzco),在动画片《变身国王》中小国王的名字是Kuzco,两者只是首字母不同,但发音完全相同,从中可以看出两者之间的联系。库斯科是古代印加帝国的首都,印加帝国是南美洲印第安民族创建的大帝国,领土几乎涵盖整个安第斯山脉地区,影片中小国王被女巫变成了骆马,骆马又被称为安第斯精灵。所以故事发生的地域背景是美洲安第斯山地区,主人公贝查一家的室内场景设计就参照了该地区山民的典型生活环境,如图4-61和图4-62所示。

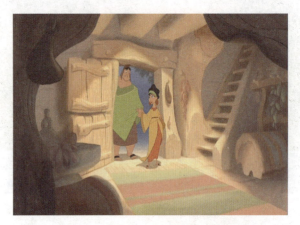

图 4-61　选自《变身国王》1

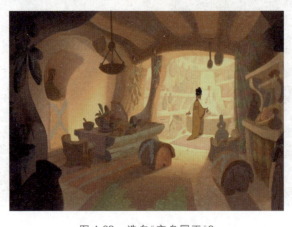

图 4-62　选自《变身国王》2

2.《森林王子2》的动画场景设计

迪士尼公司的动画片《森林王子2》故事发生于印度亚热带原始森林旁的一个小村落中,森林中长大的男孩莫格里认识了村子中的女孩尚蒂,从此脱离了丛林生活,居住在人类的村庄里。图 4-63 所示是动画片中小村子的场景设计,房屋是夯土砖墙,木头梁架并苫盖茅草;图 4-64 所示是房屋中室内的动画场景,带有印度乡村民居的典型风格。

图 4-63　选自《森林王子2》1

图 4-64　选自《森林王子2》2

4.2.4　室内场景构成

室内场景主要由门窗、室内陈设、家具、家电、器物、灯具和花草等构成,是动画角色的生活环境,也是戏剧动作的有力支撑。图 4-65 所示是《猫和老鼠》中杰瑞和汤姆战斗后的室内惨状,家具设计采用了 18 世纪中叶在美国流行的英式橱柜的设计风格。

在设计过程中首先要注意空间环境与角色尺度之间的关系。动画片《猫和老鼠》的场景设计如图 4-66 所示,这个场景构成了影片开始的第一场戏。这是老鼠杰瑞位于夹壁之间的小房间,共有两个门,一个开向室内,一个开向室外,房间中的所有陈设都以小老鼠的身体尺度为参照。曲别针夹成的灯罩、插针用的小布包成了垫子、门口放置的老鼠夹子等,构成了杰瑞的生活空间。

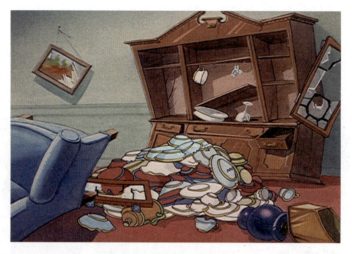

图 4-65　选自《猫和老鼠》1

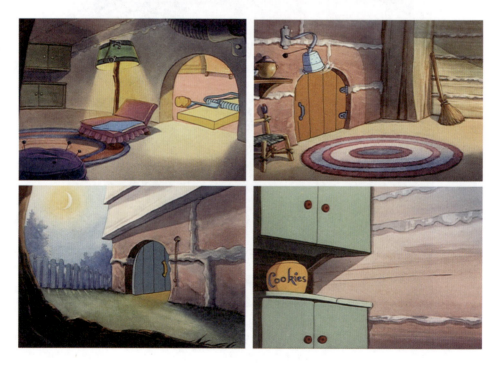

图 4-66　选自《猫和老鼠》动画场景设计

　　在杰瑞的小厨柜上摆放着一个小罐子,上面还写着 Cookies(饼干)。如图 4-67 所示,这些道具都被派上了用场,杰瑞的外甥来投奔他,这只小老鼠总是不停地感到饿,杰瑞不得不努力翻找家中的食物。由于橱柜和饼干罐都空空如也,才引出了后面的故事:杰瑞带着小外甥到餐厅寻找食物,与大猫汤姆发生了一连串的戏剧冲突。在动画场景设计过程中,橱柜主体、橱柜门、饼干罐要位于不同的动画背景层中。

　　注意:在真人实景电影的拍摄过程中要有场记,其主要任务就包括保证影片不同段落中演员服装、场景道具的一致性,不致出现"穿帮"。

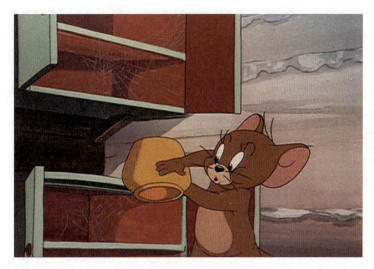

图 4-67　选自《猫和老鼠》2

不同地域、不同时代会有不同造型的家具、器物,直接暗示动画场景发生的历史时期、地域特色、民族文化特征。如图 4-68 所示,《大力神》中多次出现的陶罐造型,在风格上与古希腊的陶器造型风格十分匹配。

图 4-68　《大力神》中的陶罐设计

在动画场景中,不同材质、造型、功能的器物与角色之间存在某些内在联系,往往能暗示出动画角色的审美喜好、职业特征、社会阶层和经济情况等信息。有时虽然角色还未出现,但通过其生活环境及陈设等许多特征和细节,就能使人联想到主人公可能是一个什么样的人,可能正在干什么事情,如图 4-69 所示。

在《花木兰 2》最开始的一个戏剧段落中,首先出现如图 4-70 所示的卦书、皇历、算命签和铜钱等器物,然后接着镜头中就出现了使用这些器物的角色——迷信的奶奶,正是由于这些算卦工具,引出了奶奶和父亲为花木兰的婚事打赌,后面一系列的故事就得以展开。

对动画场景中包含的器物、家具要进行简化加工处理,那些与表现情节无关的东西一定要舍弃,与表现情节有关的东西就应当强化、突出。

图 4-69　选自《恶童》动画场景设计

图 4-70　选自《花木兰 2》

4.3　交通工具

在动画场景设计过程中的交通工具包括车辆、飞行器和舰船等。有些动画片的故事直接发生在这些交通工具上。迪士尼公司的动画片《星银岛》改编自 19 世纪著名作家罗伯特·路易斯·史蒂文森（Robert Louis Stevenson）的探险小说《金银岛》，原先故事的历史背景是 18 世纪的英国，在那个航海、海盗、寻宝等充满传奇的年代中，故事的主人翁吉姆·霍金斯（Jim Hawkins）意外获得一张藏宝图，后来他与一名乡村绅士组成一只探险队出海寻找传说中的金银岛，但是不料一群海盗也乔装成船员混入船队伺机夺宝，双方便展开一连串斗智斗勇的故事。在改编后的《星银岛》中，将故事设定在一个空间世界中，但还是保留了航海时代的怀旧风格，其航空飞船的设计如图 4-71 所示。故事大部分都发生在该船上，这就需要动画场景设计师对帆船的构造了如指掌，甲板、舵舱、厨房、太阳帆等都要真实可信。

对于动画中交通工具的设计主要把握两点：一是历史的可信度；二是结构的可信度。只要是视觉上可信就可以了，不必过于追求历史上的真实，功能、机构上的合理。如图 4-72 所示，在动画片《功夫熊猫 2》中，熊猫阿宝和他的鸭子爸爸生活的小镇被打造为成都小巷子的模样。影片中的重要场景"凤凰城"，参考了川西古式建筑民居风格，随处可见黄包车、鸡公车，整座古城坐落在云雾缭绕、水墨山水中间，细节设计参照了当时他们采风曾到过的成都宽窄巷子与锦里。

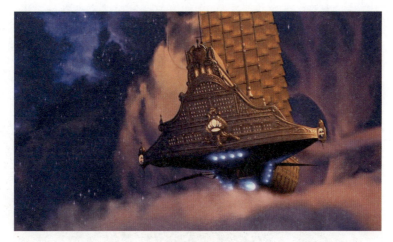

图 4-71　选自《星银岛》

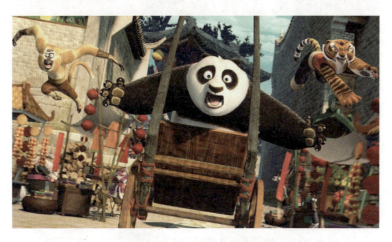

图 4-72　选自《功夫熊猫 2》

　　鸡公车是一种历史非常悠久的独轮车,据说在诸葛亮的时代就已经有了。鸡公车的得名,大概因为形状像鸡公。鸡公车又被叫作叽咕车,因为行走时轮轴被载物压得发出"叽叽咕咕"的声音。四川鸡公车很多,尤以川西为盛。在以前,四川人拉货载客全都靠这种交通工具,如图 4-73 所示。

图 4-73　各种造型的鸡公车

如果动画故事场景主要发生在交通工具上，或者要进行后期三维动画建模，就需要对交通工具的结构进行更为深入的了解。图4-74所示是二战时期战机构造的示意图。

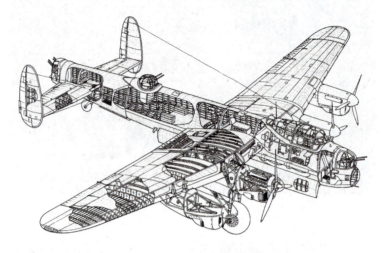

图4-74　二战时期战机构造

动画大师宫崎骏童年时，他的一个伯父经营了一家制造零式战斗机尾舵的工厂，他父亲在工厂担任主管。因为这段经历，宫崎骏对飞行器和飞行产生了极大的兴趣，飞行也成了他动画片中的一个常见画面。图4-75所示是宫崎骏为动画片《红猪》所作的飞机资料集中的一幅；图4-76所示是动画片《红猪》中的一帧画面，这个视角可以看出他对飞机结构的理解深度。

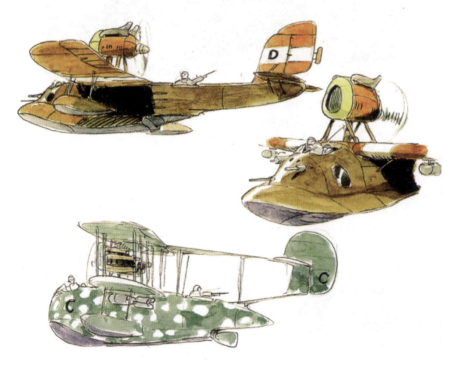

图4-75　宫崎骏作

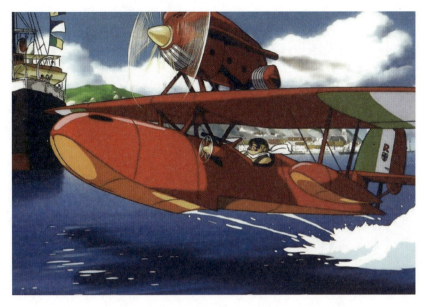

图 4-76　选自《红猪》

在宫崎骏 2004 年推出的动画片《哈尔的移动城堡》中,故事的背景更是发生在一个奇特的可以行走的巨大机器城堡中,宫崎骏对这个城堡的结构、运作方式、动力来源和时空关系等属性费尽心机,如图 4-77～图 4-79 所示。

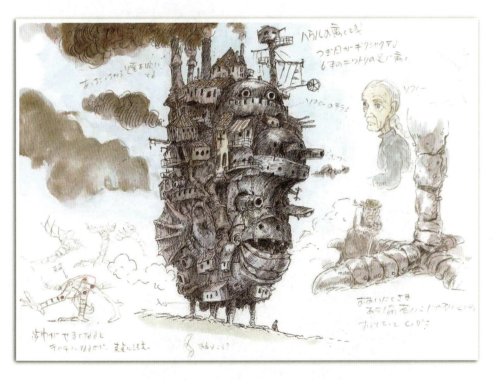

图 4-77　《哈尔的移动城堡》设计稿 1

图 4-78 《哈尔的移动城堡》设计稿 2

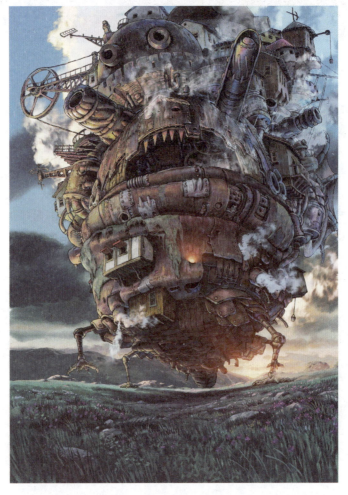

图 4-79 《哈尔的移动城堡》设计稿 3

4.4 魔幻场景

动画这种视觉艺术表现形式,允许更多的想象空间,而且动画多取材自神话、传说、科幻和魔怪故事,对于其中非自然的魔幻场景就需要动画场景设计师具有非凡的想象力、创造力和视觉思维能力,这类场景的设计具有较大的自由度。

如图4-80所示,在大卫·弗莱舍(Dave Fleischer)导演的《贝蒂小姐》系列动画片中,1934年出品的一集叫作《火热冬夜》(Red Hot Mamma),表现在一个风雪交加的冬夜,瑟瑟发抖的贝蒂小姐要上床睡觉了,虽然关闭了所有的窗户,屋子里还是很冷。于是她点燃了壁炉里的炉火,在壁炉边的地毯上睡着了。

图4-80 选自《贝蒂小姐》场景设计

炉火太旺了,使得贝蒂做了一个可怕的梦,在梦境中壁炉变成了地狱之门,撒旦和他手下的群魔疯狂扭动着,当撒旦快要逼近贝蒂的时候,她以冰冷的眼光凝视着他,很快就将撒旦和地狱群魔冻结了起来。这时贝蒂惊醒过来,才发现炉火已经熄灭,于是她就上床睡觉,在温暖的被窝中进入了梦乡。

这类动画场景的设计构思可以是基于真实世界的变形夸张,也可以是对于真实世界的背离。在人类文学史、艺术史中积累了大量对魔幻世界的神奇想象,可以参照古往今来人类对于这些魔幻场景的构思,再以视觉化的诠释方式在动画中表现出来。

例如,但丁《神曲》地狱篇中有以下两段描述地狱中的场景:

"于是我们开始听见悲惨的声浪,遇着哭泣的袭击。我到了一块没有光的地方,那里好比海上,狂风正在吹着。地狱的风波永不停止,把许多幽魂飘荡着,拨弄着,颠之倒之,有时撞在断崖绝壁的上面,则呼号痛哭,因而诅咒神的权利。"

"我们的船行在鬼沼上面的时候,忽然从水里钻出一个灵魂,满头满脑都是污泥,他说:'你没有到时候就来这里,你究竟是谁?'我回答他道:'我虽然来这里,但是我不留在这里,你是谁?

弄到这样龌龊相。'他答道:'你看得出,我是泪海中的一个。'"

图 4-81 所示是法国 19 世纪著名版画家居斯塔夫·多雷(Gustave Doré)为《神曲》所作的插图,描绘了在炼狱里从"鬼沼""泪海"中挣扎而出的灵魂。

图 4-81 《神曲》中的插图

图 4-82 所示是《大力神》中反面角色冥王在"鬼沼""泪海"中航行的动画场景,在对冥界的场景构思上都借鉴了上面所提及的内容和形式。图 4-83 所示是《大力神》中冥府的动画场景,借鉴了捷克人骨教堂和葡萄牙的圣弗朗西斯科人骨教堂的室内设计,如图 4-84 所示。

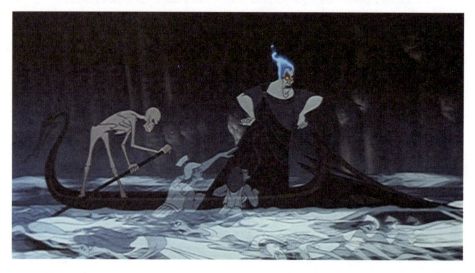

图 4-82 选自《大力神》10

图 4-83　选自《大力神》11

图 4-84　人骨教堂

在 14、15 世纪的瘟疫和战争使欧洲无数人丧生，尸骨遍地，因此教堂决定用未葬的尸骨装饰教堂。教堂内部设有可怕的"人骨祈祷堂"，里面光线昏暗，墙壁完全是用人骨堆砌而成，一眼望去，只见无数的腿骨、手臂、肋骨，尤其是头骨上两只黑洞，直盯得人毛骨悚然。

动画片《大闹天宫》的故事取材于中国古典名著《西游记》，下面是《西游记》第四回"官封弼马心何足　名注齐天意未宁"中对天宫的一段描写：

"初登上界，乍入天堂。金光万道滚红霓，瑞气千条喷紫雾。只见那南天门，碧沉沉，琉璃造就；明晃晃，宝玉妆成。两边摆数十员镇天元帅，一员员顶梁靠柱，持铁拥旄；四下列十数个金甲神人，一个个执戟悬鞭，持刀仗剑。外厢犹可，入内惊人：里壁厢有几根大柱，柱上缠绕着金鳞

耀目赤须龙;又有几座长桥,桥上盘旋着彩羽凌空丹顶凤。明霞晃晃映天光,碧雾蒙蒙遮斗口。这天上有三十三座天宫,乃遣云宫、毗沙宫、五明宫、太阳宫、花乐宫……一宫宫脊吞金稳兽;又有七十二重宝殿,乃朝会殿、凌虚殿、宝光殿、天王殿、灵宝殿……一殿殿柱列玉麒麟。寿星台上,有千千年不谢的名花;炼药炉边,有万万载常青的绣草。又至那朝圣楼前,绛纱衣,星辰灿烂;芙蓉冠,金碧辉煌。玉簪珠履,紫绶金章。金钟撞动,三曹神表进丹墀;天鼓鸣时,万圣朝王参玉帝。又至那灵霄宝殿,金钉攒玉户,彩凤舞朱门。复道回廊,处处玲珑剔透;三檐四簇,层层龙凤翱翔。上面有个紫巍巍,明晃晃,圆丢丢,亮灼灼,大金葫芦顶;下面有天妃悬掌扇,玉女捧仙巾。恶狠狠,掌朝的天将;气昂昂,护驾的仙卿。正中间,琉璃盘内,放许多重重叠叠太乙丹;玛瑙瓶中,插几枝弯弯曲曲珊瑚树。正是天宫异物般般有,世上如他件件无。金阙银銮并紫府,琪花瑶草暨琼葩。朝王玉兔坛边过,参圣金乌着底飞。猴王有分来天境,不堕人间点污泥。"

图 4-85~图 4-88 所示是艺术大师张正宇依据以上描述所设计的天庭动画场景。

图 4-85 金光万道滚红霓,瑞气千条喷紫雾

图 4-86 彩虹长桥

图 4-87　灵霄宝殿

图 4-88　一殿殿柱列玉麒麟

习题 4

1. 依据第 1 章习题中所准备的动画短片剧本和分镜头脚本，让学生具体分析该动画片的场景构成、各个构成元素的风格特征，以及如何保证动画场景设计过程中构成元素造型风格的统一，开始设计场景草图（图 4-89～图 4-91 所示是天津工业大学动画专业沈超同学设计的场景）。

2. 分析一部动画片中的某个人居建筑环境、限定性公共建筑环境、非限定性公共建筑环境的构成特征，对该场景形成一个完整的空间印象，并绘制该场景的方位结构图。

3. 对中国某个历史时期，或对世界某个地域及某个历史时期的建筑、室内、道具进行专题研究，提交研究论文。

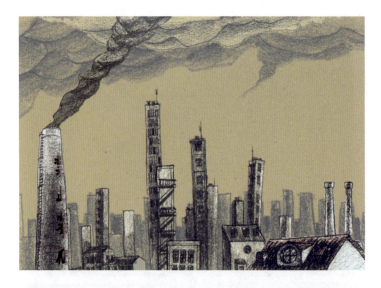
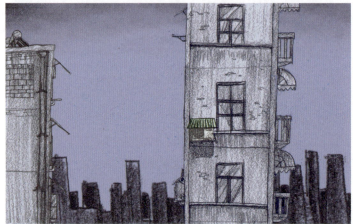

图 4-89　沈超设计 1

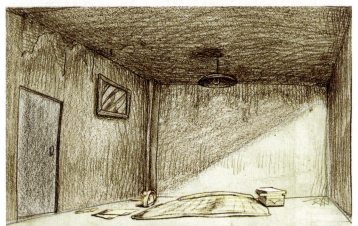
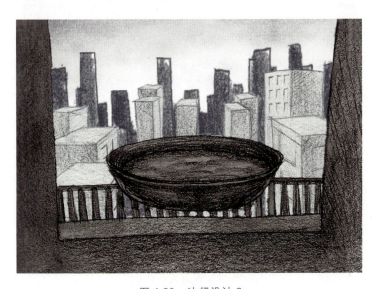

图 4-90 沈超设计 2

图 4-91　沈超设计 3

第5章 动画场景灯光效果

本章首先概述动画场景的布光原理,讲述场景灯光的戏剧化效果和如何为剧情服务;接着从光源的属性、光源的投射方位两个方面详细讲述灯光设计的原理;还简要介绍自然光和人造光的效果,以及光影在动画场景设计过程中的作用。

5.1 布光原理

灯光用于形成动画场景的光环境。众所周知,视觉产生的三个条件是:可见光、客观对象和健康的眼睛。这三个条件在观看过程中缺一不可,所以灯光是构成动画场景的重要环境要素之一。

在自然界中,太阳的白色光是由红、橙、黄、绿、青、蓝、紫多种单色光混合而成的复色光。牛顿的三棱镜光谱分解实验便能说明这一点:太阳的白色光被三棱镜分解成为连续的光谱(这是由于不同单色光有不同的波长、频率的结果),如图5-1所示,被分解后的单色光通过三棱镜之后只偏折角度而不再被分解。

动画场景中景物的固有色彩完全是因为选择性的反射或透射单色光的结果。当白色复色光照射到物体表面之后,物体选择性地吸收一部分单色光而又选择性地反射另外的单色光,被反射的单色光进入我们的眼睛,就会产生不同物体的固有色彩视觉。例如,红色物体选择性地吸收复色光中所有的其他色光,而只反射红色单色光,红色光进入眼睛,我们就会判断这是红色的物体,如图5-2所示。

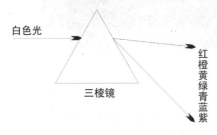 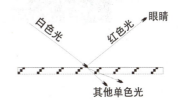

图 5-1 三棱镜光谱分解实验　　　　图 5-2 光的选择性反射原理

从上面的分析可以看出,在真实世界中人对景物色彩的感觉受到环境光十分强烈的影响。举一个例子,如果将一个红色的物体放置在绿色的光环境当中,由于绿色的光环境不能提供红色物体需要反射的红色单色光,红色物体只是全部吸收环境光中的绿色光,而不能向外界反射红色光,所以看上去红色物体变成了黑色物体。

在运用灯光色彩的过程中,应当注意光色混合的规律。与物质性的色彩颜料不同,光的三

原色是朱红、翠绿、蓝紫。所谓三原色光是指这三种色光可以混合产生自然界中的所有其他色光，而这三种色光本身却不能被其他色光混合产生。三原色光的混色规律：依据加光混合原理，朱红色光与蓝紫色光混合形成品红色光；朱红色光与翠绿色光混合形成黄色光；蓝紫色光与翠绿色光混合形成天蓝色光；三原色光等量的混合便形成白色的复色光。朱红与天蓝、翠绿与品红、蓝紫与黄色互为补色。所谓互补色光是指如果两种色光混合之后形成白色的复色光，这两种色光就互为补色光，它们的混色规律如图5-3所示。

动画场景的灯光设计是一门艺术，与舞台灯光和实拍影视的灯光处理方式有很大的不同。真实灯光重点表现服装的色彩，看清楚角色等，动画布光则不受以上影响，主要追求戏剧化的视觉效果和为剧情发展、角色塑造服务。其作用主要体现在以下几个方面。

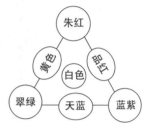

图 5-3　色光混合原理

（1）场景灯光的最重要作用是陈述故事，灯光有助于观众理解剧情并被镜头画面所感染。

著名摄影师维托里奥·斯特拉罗曾经说过："对我而言，摄影真的就代表着'是以光线书写'。它在某种意义上表达我内心的想法。我试着以我的感觉、我的结构、我的文化背景来表达真正的我。试着透过光线来叙述电影的故事，试着创作出和故事线平行的叙述方式，因此透过光影和色彩，观众能够有意识地或下意识地感觉、了解到故事在说什么。"

图5-4所示是《勇闯黄金城》中的一幕场景，两位主人公藏身的木桶被灯光照亮，背景中是一个壮硕的持刀海员阴影，仅凭光影效果就暗示出被发现以及潜伏的危险境遇。

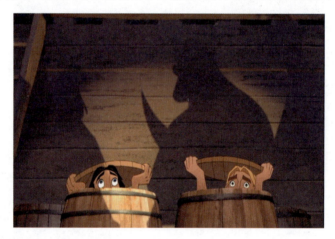

图 5-4　选自《勇闯黄金城》1

（2）确定画面中重点表达的部分。

图5-5所示是《钟楼怪人》中的一幕场景，画面中占大面积的是冷冰冰的、幽暗的石头甬道。在这个低长调的画面中，甬道的尽头被灯光照亮，成为重点表达的部分。

（3）勾勒动画场景中景物的造型结构，强化立体感和质感效果。

图5-6所示是《幽灵公主》中的一幕场景，画面中侧向光线的处理，形成了角色的结构阴影，表现出角色的骨骼和肌肉结构。

（4）交代故事发生的季节、时间、气候、地理、环境、历史等背景信息。

例如，春、夏、秋、冬的光色变化；不同时间的不同光照强度和角度；阴、晴、雨、雾的天光变化；高低错落的地理条件；或辉煌灿烂，或幽暗阴霾的环境效果；火光、烛光、电灯等不同历史时

图 5-5　选自《钟楼怪人》1

图 5-6　选自《幽灵公主》1

期的光源属性,如图 5-7 和图 5-8 所示。

图 5-7　选自《秒速 5 厘米》场景设计

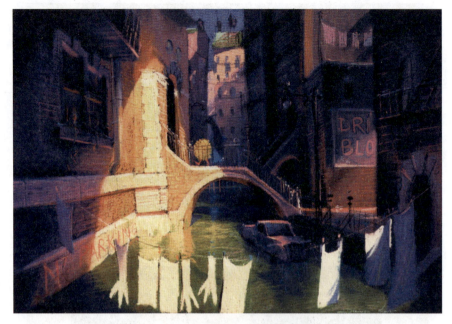

图 5-8 选自《怪物电力公司》概念设计 1

（5）增加动画场景的真实感、空间感、深度感、层次感，如图 5-9 所示。

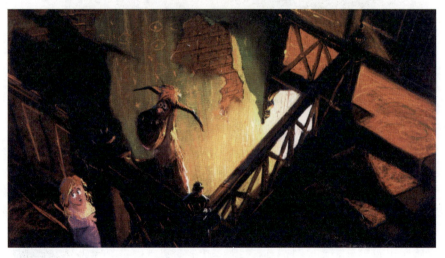

图 5-9 选自《怪物电力公司》概念设计 2

（6）创造动画场景的戏剧化气氛，便于动画角色情感的交流。让观众体验动画中所表现的欢乐、忧伤、痛苦和恐惧。

《钟楼怪人》中的动画场景如图 5-10 所示，再现了 15 世纪以神为尺度的建筑内部哥特式长窗在幽暗空间中的光线效果，表现出角色痛苦的心理斗争过程，以及整个历史环境对他内心的震慑。

（7）光影的明暗变化层次还会使画面具有一种音乐般的视觉节奏和韵律，如图 5-11 所示。

摄影师阿尔曼德罗斯曾经说过："我只是捕捉光线原来的样子。"要想学好动画场景的灯光设计，首先要不断观察周围世界的光色效果、光与影的变化，总结真实世界中不同条件自然光、

图 5-10　选自《钟楼怪人》2

图 5-11　新海诚工作室设计的动画场景

人造光的视觉特征。

另外,动画是一门视觉艺术,与绘画、摄影、电影有许多共通之处。在动画场景的灯光效果设计过程中,可以通过研究已有的图片和影片,作为场景灯光设计的参考,研究其用光特点、布光技巧、戏剧化的用光手法,以及光线亮度、光色、投射角度、阴影效果等属性,激发创作的灵感。

摄影师阿尔曼德罗斯曾说过:"在拍《向南行》时,我们研究参考的画家是马科斯韦尔·帕里什和梅纳得·狄克逊的作品;在《天堂岁月》中,我们则用了那个时期的相片;在《克莱尔之膝》中,参考了高更的绘画作品;在《巫山云》中,参考的则是维多利亚时代的画作。"比利·威廉姆斯也曾经说过:"这些年来有件事未曾中断过,就是到美术馆或画廊去参观、研究名家的作品,可以

从中积累对构图的认识,以及对运用色彩和光线的了解。"

图 5-12 所示是 16 世纪荷兰画家埃尔特的作品《耶稣诞生》,以戏剧化的场景布光方式突出了画面的中心角色——耶稣。

图 5-12　《耶稣诞生》(埃尔特作)

约翰·巴力曾说过:"毕生研习静照、绘画及其他视觉艺术是非常重要的。"

另外,动画场景的设计往往需要多人协作,分别完成不同镜头的设计任务。同时,场景设计又是动画制作流程中的一个环节,场景设计师与导演、角色设计师、概念设计师之间以及场景设计师彼此之间就需要在设计之初,就场景风格、场景灯光效果进行沟通。绘画、摄影、电影等作品是进行视觉沟通的重要方式,往往提供的一张图片就能充分说明你所思考的一切。

由此可见,在设计动画场景灯光效果的过程中,有个视觉参考的范本是非常有用的,它能给动画场景一个风格。例如,17 世纪荷兰画家格里特·凡·洪特霍斯特的作品中常常大胆使用人工光源,如烛光、灯光照明等,使画面的昏暗背景与角色的受光部位构成强烈对比,以增强画面的表现力,当时的人们称其为"夜画家"。图 5-13 所示是其代表作《媒人》,画面上被撮合者处于逆光中,烛光只照见了年轻风流的女媒人的形象,对那个急切想知道自己婚姻吉凶的青年,只逆光勾出一道暗影,使得画面充满了戏剧性效果。从这幅作品中还能激发场景设计师对动画历史背景的思考,揭示出在电灯发明以前人们所处的人造光环境。

图 5-13　《媒人》(格里特·凡·洪特霍斯特作)

5.2 灯光设计

在动画场景灯光设计之初,首先要研究剧本获得整体的设计构思,了解故事情节、剧情的基本走向、角色性格、角色情绪发展、角色动作、角色的造型特点、角色之间的关系、景物构成、时间和地点等,确定一场戏的情绪、戏剧的视觉风格,研究如何使观众获得你所预期的戏剧感受。另外,动画场景灯光设计受到片种、类型的影响。图 5-14 所示是动画《菲力猫》的平涂化、无光效的动画场景。

动画场景的灯光设计主要从以下几个方面入手。

(1) 确定光源的属性。

光源的属性包括灯光类型、光线强度和灯光色彩等。

动画中的灯光类型主要包括泛光灯和聚光灯。泛光灯提供给场景均匀的照明,这

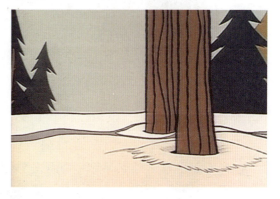

图 5-14 选自《菲力猫》

种光源没有方向性,向各个方向均匀地发射灯光,照射的区域比较大,是针对全部场景的均匀照射光源;聚光灯发射类似于光锥的方向灯光,在照射范围之外的景物不受该聚光灯的影响。聚光灯的光束分为硬边光束和散边光束,如图 5-15 所示。

图 5-15 选自《怪物电力公司》概念设计 3

光线强度、灯光色彩由光源的类型决定。如图 5-16 所示,场景灯光来自于一盏油灯。舞台灯光设计师戈登·威利斯曾经说过:"真正的戒律是让光在银幕上看起来像是从实际光源发出来的。"维蒙·齐格蒙也曾说过:"最好的灯光就是让观众感到真实的灯光。把那种灯光和自然光相比,有时它要胜过自然光。"

在动画场景中光源应当合理化。如果是夜里,光线便会纯粹来自灯罩、蜡烛或任何镜头内你看到的实际光源。图 5-17 所示是《海底总动员》中的概念设计。

对于室内布局分散的多光源应当进行主次分析,选择表现效果最好的一个光源作为主光源,同时削弱其他光源。

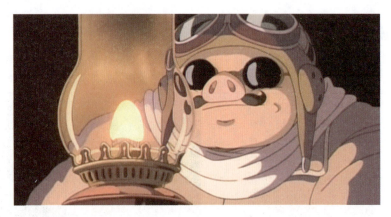

图 5-16　选自《红猪》

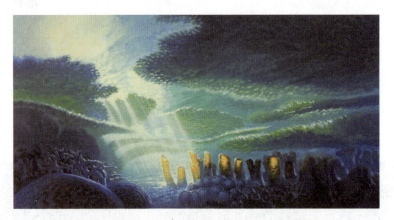

图 5-17　选自《海底总动员》概念设计

（2）确定光源的投射方位。

灯光可以用于塑造动画角色。对角色施加特定角度的光,可以戏剧化地改变观众对动画角色的认识。光源的投射方位可以分为两组、12 个方位。如图 5-18 所示,a～d 四个方位和 1～8 八个方向可以配合使用。例如,d＋1 就形成前下方的光源,c＋3 就形成左前方的光源。

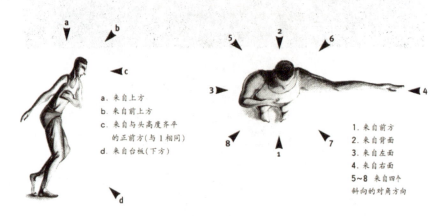

图 5-18　光源投射方位

光的投射角度会改变动画角色的视觉表象。

正面45°布光可以产生适当的阴影,使角色的特征或景物的轮廓呈现清晰而明显的雕塑效果,立体感强,如图5-19所示。

图 5-19　选自《大力神》1

逆光有助于将角色与背景分开,产生戏剧化的剪影效果。图5-20所示是《公主与青蛙》中的一幕场景设计,由于光源比较近、比较强,所以剪影的边缘出现柔化的光晕。

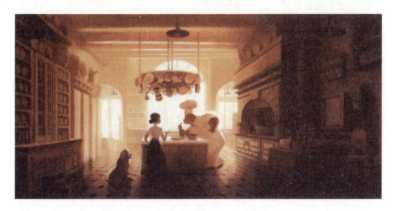

图 5-20　选自《公主与青蛙》场景设计

高度比较低的顶光创造不祥的戏剧气氛。图5-21所示是《钟楼怪人》中的一幕场景,主教正在试图阻止杀戮。

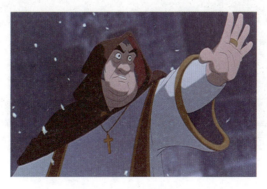

图 5-21　选自《钟楼怪人》3

脚光可以扭曲角色的特征，产生恐怖的戏剧化效果。图 5-22 所示是《勇闯黄金城》中的一幕场景，阴险的巫师正在盘算坏主意。

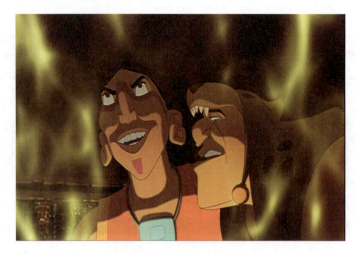

图 5-22　选自《勇闯黄金城》2

另外，要注意不同镜头之间光源的照射方位应当统一。图 5-23 所示是《大力神》中的一幕场景，宙斯的神庙被顶光照亮；如图 5-24 所示，镜头中场景光源的投射方位保持了一致。

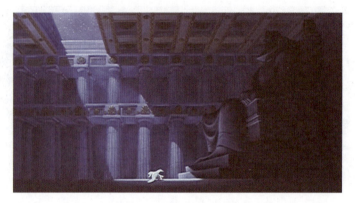

图 5-23　选自《大力神》2

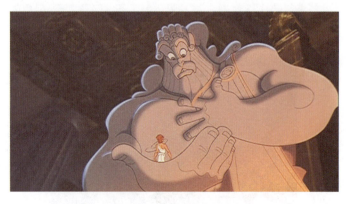

图 5-24　选自《大力神》3

5.3 光效果

　　动画中的光分为自然光和人造光。自然光包括阳光、天光、月光和星光,属于平行光。人造光环境就复杂得多,可以分为面光、线光和点光;或者分为漫射型、间接照明、半间接照明、直接照明、半直接照明、光束和辐射;或者分为白炽灯、荧光灯、霓虹灯、聚光灯和滤光片等。要想在动画场景中真实表现光的各种效果,就要将光的型、色、照度、投射方式、主次关系和投射方向等各方面的因素综合考虑。图 5-25 和图 5-26 所示是《钟楼怪人》中的光效果设计,哥特式教堂的彩色玻璃创建出非凡的宗教气氛。

图 5-25　选自《钟楼怪人》4

图 5-26　选自《钟楼怪人》5

　　注意:应当根据动画故事发展决定用什么样的特效效果,要牢记的是特殊效果与所有的照明形式一样,都应服从于剧情,不应当喧宾夺主。

　　动画灯光还可以创造场景氛围,成为场景构成的有机组成部分,表现诸如快乐、狡诈、邪恶、残暴、亵渎和欣喜等情绪。例如,恐怖事件一般发生在昏暗或漆黑的环境,浪漫情景都用柔和的灯光表现。自文艺复兴以来的室内戏剧就已经总结出:较暗的环境下演出悲剧效果比较好,而

喜剧则在明亮的环境下演出会取得较好的效果。图 5-27 所示是《大力神》中的一幕场景，光色效果展现出海格力斯出生后奥林匹斯山上祥云缭绕、喜庆祥和的景象。

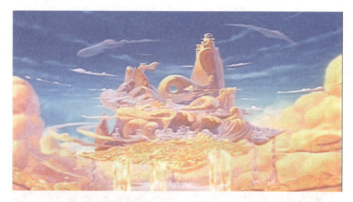

图 5-27　选自《大力神》4

光的色温包括冷色光和暖色光。光色也具有情感属性，红色让人看上去要么热烈，要么有焦急和危险感；蓝色给人凉爽感和寒冷感。图 5-28 所示是《花木兰》中的一幕场景，被大火染红的天光、烧焦的废墟剪影，将匈奴洗劫后的村庄惨状表现得淋漓尽致。

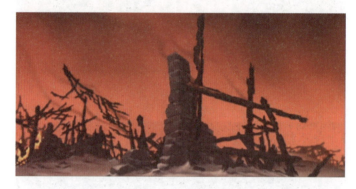

图 5-28　选自《花木兰》1

注意：动画片中一般不直白地表现血腥的场景。

每一色光均受水、玻璃、空气、反射面等媒质的影响表现出不同的效果。例如，真实空间中存在的大量水蒸气、灰尘的悬浮颗粒，就会形成体积光的效果，如图 5-29 所示。

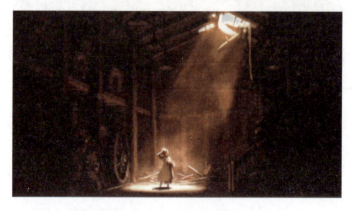

图 5-29　选自《公主与青蛙》概念设计

5.4 光与影

有光就有影,光影随形。光影的合理搭配可以帮助塑造型体,表现景物的材质和色彩,强化空间感和体积感,突出重点,增强画面的对比效果。

影的形成和光线对景物的投射有着必然的关系。如图 5-30 所示,在《幽灵公主》的这幕场景中,树叶投下了斑驳的落影。

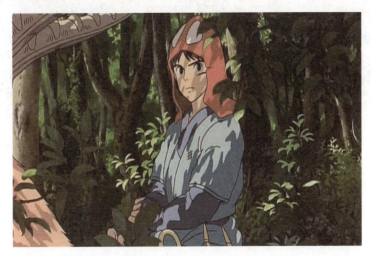

图 5-30　选自《幽灵公主》2

注意：烛光可以是温馨浪漫的,但烛光投射的晃动影子却是恐怖不安的。

在动画场景设计过程中,对光影的处理具有较大的自由度。如图 5-31 所示,在墙上出现的高举十字架的影子并非是真实角色在真实场景灯光下所投射的,这些虚幻的影子暗示出角色在宗教重压下的痛苦思索与抉择。

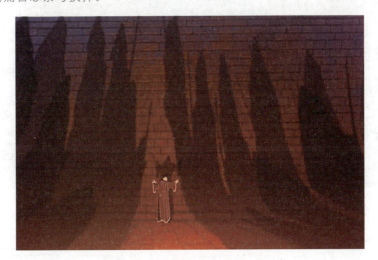

图 5-31　选自《钟楼怪人》6

墙上的影子也可成为构图中的一个要素,在一部影片中可以用角色的影子来平衡它的影像。图 5-32 所示是《勇闯黄金城》中的一幕场景,布帘上巫师投下的影子就起到这样的作用。

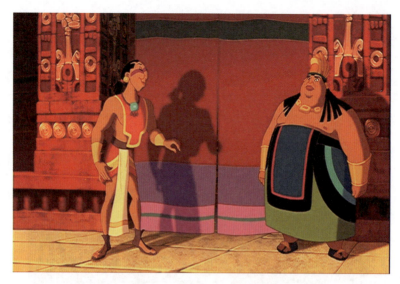

图 5-32　选自《勇闯黄金城》3

光影的表现对于画面上不同位置的角色要有所区分,一般地,近景的物体光影对比强烈,远景的物体光影对比弱化,主景物的光影对比较强,配景光影对比较弱。图 5-33 所示是动画《熊兄弟》中的一幕场景,在幽暗的山洞环境中,影子将角色从岩壁背景中托出来,并且加强了角色的运动幅度,影子的尺度还暗示了角色与岩壁之间的距离。

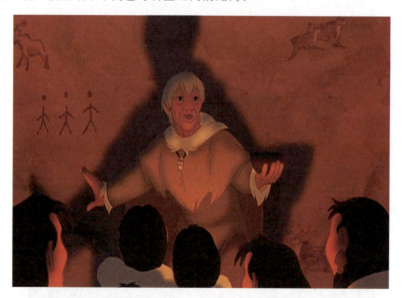

图 5-33　选自《熊兄弟》

影子还是角色表演的一个重要组成部分,可以强化剧情发生的时间和地点环境,并且强调戏剧作品的风格和其中的故事情节。

图 5-34～图 5-36 所示是《星银岛》中的一幕场景,主要表现海盗船长为了获取星银岛的地图而到小旅店追杀,因为海盗船长以后还要乔装到太空船上,所以暂时不能被主人公和观众看破真相,在一系列镜头之中都以影子的方式展现海盗船长的动作。

图 5-34　选自《星银岛》1

图 5-35　选自《星银岛》2

图 5-36　选自《星银岛》3

图 5-37 所示是《花木兰》中的一幕场景,表现花木兰在准备去见媒婆之前沐浴、梳洗、化妆、换衣,屏风和影子起到了影画表演的效果;图 5-38 所示使用了相同的影画手法,从花木兰的主观视点,看到父亲准备出征前与母亲的痛苦诀别。

图 5-37　选自《花木兰》2

图 5-38　选自《花木兰》3

景物与光源之间的相对距离、景物和光源之间的相对高度,都直接决定影面的长度。例如,正午的太阳,光源比较高,则景物的影面被压缩;早晨和傍晚的太阳,光源比较低,则景物的影面被拉伸。所以,影面的形状和投射方向可以直接交代动画场景的时间变化。

图 5-39 所示是《狮子王》中的一幕场景,表现反派角色刀疤在检阅鬣狗军队时的场景,鬣狗们在岩壁上投下的颀长阴影暗示出场景中光源的位置和投射角度。

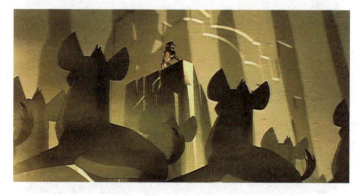

图 5-39　选自《狮子王》

如图 5-40 所示，主人公因为被当作神灵下界，而被黄金城的民众崇拜，在欢迎仪式中有点心虚的主人公正在借助影子表现自己的强大。

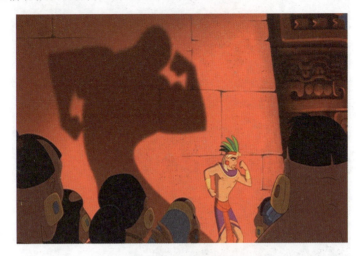

图 5-40　选自《勇闯黄金城》4

如图 5-41 所示，画面中对影子的使用有异曲同工之妙，形态如同小蛇的木须龙也正在借助影子表现自己的强大。

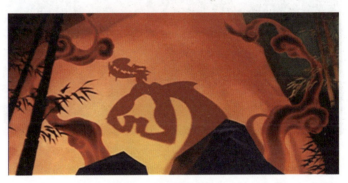

图 5-41　选自《花木兰》4

习题 5

1. 场景灯光设计的作用主要体现在哪几个方面？
2. 研究一幅绘画或摄影作品的用光特点、布光技巧、戏剧化的用光手法，以及光线亮度、光色、投射角度、阴影效果等属性，提交一篇 500 百字左右的分析。
3. 动画场景设计过程中应当注意哪些光源属性？
4. 动画场景的光源包含哪些投射方位？每个投射方位适用于创造哪些戏剧化效果？
5. 在动画场景设计过程中阴影可以起到哪些戏剧作用？
6. 根据第 4 章中设计的动画场景草图，绘制灯光概念设计图（图 5-42～图 5-48 所示是天津工业大学动画专业龙筱恒同学设计的动画场景，在其中对场景的光环境进行了细腻的表现。图 5-49 所示是这部动画短片中的一个角色转面像设计，与场景设计的风格非常好地统一在一起）。

图 5-42　龙筱恒设计 1

图 5-43　龙筱恒设计 2

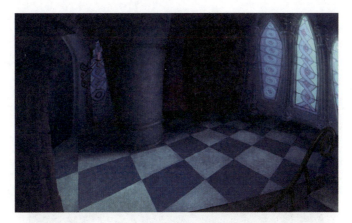

图 5-44　龙筱恒设计 3

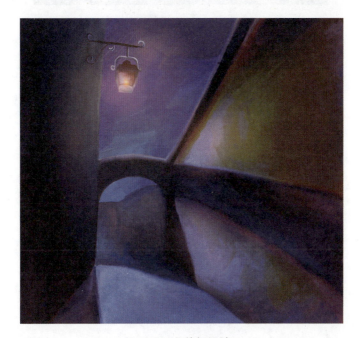

图 5-45　龙筱恒设计 4

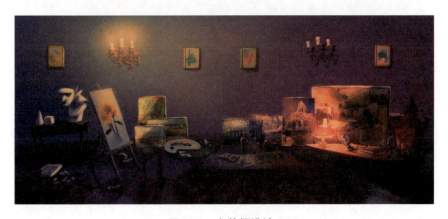

图 5-46　龙筱恒设计 5

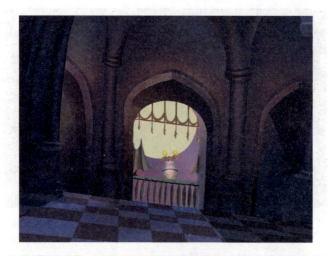

图 5-47 龙筱恒设计 6

图 5-48 龙筱恒设计 7

图 5-49 龙筱恒设计的角色转面像

第 6 章　动画场景构思

本章首先详细讲述动画场景设计过程中的时空关系,介绍动画历史上的多平面摄影技术;接着介绍如何处理动画场景的色彩基调,以及色彩基调的作用;还简要介绍不同类型动画片的场景设计风格,以及动画场景如何与动画角色进行配合。

6.1　动画时空

6.1.1　时间与空间

动画场景设计过程中的时空关系包含两方面的内容:一是动画故事的历史背景与空间视觉表象的配合;二是时间流动与镜头中的空间动作之间的配合。下面就分别以《勇闯黄金城》和《花木兰 2》为例,详细讲述这两方面的内容在动画场景设计中的运用。

动画片《勇闯黄金城》的历史背景是在 16 世纪初叶,西班牙国王查理一世派遣他的殖民船队对南美洲印加帝国的入侵过程。影片讲述两个小人物因为赌博作弊被发现,在逃避追杀的过程中无意间被带上一艘殖民军队的轮船,在海上被凶暴的船长发现后将他们囚禁在底舱中。后来两人从大船中逃出,乘坐一只小救生筏来到南美大陆,并凭借一张地图找到了传说中的印加黄金城,又被误认为上界下凡的神人。两人在与黄金城首长和人民的相处过程中,从原先只想骗取黄金后逃走,到爱上了这个国家和人民,与阴险的巫师斗争,并帮助黄金城躲过了西班牙殖民者的洗劫和屠戮。这个故事与历史事实是基本相符的,因为史书中记载西班牙殖民军队在墨西哥湾登陆后,抵达阿兹特克人的特诺克蒂特兰城(Tenochtitlan)即今天的墨西哥市所在地,当印第安人看到西班牙殖民者时相信应验了他们部族中流传的预言:即他们见到的西班牙人就是全身覆盖羽毛的蛇神魁札尔科亚特尔(Quetzalcoatl)转世的化身。根据预言描述,蛇神转世重现时,会全身泛白,留有胡须,气势雄伟地自东方而来。

图 6-1 所示是巫师祭拜的蛇神魁札尔科亚特尔石碑。

整个影片的场景设计十分写实,动画故事的历史背景与空间视觉表象配合得天衣无缝。图 6-2 所示是位于危地马拉提卡尔的印加金字塔神庙;图 6-3 所示是《勇闯黄金城》中的神庙,其造型和比例尺度都与印加金字塔神庙相符。

埃及金字塔是安葬法老木乃伊的陵墓,而美洲印加文化的金字塔则是祭神和祭祀日月天地的场所。这种金字塔层层叠起,向上逐层缩小,低的只有四五层,高的可达十几层。塔顶平台上筑有神庙,用于举行宗教祭祀仪式。这些金字塔高耸挺拔,台阶陡峭,如图 6-4 所示。这些金字塔对于经常攀爬的人算不了什么,可是对于动画中的两位主人公则是一个不小的考验,他们登

图 6-1　选自《勇闯黄金城》1

图 6-2　印加金字塔神庙

图 6-3　选自《勇闯黄金城》2

上金字塔后已经气喘吁吁，差点露出了他们并非天神的破绽，如图6-5所示。

图6-4　印加金字塔

图6-5　选自《勇闯黄金城》3

　　如图6-6所示，在进入黄金城的隧道中，有两尊巨大的石雕头像，参照的是如图6-7所示的美洲印加文化留存的玄武岩巨石头像。该石像眼睛圆大，鼻子扁平，嘴唇宽厚，脸颊厚实。这两尊石像的表情随着一天的阳光变化而变化，时而笑容可掬，时而冷漠无情。

　　如图6-8所示，在黄金城的入口处，有两根彩绘的喷水石柱，柱身上的浮雕造型具有典型的印加艺术装饰风格。如图6-9所示，左侧是托尔蒂克艺术后古典期的武士雕像群，右侧是托尔蒂克艺术后古典期的浮雕装饰。托尔蒂克艺术后古典期的玄武岩石柱一般都会进行色彩艳丽的涂饰。这两根石柱在两个主人公进入黄金城时进行了着重渲染，在故事末尾的高潮部分，两个主人公帮助黄金城的人民推倒石柱，挡住了黄金城的入口，使得西班牙殖民军队无法进入，避免了血腥杀戮和掠夺的发生。

图6-6 选自《勇闯黄金城》4

图6-7 巨石头像

图6-8 选自《勇闯黄金城》5

图6-9 浮雕石柱

从上面的分析过程可以看出,特定的故事要发生在特定的时空背景中,特定的时空背景决定了动画场景的视觉表象,特定场景的视觉表象决定了动画片的氛围和戏剧动作。另外,还要特别注意动画场景中任何一个重点渲染过的景物,都要对推动剧情的发展服务。

《花木兰 2》中花木兰和李翔两人接到皇帝的诏书,飞马向皇城奔去,采用了一个流畅的长镜头处理方式,第一个画面中右高左低的结构暗示了驰马飞奔的走向,在云天背景之上分了三个层,第二层作为前景层,其中包含的大树遮挡了两人飞马的身影,如图 6-10 所示。

图 6-10　选自《花木兰 2》1

如图 6-11 所示,镜头向左平移,第二层和第三层由于与观众距离的远近不同,相互之间产生了位移,参照第三层中的小树就可以判断出相对位移的速度,依据相对位移的速度还可以判断出两层之间的空间距离关系。另外,在这个画面中,暗示出第四层和第五层的存在。

图 6-11　选自《花木兰 2》2

如图 6-12 所示,镜头继续向左平移,第三层、第四层、第五层之间产生了相对之间的位移,这是一个过渡镜头,从该时间点开始,观众旁观的客观镜头逐渐转变为花木兰和李翔从山坡俯视禁城的主观镜头,如图 6-13 所示。

这时镜头从水平移动改变为纵向推拉,如图 6-14 所示。第五层缓慢向上移动,第六层快速向上移动,第三层向右下方运动,第四层向左下方运动,模拟从山坡上飞驰而下的主观镜头,如图 6-15 所示。

图 6-12　选自《花木兰 2》3

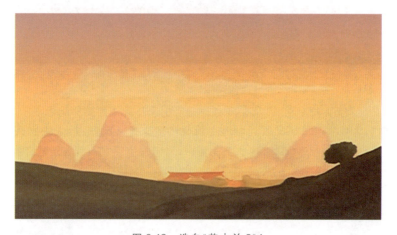

图 6-13　选自《花木兰 2》4

图 6-14　选自《花木兰 2》5

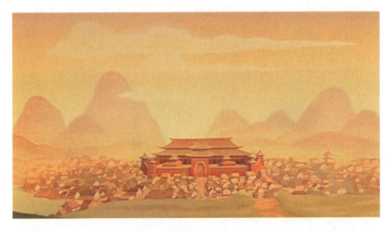

图 6-15　选自《花木兰 2》6

第六层继续向上运动,第五层逐渐向下移出画面,如图 6-16 所示。

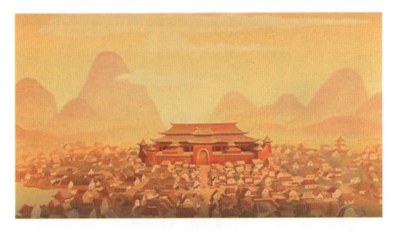

图 6-16　选自《花木兰 2》7

如图 6-17 所示,画面以"推"的变焦拍摄方式,将被拍摄主体拉近逐渐放大。整个长镜头流畅自然,分层处理合理精到,相对移动速度恰当,时空关系真实可信,没有滞涩或突然的感觉。

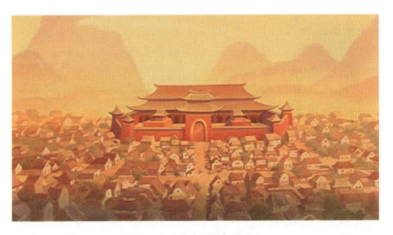

图 6-17　选自《花木兰 2》8

在动画场景设计过程中,一定要注意保持动画时空的连续性。图 6-18 所示是《花木兰 2》中的一个场景,描写花木兰在闺房中梳妆,可以看到笨重的落地长镜与炕平行摆放;如图 6-19 所示,在镜头中落地长镜与炕则垂直摆放,这在动画时空的连续性上就给观众造成了困惑。

图 6-18　选自《花木兰 2》9

图 6-19　选自《花木兰 2》10

6.1.2　多平面摄影技术

多平面摄影技术(Multiplane Camera)指将动画镜头画面划分为多个独立的层,在拍摄过程中,每个动画层之间都相距一定的距离,而且在一个包含运动的镜头中,动画层之间的相对移动速度也各不相同,从而创建一种带有立体空间效果的动画镜头。

在 1926 年,德国动画大师洛特・雷宁格(Lotte Reiniger)在拍摄《阿基米德王子历险记》时,就开始尝试多平面摄影技术,如图 6-20 所示。她的助手贝特霍尔德・巴托施(Berthold Bartosch)在 1930 年已经使用类似的装置进行剪影定格动画的拍摄。

1933 年,迪士尼工作室的导演、动画师乌布・伊沃克斯(Ub Iwerks)使用雪佛兰汽车的旧零件,制作出了一种四层的多平面摄影系统,并在 20 世纪 30 年代中叶使用在动画片《威利・华堡》(Willie Whopper)和《彩色漫画卡通》(Comicolor Cartoons)的拍摄过程中,技术的新奇吸引了大量的观众。

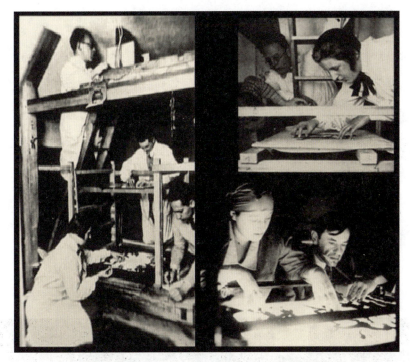

图 6-20　德国动画大师洛特·雷宁格

1934 年，弗莱舍工作室的技术人员制造了一种类似的拍摄装置，称作立体摄影系统（Stereoptical Camera 或 Setback），动画场景开始使用立体的装置替代多层的背景胶片，如图 6-21 所示。

图 6-21　立体摄影系统的拍摄原理

这种拍摄方式更近似于定格动画的制作方式，立体的微缩场景可以创建出非常奇特的视觉表象，在拍摄带有摄像机运动的镜头画面时，背景中的动画场景要在更换角色动画胶片的同时进行位置的微距调整，如图 6-22 和图 6-23 所示。

这套创新的拍摄系统被使用在《贝蒂小姐》《大力水手》《彩色经典》系列二维动画片的制作过程中，如图 6-24 所示。

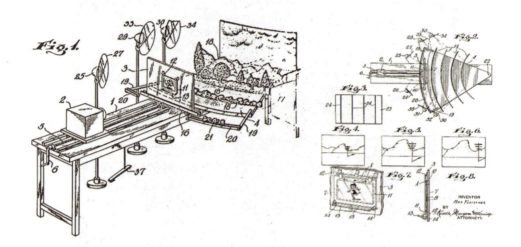

图 6-22　立体摄影系统 1

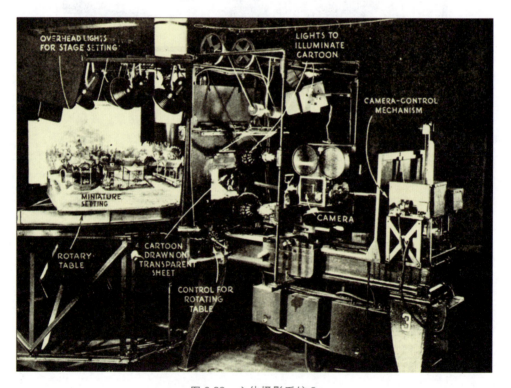

图 6-23　立体摄影系统 2

如图 6-25 和图 6-26 所示,在《彩色经典》动画系列之一的《荷兰磨坊》中,就采用了立体摄影系统,磨坊的扇叶转动实现起来非常简单,还可以制作复杂的摇、移镜头画面,当然角色与场景移动的配合也非常复杂。由于当时迪士尼公司掌握着技术色彩系统(Technicolor)彩色印片法的专利,所以弗莱舍工作室使用双色胶片系统(2-strip Cinecolor,橙色和绿色)技术制作彩色动画片,色彩表现不如技术色彩系统技术好。

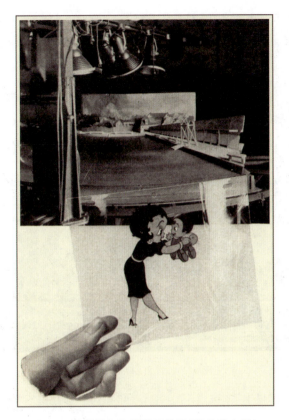

图 6-24　利用立体摄影系统拍摄《贝蒂小姐》

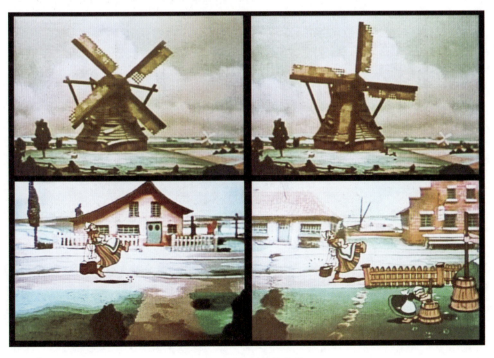

图 6-25　选自《荷兰磨坊》1

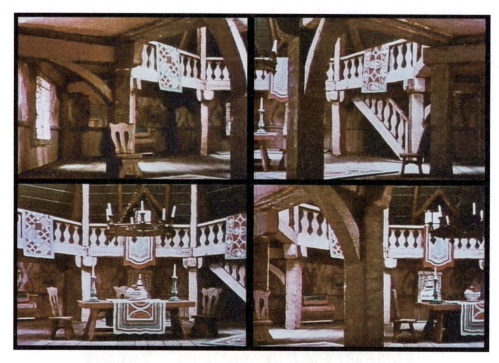

图 6-26 选自《荷兰磨坊》2

弗莱舍工作室对这套摄影系统进行了完善,使用更为立体化的场景设计,并将其命名为多平面三维摄影机(Multiplane 3D Camera),如图 6-27 所示。

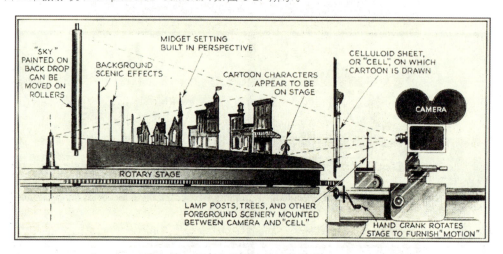

图 6-27 多平面三维摄影机原理

弗莱舍工作室利用这项技术拍摄了动画电影《草蜢进城记》,将绘制好的角色动画胶片放置在一个半立体的多层场景中进行拍摄。动画场景除了可以进行水平移动之外,拍摄台还可以围绕一个金属轴旋转,能够制作出非常复杂的摄影机移动拍摄的镜头效果。如图 6-28 所示,大卫·弗莱舍(Dave Fleischer)正在《草蜢进城记》的拍摄现场操作多平面三维摄影机。

在动画史中最为有名的多平面摄影系统由迪士尼工作室的威廉·盖瑞迪(William Garity)在1937年发明,如图 6-29 所示。曾经在《傻瓜交响曲》系列动画之一《老磨坊》中进行过测试,并最

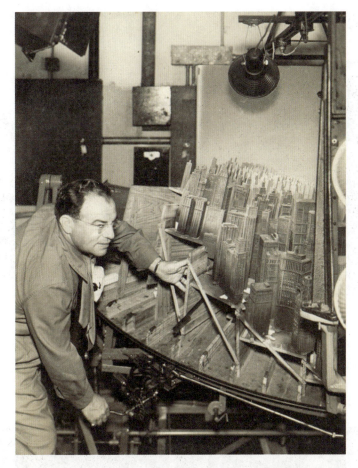

图 6-28　大卫·弗莱舍操作多平面三维摄影机

终使用在动画电影《白雪公主》的制作过程中，如图 6-30 所示，不同的景层之间还可以实现景深虚化的效果。

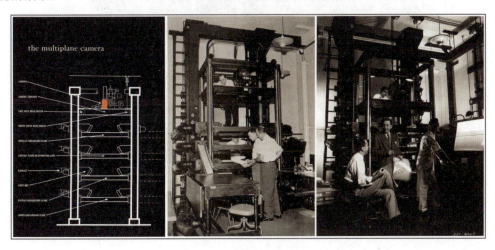

图 6-29　多平面摄影系统 1

图 6-30　选自《白雪公主》

迪士尼公司的多平面摄影系统最多可以包含七层,摄像机在垂直方向拍摄,每层场景两侧都有电动装置可以进行水平方向的移动,有些场景直接绘制在玻璃上,如图 6-31 所示,配合在一起就可以制作出复杂的镜头运动效果,但要求动画场景细分为更多的层。这一技术在拍摄动画电影《木偶奇遇记》《幻想曲》《小鹿斑比》和《小飞侠》的过程中越来越成熟。

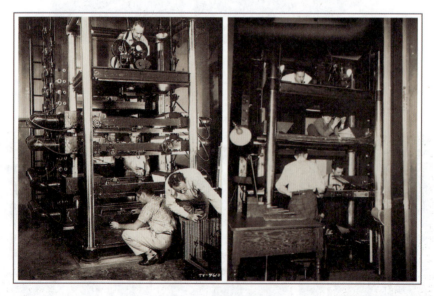

图 6-31　多平面摄影系统 2

多平面摄影系统利用景层之间的距离;对不同景层施加的不同照度;拍摄景层时对焦与失焦的控制,可以创建非常独特的动画空间效果,如图 6-32 所示。迪士尼公司使用多平面摄影系统拍摄的最后一部动画电影是 1989 年的《小美人鱼》,此后数字化的制作方式取代了这一显赫一时的技术。

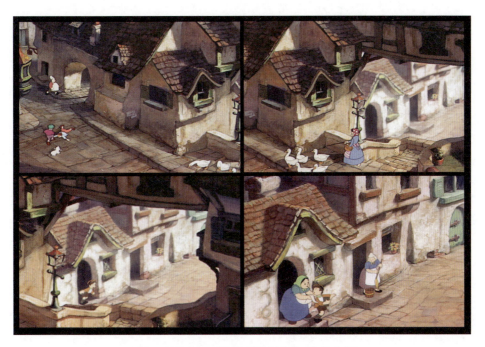

图 6-32 利用多平面摄影系统制作的《木偶奇遇记》

6.2 场景色彩基调

著名摄影师戈登·威利斯曾经说过:"我的想法是所有的设计(包括布景、道具、服装等)都要以时间上的连贯性统合起来。不过,最后把所有东西整合起来的是贯穿全片统一的颜色结构。"

场景的色彩基调可以分为:明度色彩基调,如阴暗压抑的场景、中明度基调的温馨场景;色相色彩基调,如红色基调的场景、绿色基调的场景;纯度色彩基调,如色彩纯净明亮的场景、色彩肮脏晦暗的场景。图 6-33 所示是《大力神》中冥王的府邸,采用低纯度和低中调明度对比关系。

图 6-33 选自《大力神》

场景色彩基调的形成可以由以下三个方面的条件决定。

(1) 自然光环境形成的场景色彩基调。

早晨和黄昏的光线多呈现橙红色或橙黄色,使画面呈现暖调子;在正午时,光又有较多的蓝色,画面白亮偏蓝;晚上,月光是苍白的,画面会带有银蓝色,如图 6-34 所示。

图 6-34　选自《悬崖上的金鱼公主》场景设计

(2) 人造光环境形成的场景色彩基调。

不同的人造光源,如日光灯、白炽灯、烛光、篝火光等,可以形成不同的场景色彩基调。不同的室内场景空间环境和空间尺度,也可以形成不同的场景色彩基调。图 6-35 和图 6-36 所示是《红猪》中对不同人造光环境的场景色彩基调所做的研究。

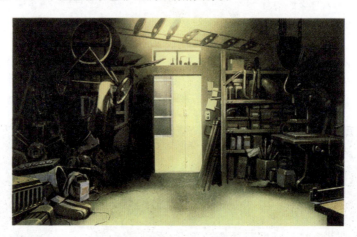

图 6-35　选自《红猪》场景设计 1

(3) 景物、装饰形成的场景色彩基调。

植物、壁饰、山岩等大面积的景物也可以形成不同的场景色彩基调,如图 6-37 所示。

场景色彩基调主要有以下几方面的作用。

(1) 抒情写意,渲染场景气氛。

色彩基调渲染画面的气氛。气氛指某个特定环境中的情调和气息,如图 6-38 所示。不同的色彩具有不同的象征作用,例如红色既可以表现喜庆、热烈,又可以表现血腥、恐怖、危险,如图 6-39 所示。

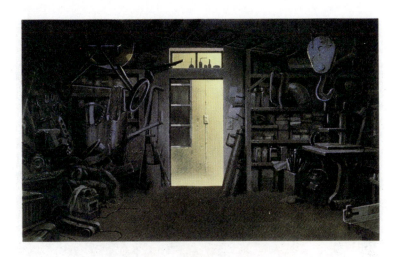

图 6-36　选自《红猪》场景设计 2

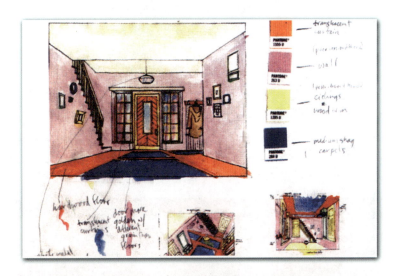

图 6-37　威尔德·布瑞恩工作室设计的场景色彩基调图

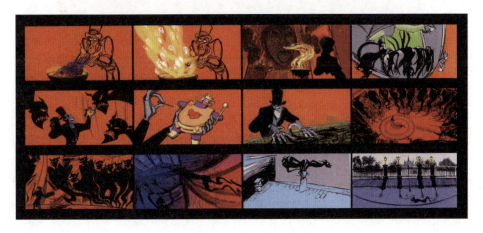

图 6-38　选自《公主与青蛙》

图 6-39　选自《勇闯黄金城》6

（2）形成与角色的色彩对比关系。

角色主色彩与场景色彩基调之间的关系，要么统一调和，使角色融入动画场景中；要么对比反差，将角色向前推出于背景环境之外，形成一定的纵深感。这两种情况都可以增强画面的形式美感。

（3）暗示场景的时间、季节、气候、功能、空间属性等方面的信息。

例如，场景整体的色彩基调应符合所要表现的时间特征：阳光明媚的场景，色调应用高调，明暗对比强烈，突出形体，色相中以偏暖调子为宜；早晨或黄昏的场景，朝阳、夕阳呈现橘红色，采用中低暖调，让画面上的景物笼罩在柔和的光色中，如图 6-40 所示。

图 6-40　选自《狮子王》

6.3　场景风格

动画场景的设计风格可以多种多样。在动画《埃及王子》中具有油画效果的写实场景设计如图 6-41 所示；查克·琼斯（Chuck Jones）制作的动画片中具有"卡通化"效果的场景设计如图 6-42 所示；在动画《嘟嘟，嘘嘘，砰砰和咚咚》中几乎为空白的场景设计如图 6-43 所示。

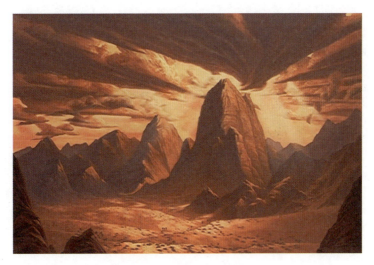

图 6-41　选自《埃及王子》

图 6-42　"卡通化"效果的场景设计

图 6-43　选自《嘟嘟，嘘嘘，砰砰和咚咚》

场景依据制作方式可以分为平面绘制场景、三维建模场景和实景制作场景。一般情况下，动画角色和动画场景具有相同制作方式的动画，如平面绘制场景配平面绘制角色，两者之间应

当具有相同的设计风格;动画角色和动画场景具有不同制作方式的动画,如平面绘制场景配偶动画角色,两者之间可以具有较大的反差(如抽象的场景配写实的角色)。

川本喜八郎制作的木偶动画《道成寺》,其场景设计具有浓郁的东方绘画意韵,集中体现在透视关系的处理、水墨晕染的味道、经营位置和虚实结合的手法等几个方面。

国画大师潘天寿曾经就东方绘画的透视关系有过如下精彩的论述:

"俯透视,如人立高山上,斜俯以看低远之风景相似。然视线不可过于向下垂直,否则,看人仅见头顶与两肩,看屋宇桥梁,仅见屋宇桥梁之顶面,与平时所见平透视之形象,完全不同,每致不易认识。故斜俯透视之视线,一般在四十五度左右,或四十五度以下,才不致眼中所见之形象变形太甚也。仰透视亦然。"

"斜俯透视采取四十五度左右之视线,对直长幅之庭园布置等,自能层层透入,少被遮蔽。然人物形象,却减短长度,与平视之形象不同,使观者有不习惯之感。因此吾国祖先,辄将平透视人物,纳入于俯透视之背景中,既不减少景物之多层,又能使人物形象与平时所习见者无异,是合用平透视、斜俯透视于一幅画面中,以适观众'心眼'之要求。知乎此,即能了解东方绘画透视之原理。"

"吾国绘画之写取自然景物,每每取近少取远,取远少取近。使画面上所取之景物,不致远近大小,相差过巨,易于统一,合于吾人之观赏。"

以上三段经典的论述,对于分析与解读如图6-44～图6-46所示的《道成寺》场景设计将有很大的帮助。

图 6-44　选自《道成寺》1

艺术大师张正宇参与了动画片《大闹天宫》的场景设计。张正宇先生长期从事装饰艺术,并对金石、书画都有较深的研究,对民族艺术的继承和发展做出很大贡献。其大哥张光宇在20世纪30年代受墨西哥装饰画家科弗罗皮斯的影响,在中国民族艺术基础上,吸收外来影响,创造出自己的装饰风格,张正宇正是受他大哥影响最多的人。

《大闹天宫》整个场景设计汲取了民间年画、壁画、造像、皮影、剪纸等造型精粹。图6-47所示是天宫瑶池的设计稿和动画场景效果;图6-48所示是太上老君兜率宫的设计稿和动画场景效果;图6-49所示是他为花果山树木所作的设计稿。

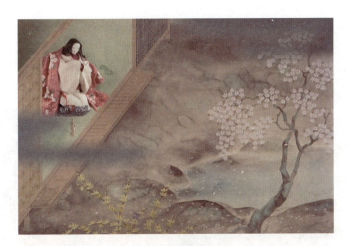

图 6-45　选自《道成寺》2

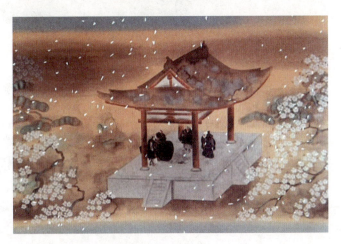

图 6-46　选自《道成寺》3

图 6-47　《大闹天宫》的场景设计 1

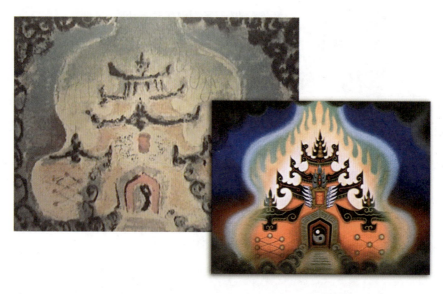

图 6-48 《大闹天宫》的场景设计 2

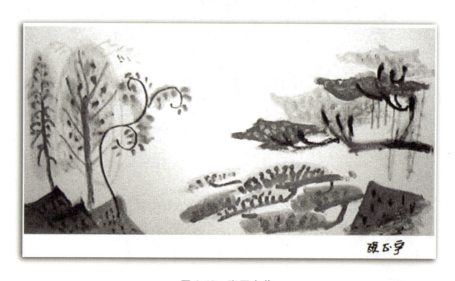

图 6-49 张正宇作

6.4 与角色的配合

　　动画场景在设计之初就应当明确角色动机,以及场景的最高任务。动画场景应当是角色戏剧动作的有力支撑,动画场景的设计应当适合于动画时空构思过程中的场面调度。

　　角色要与动画场景中设计的景物发生一定的关系。图 6-50 所示是动画片《猫和老鼠》中的一个动画场景,在这一场戏的开始,首先平移镜头拍摄了整个餐桌,在餐桌上摆放着烧鸡、餐刀、叉子、蜡烛、果冻、橙子、沙拉、玩具锡兵。这些道具在其后的动画过程中起着非常重要的戏剧化作用:烧鸡被总是饥饿的小老鼠瞬间吞掉;餐刀成为拍打的工具;叉子让小猫汤姆尝尽了苦头;蜡烛成为小老鼠的火箭;果冻变成小老鼠的弹床;橙子被小老鼠整个吞吃;沙拉被小老鼠咬得面目全非;玩具锡兵的帽子和火枪则变成杰瑞的装备。

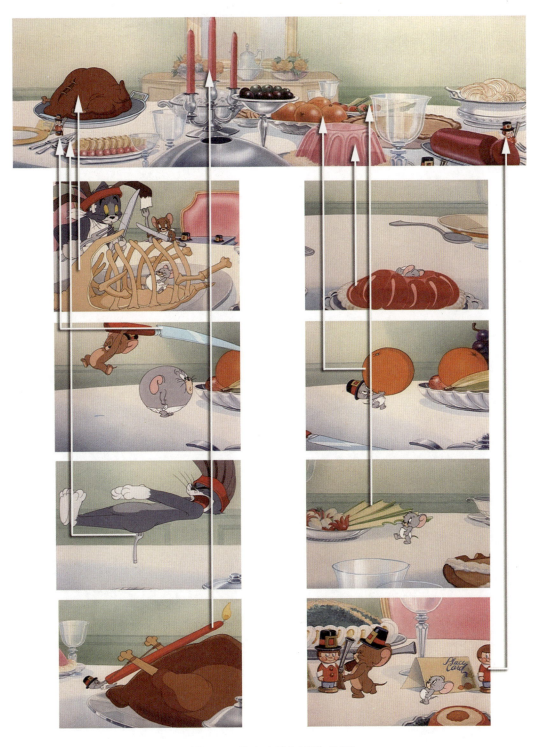

图 6-50 选自动画片《猫和老鼠》

习题 6

1. 具体分析一部动画片中的某个蒙太奇句子和镜头画面,研究其时间流动与镜头中的空间动作之间的配合。
2. 场景色彩基调的形成可以由哪几个方面的条件决定?
3. 场景色彩基调主要有哪几个方面的作用?
4. 平面绘制场景、三维建模场景、实景制作场景等场景制作类型和制作工艺,对场景设计构思有哪些影响?

第7章 动画场景构图

本章首先概述动画场景设计的构图原理;接着从平衡、黄金分割、对比与调和及骨骼结构等几个方面详细讲述动画场景的构图规律;并针对动画这一艺术表现形式,从固定的幅面比例、灵活的视角和动画场景分层等几个方面介绍动画场景构图的特点;详细讲述静态构图与动态构图的特性,以及如何针对不同的景别和镜头动作进行动画场景的构图设计。

7.1 构图原理

本·克莱门茨在《摄影构图学》一书中写道:"构图是一个思维过程,它从自然存在的混乱事物之中找出秩序;构图是一个组织过程,它把大量散乱的构图要素组织成一个可理解的整体;构图是对这些要素的反应过程,也是想方设法组织这些要素的过程,目的是让这些要素向人们传达摄影家已经体会到的兴奋、崇敬、畏怯、惊异或同情……通过构图,摄影家澄清了他要表达的信息,把观众的注意力引向他发现的那些最重要、最有趣的要素。"苏联电影大师C.尤特凯维奇也曾说过:"构图这个属于可以包括思想艺术意图和它的画面体现的所有成分。镜头构图在电影方面的理解——就是怎样确定镜头框格的界限,也就是怎样用造型手段来突出这一个镜头中所发生的一切事物在内容与情绪上的意义,也就是怎样限定空间,怎样配置其中的光线和色彩、立体和平面的相互关系。"

可见动画场景构图就是在一定的画面空间内,合理安排角色、景物之间的比例关系、位置关系、空间关系、色彩关系和光影关系,以获得最佳的画面形式效果,并能更好地传达镜头的主旨,为视听表述和角色塑造服务。所以在进行构图设计的过程中,一定要将角色作为一个构成要素考虑在内,不能只单独考虑场景中景物之间的关系,场景的构图设计要完全服务于剧情发展的需要。

镜头画面是构成动画叙事、抒情和表意语言的基本元素,它的性质、特点及构图结构特性对组接连续叙述有异常重要的作用。动画是用于表现运动的,除了主体角色运动之外,还有体现一定观察方式和表现视点的拍摄运动,这些都将给镜头画面空间处理带来时间中的进展、变化和转换。因此,就不会形成具有某种含义的固定构图结构模式,而只可产生适于动画的相对稳定的构图形态。

图7-1所示是《仙履奇缘》中的一幕动画场景,这是为跟镜头运动所做的动画场景设计,整幅画面的完整构图只能通过每个镜头画面内部的动态平衡关系实现。而且在这一系列的运动镜头画面中角色的运动、景物进入画面与退出画面,都会对动态构图产生影响。

动画场景构图不是以一个镜头画面为单位,而是以具有完整表情达意的"场面"或"句子"为

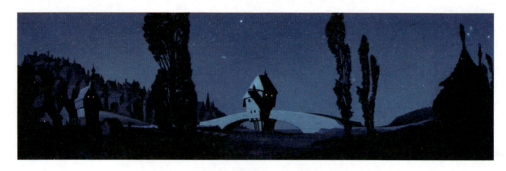

图 7-1　选自《仙履奇缘》动画场景设计

单位的。蒙太奇镜头画面构图处理必须有组接中的开放性、外延性和承启性,而不能封闭起来追求单个镜头画面的静态完整。动画场景设计过程中的基本构图要求主要体现在以下几个方面。

(1) 正确地表现事件情节发生、进展与转化的时间和空间。

(2) 以突出动画角色的表演、刻画角色性格和揭示角色的内心活动为第一要务。

黑格尔曾经说过:"所谓布局就是通过把不同的人物形象和自然界事物配合在一起,形成一种完满自足的整体,以便把一个具体的情境和它的较重要的动机描绘出来。"由此可见,动画场景构图的最终目标并非是视觉上的完满,而是通过画面传达戏剧动机和情境。

例如,由于线条具有引导和限制人的视线的作用,所以可以利用景物的透视汇聚线引向重点表达的角色。如图 7-2 所示,在《大力神》的这幕动画场景中,山岩的透视汇聚线引向了女主人公,使她成为矛盾的焦点。此时她的心中非常矛盾:一方面,如果不遵照冥王的指令行事,她会重新堕入万劫不复的苦海;另一方面,她已经爱上了海格力斯,不忍心加害于他。在这个一点透视的画面中,将透视灭点向左侧偏移,展现出的空间深度和画面张力更强。

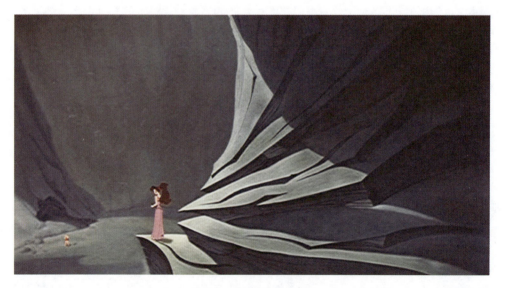

图 7-2　选自《大力神》1

(3) 利用运动镜头画面中角度、方位和景别的变化,创造与戏剧发展相适应的画面节奏。除了单纯的景物镜头之外,在运动镜头画面中主体角色通常一直位于镜头画面的主要位置。

动画场景的构图设计能够准确地体现人的观察方式,只要调整、组织、安排有效,就会产生带入感,赋予表现对象以真实、自然、可信的艺术效果。

7.2 构图规律

动画场景的设计过程实际就是一个构成方式的思维过程。构成思维方式首先是一个分解的过程,即将复杂的动画场景解构,彻底分解还原为单纯的场景构成要素,再仔细分析每一个构成要素的情感特征和造型积极性;构成思维方式同时又是一个整合的过程,即依据一定的形式法则将场景构成要素结合在一起,协同传达出一定的戏剧信息。动画场景设计过程中的形式法则就集中体现在构图规律上,构图规律是人们从视觉艺术发展过程中不断总结出来的一般造型规律。

构图规律并非一成不变,它随着视觉艺术的发展也在不断演变着。英国艺术家莫里斯·德·索斯马兹曾经说过:"抛弃常规习俗,接受仅仅从我们亲身经验中获得信息的观念,这对于我们和我们发挥富有个性的创造力是有效的……艺术不是以一种静止的概念为基础的,艺术是不断演变和扩展的,历史上不同时期对理智和情感的位置有不同的侧重点,对于这种变化艺术必定会做出反应,并不断地延伸其界限。"

在动画场景设计过程中经常要使用到的构图规律包含以下几个方面。

7.2.1 平衡

托伯特·哈姆林曾经说过:"在视觉艺术中,平衡是任何欣赏对象中都存在的特征……平衡中心两边的视觉趣味中心,分量是相当的。"平衡感的获得是人类视觉审美的基本要求。一个不平衡的构图,看上去是偶然的和短暂的,画面中构成元素显示出一种极力想改变自己所处的位置或状态,以便达到一种更加适合于整体结构状态的趋势。平衡可以分为对称平衡和不对称平衡。

对称平衡是指画面在上下或左右,由同一部分相反复而形成的构图关系,是平衡关系最完满的形态。图 7-3 和图 7-4 所示是《大闹天宫》中瑶池仙境和灵霄宝殿的动画场景,采用了对称平衡的构图方式。对称平衡的场景画面给人以秩序感,常用于表现庄严肃穆、安静平和的动画场景。

图 7-3 选自《大闹天宫》1

图 7-4　选自《大闹天宫》2

对称平衡还可以分为轴对称平衡和点对称平衡。

在不对称平衡的画面中,要依据构成元素的视觉心理量进行权衡,形成构成元素"量"与"势"的平衡配置关系。在《影视摄影构图学》一书中总结了下面一些视觉关系,影响对形象"量"与"势"的判定。

(1) 被拍摄对象体积的大小影响视觉形象的量感。

(2) 一个靠近几何中心的人或物所具有的结构重力,比远离几何中心的视觉形象小。

(3) 画面左侧比画面右侧能支持更多的重量,画面中上部的对象比下部的对象轻。

(4) 一个形状规则的对象比不规则的对象重,但一些复杂对象由于更具吸引力而显得比一般规格化的对象重。

(5) 一个结构坚实的对象比结构松散的对象具有更大的重量。

(6) 处境孤立的、突出于背景的对象较群体重。

(7) 垂直的对象比倾斜的对象轻。

(8) 被拍摄对象之间的色彩对比关系影响"量"的轻重感觉。

(9) 反光率高的对象和照明比较充分的对象比反光率低的对象、照明不充分的对象重。

(10) 运动对象"量"的感受重于静止的对象。例如,有强烈动感的景物,如流云、狂风中弯曲的树枝等都具有比较强的视觉心理量,可以与静止的巨大建筑相互平衡。

(11) 面对着摄影机镜头走来对象的"量"的感受,重于远离镜头的对象。

(12) 自画面左向画面右运动对象的"量"的感受重于自右向左运动的对象;垂直走向形式感受的重量比那些倾斜走向形式的小;向上的运动比向下的运动"量"的感受轻。

(13) 向幅面某部位集中的运动和趋势比分散的、固定不动对象"量"的感受重。

(14) 运动速度快的对象"量"的感受轻;运动速度慢的对象"量"的感受重。

(15) 被拍摄对象的视线方向也具有极强的"量"感,可以用于平衡画面。

(16) 角色和景物的阴影是实际存在的形象,其位置和大小会影响画面的平衡关系。

(17) 利用相继效应平衡视频画面,即如果在一个画面中某一位置的对象形态比较重,在下

一个蒙太奇镜头中,在相对位置安排另一个对象与其相呼应,观众从上一个蒙太奇镜头画面感到的失重,很快就会在这里得到补偿。

注意:声音也可以作为平衡画面的一个因素,六声道的立体声(中置音源、左前音源、右前音源、左后音源、右后音源、低音音源)可以形成一个立体的声音空间(画外空间)。音源在空间中出现在什么位置,必定吸引观众的注意力,即使产生该声音的角色或景物并未实际出现在画面中,也可以诱导观众产生视觉的联想,从而可以对画面平衡感产生影响。

如图 7-5 所示,在《飞屋环游记》的概念设计中,群山、角色、石堆、月亮形成视觉上的平衡关系。

图 7-5　选自《飞屋环游记》概念设计 1

如图 7-6 所示,在《公主与青蛙》的这幕动画场景中,前景、中景、背景中的树干、角色和萤火虫形成视觉上的平衡关系。

图 7-6　选自《公主与青蛙》概念设计

如图 7-7 所示,在《花木兰》的一幕动画场景中,一个结构坚实的角色对象与松散、虚化的大山之间相互平衡;一个月亮与前景中的李翔将军相互平衡。

图 7-7 选自《花木兰》1

在不对称平衡的画面中很容易形成视觉焦点,画面所要传达的视觉信息也很明确。

7.2.2 黄金分割

黄金分割也称黄金律、黄金比,在设计中采用这种比例容易引起视觉美感。黄金分割的画法如图 7-8 所示,以正方形 ABCD 的 AB 边为宽求得黄金矩形,在正方形 BC 边上求得中点 E,连接 ED,以 E 为圆心、ED 为半径作圆,与 BC 边的延长线相交于 F 点,得到的矩形 ABFG 即为黄金矩形。其中,长边与段边的关系为:BC/CF = BF/BC = 1.618,并且矩形 DCFG 也为黄金矩形。

黄金分割的比例关系历经埃及、希腊直至以后的罗马帝国,迄今仍是人类的共同审美比例规律。在动画场景设计过程中要大量使用黄金分割的比例关系,黄金分割主要体现在画面内部结构的处理上。例如,画面的水平、垂直分割,主体角色或景物所处的位置,地平线、水平线、天际线所处的位置等,如图 7-9 和图 7-10 所示。

例如,画面中天空与地面的呈现比例可以为 1∶1.618(或者 1.618∶1),这样画面所传达的视觉信息就比较清楚;如果天际线位于画面的中间位置,就会有一种不上不下的模糊感,分不清画面所要传达的视觉信息重点。

图 7-8 黄金分割

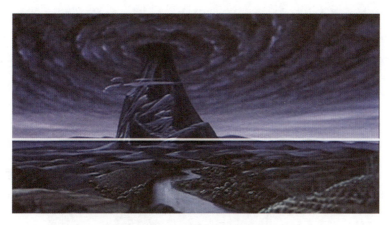

图 7-9　选自《大力神》2

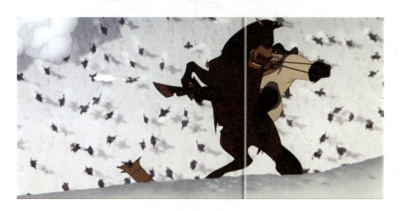

图 7-10　选自《花木兰》2

7.2.3　对比与调和

对比是突出形态间的造型差异,从而强调对比双方的个性特征。对比是人类认识事物的最有效方式。对形态的视觉判断不是固定不变的,在多个形态构成的过程中,形态固有的某些造型属性会发生改变。例如,高矮相形才会有对尺度的判断,没有绝对的高,没有绝对的矮;同时形态在构成过程中通过对比关系会凸现某些造型属性。正如老子所言:"有无相间,难易相成,长短相形,高下相倾,声音相和,前后相随。"

对比可以是强烈的,也可以是轻微的;可以是单元的,也可以是多元的;可以是明确的,也可以是模糊的。

对比是对造型差异的强调,使人感到鲜明、醒目、兴奋。所以在设计的过程中,一般将"趣味中心"处理成对比关系,以强化所要传达的信息。

对比关系可以分为如下几种。

(1) 造型属性对比。大小对比:长短、高低、粗细、厚薄、体积。线型对比:曲直、刚柔、简繁、锐钝。

(2) 位置对比:方向、前后、左右、远近、向背等。

(3) 虚实对比:实体形态与空白、显与隐等。利用空气透视的效果控制景深,形成景物的虚实对比。

空白是中国画处理手法上的一大特点,空白是集中、概括、提炼的结果,因而它可以表现更多的东西,营造意境,引起联想,是表现透视空间的极好手法,正如"画了鱼儿不画水,此间犹似有波涛"。大面积的空白需要一些细小的变化,细部层次的一些点缀能够起到破的作用。空白的天空可以有一些云和鸟,水面要波纹、涟漪和浮萍,如图7-11所示。

图 7-11 选自《小蝌蚪找妈妈》

(4) 动静对比。动静对比包含运动与静止、不同运动速度之间的对比关系。

(5) 色彩对比。色彩对比关系包含明度对比、纯度对比、色相对比、面积对比和冷暖对比等。色彩对比关系影响画面的空间感。

对比关系是同中求异,调和关系则是异中求同,调和强调形态间的共同性与联系,从而使造型整体协调、统一。可以说有多少种对比关系,就相应存在多少种调和方式。总而言之,只有在对比中求调和,才能达到丰富而不混乱;只有在调和中求变化,才能有秩序而不呆板。

7.2.4 骨骼结构

在动画场景的构图过程中,还要注意其视觉骨骼(画面的结构线),尽量使用有力度和变化的结构主线将画面中的视觉形象整合在一起,并使景物的动态趋势和骨骼延伸方向指向画面中需要表达的重点内容,如图7-12所示。

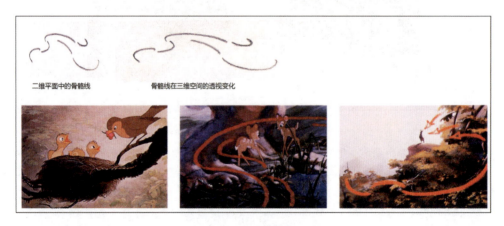

图 7-12 镜头画面中的骨骼

常见的场景构图骨骼结构包括三角形构图、S形构图、之字形构图和对角线构图等。图7-13所示是玛丽·布莱尔设计的S形构图的动画场景；图7-14所示是《康拉德的水手》中的三角形构图的动画场景；图7-15所示是刘思哲在动画短片 My way 中的对角线构图的动画场景。

图7-13　玛丽·布莱尔设计

图7-14　选自《康拉德的水手》

图7-15　选自 My way

7.3 动画场景构图特点

动画作为一种独特的视听艺术形式,其场景构图特点主要体现在以下几个方面。

7.3.1 固定的幅面比例

动画的幅面尺度、比例一经确定,就不能因题材、景物的尺度和景别不同而改变。景框是一种坐标、参照系,画面内垂直、水平线条处理,景物动向、动势及运动速度的表现,正斜幅式的运用都将以景框上下的水平线和左右的垂直线为参照系。

现代艺术大师马蒂斯曾经说过:"构图是以表现为目的的,因此,不同的画面会有不同的构图。当我使用的是一定尺寸的纸的时候,我就只能画出与这张纸有必然联系的素描。我不会在另一张形状不同的纸上也画上这个素描。例如,第一张纸是正方形的,那么,在长方形的纸上就不可能再画上同样的素描。"

下面列举了几种具有代表性的胶片和数码影片的幅面尺度和比例。

- 普通电影,35mm,画幅为 16mm×22mm,比例为 1∶1.38。
- 普通电影,35mm,画幅为 18.67mm×23.8mm,比例为 1∶2.75。
- 普通电影,35mm,画幅为 11mm×22mm,比例为 1∶2,遮幅宽银幕。
- 普通电影,35mm,画幅为 20.2mm×37.39mm,比例为 1∶1.85。
- 宽银幕,画幅为 23.2453mm×53mm,比例为 1∶2.28。
- VCD 影片,帧画面为 352 像素×240 像素(NTSC)或 352 像素×288 像素(PAL)。
- SVCD 影片,帧画面为 480 像素×480 像素(NTSC)或 480 像素×576 像素(PAL)。
- DVD 影片,帧画面为 720 像素×480 像素(NTSC)或 720 像素×576 像素(PAL)。

7.3.2 灵活的视角

在动画场景的构图过程中,可以更为灵活地选择画面视角。两点透视更为接近人眼的观察效果,透视图中的基本线条分别指向两个灭点,几乎都是斜线。这使得透视图更为活泼,透视感增强。当两点透视图中一个灭点存在于纸面中,另一个灭点在纸面外较远的地方时,透视效果与一点透视比较接近;当透视图的两个灭点都在纸面以外较远时,透视图变形比较小,比较真实;当透视图的两个灭点都在纸面中时,变形比较大,表现效果夸张。

注意:选取绘景角度时应当注意透视图中不要出现意义不明确的线条叠合,使得空间的表达更为清晰。当透视角度选取不当时,很可能出现前景与中景、背景的边缘透视线条叠合或者出现指向灭点的线与其他线条的叠合,这些不当的线条叠合很容易引起观看者对空间理解的失误,事实上也就是动画场景所应表达的信息不够明确。

适当选择画面的视平线,这可以决定被表达的空间主角是谁,决定场景画面中的分割效果。尤其在主观镜头中,视平线表达了动画角色主体与被观察景物的相对位置关系、相对尺度关系。例如,降低视平线使空间看起来更为开畅、明快。场景画面中上部空间的比例相对增大,下部空间比例相对缩小,在画面下部的水平线条密度会比较大,使动画场景中表现的空间呈现出更强的水平延展效果,能够表现更为舒展的视觉特征。

构图视角应当追求画面的表现力、冲击力。例如,可以采用非凡的视角提供全新的视觉影像。不同的视角往往具有不同的侧重点,可以挖掘习见景物的视觉表现力,也展现出动画场景设计师的思维方式和个性特征,应当努力寻找属于自己的全新的视角。

图7-16所示是荷兰艺术大师埃舍尔的一幅版画作品,从地面上车辙留下的水洼中倒映出所有的景物;图7-17所示是《钟楼怪人》中的一幕场景,具有异曲同工之妙,表现的是在巴黎圣母院广场前的狂欢,该画面采用了一个非凡的视角,从地面上的水洼中倒映出巴黎圣母院和小丑的表演;图7-18所示是《花木兰》中的一幕动画场景,花木兰从水洼的倒影中审视自己的女儿身。

图7-16 版画《水洼》(埃舍尔作)

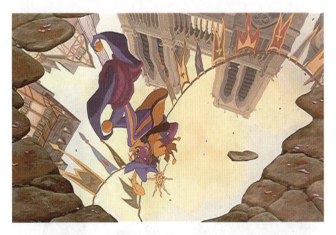

图7-17 选自《钟楼怪人》

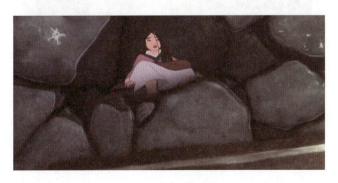

图7-18 选自《花木兰》3

7.3.3 动画场景分层

动画场景空间应当具有比例恰当的前景、中景和背景。图 7-19 所示是 *My way* 中的一幕动画场景。当场景缺少前景时,画面构图往往不够饱满;当场景包含的中景比较单调时,画面会缺乏主体,意义不明;当场景的背景过近或过远时,都会呈现出失真的空间距离感和尺度感。

图 7-19　*My way* 中的动画场景

1. 前景

前景是在画面中位于角色之前,在视觉上离观众最近的景物。前景一般位于画面的四角、四边位置。前景的作用主要体现在以下几个方面。

(1) 丰富画面色调的层次、增强空间感、进深感和透视感,如图 7-20 所示。

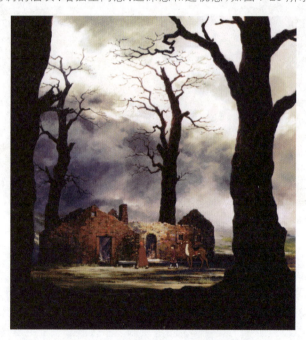

图 7-20　选自《地海战记》场景设计

(2) 圈定主体角色的运动区域,为主体角色入场和出场提供一个缓冲的空间,如图 7-21 所示。

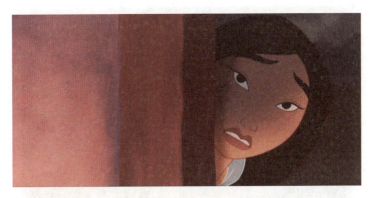

图 7-21　选自《花木兰》4

（3）起到一定的遮蔽作用,为故事的发展提供便利条件,如图 7-22 所示。前景还可以遮挡背景中的某些多余景物,起到删减画面、补救背景不足的作用。

图 7-22　选自《布兰登和凯尔经的秘密》

（4）起到平衡画面的作用。例如,前景中的茅草可以填充空白的天空,平衡中景中的角色,如图 7-23 所示。

图 7-23　选自《高入云颠》

（5）起到景框的限定作用，如作为前景的窗口、门口、洞口、井口、栅栏、桥洞和瞄准镜等，如图 7-24 所示。

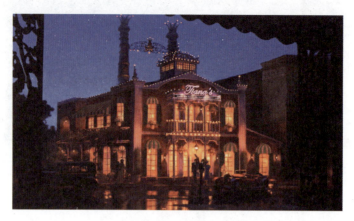

图 7-24　选自《公主与青蛙》

（6）在色彩明暗关系上形成对比。出于构图的需要，为了突出中景的主体，可以将前景处理在阴影里，形成前景暗、中景明、背景淡的明度梯度，如图 7-25 所示。但同时注意避免前景阴影面积过大，造成画面的沉闷感、压抑感，除非有意如此处理。可以在比较暗的前景部位适当添加配景，或在前景边缘做虚化处理，形成与中景之间的过渡。

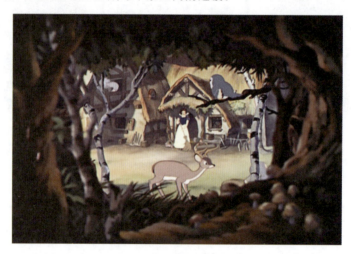

图 7-25　选自《白雪公主》1

达·芬奇曾经说过："你应当把那个暗色的体态配置在淡色的背景上。如果体态是淡色的，那就应该把它配置在暗色的背景上；如果体态是有暗有淡的，那就应该把暗色的部分配置在淡色的背景上，而把淡色的部分配置在暗色的背景上。"

（7）交代故事发生的环境，如图 7-26 所示。

（8）不断运动的前景能造成活跃的气氛，如图 7-27 所示。

（9）小前景还可以作为画面的支点，同时起到对比参照的作用。

前景选择时应注意：一是要与主题有关；二是最好能够增加信息容量。相呼应的或相矛盾的前景都可以，毫无关系的前景只能在画面上增加一些视觉力度，但不能帮助观众引申主题，还可能把人弄糊涂。

图 7-26　刘思哲设计

图 7-27　选自《小鹿班比》概念设计

前景的选取要大胆一些，不一定要完整。过于完整的前景可能会变成主体，干扰原主体的表现。最终让人能够看明白是什么就可以了。剪裁越大胆，越容易出效果。大小、前后、远近的对比越强烈，画面效果越突出，越显得气势不凡。

前景是否要在焦点之内，要根据条件、根据需要而定，没有什么定规。

2．中景

中景是角色戏剧动作的表演空间，也是需要重点表达、注重造型细节的景别，如图 7-28 所示。

3．背景

背景位于角色所在的中景之后，一般在焦点之外，其色彩对比关系最能影响角色表现的鲜明性，起到渲染衬托的作用。

背景应当具有大的色调，形成一定的明度关系就可以了，造型细部可以简化。在二维手绘的场景中比较容易控制远景的复杂程度；在计算机制作的三维动画场景中容易渲染得巨细无遗，使画面比较杂乱，可以运用景深虚化或分层渲染输出，再加上后期的合成处理来解决。

常利用以下手法简化背景。

（1）仰视和俯视的画面可以利用天空、地面简化背景。

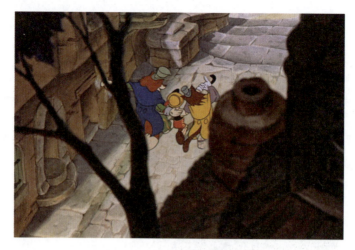

图 7-28　选自《木偶奇遇记》

（2）利用光影来简化背景。
（3）利用景深虚化来简化背景。
（4）运动跟拍虚化背景。
（5）利用雨、雾、雪等气候因素简化背景。

在动画中利用前景、中景和背景之间相对运动速度的不同，可以强化空间距离关系，形成画面的时空韵律，前景运动速度最快，中景次之，远景最慢，如图 7-29 所示。就像在夜晚看月亮总是在跟着我们走，实际是月亮越远，相对运动越慢的原因。

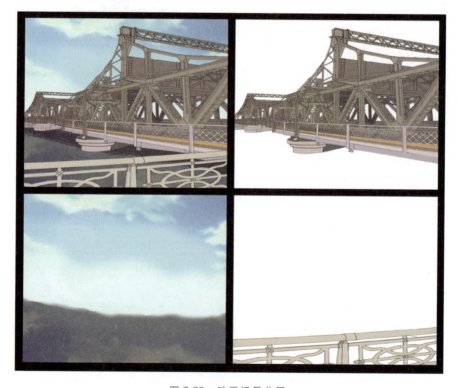

图 7-29　动画场景分层

7.4 静态构图与动态构图

静态构图指在镜头画面有效持续时间内构图结构不变。在以角色为主体的条件下,去构造各种视觉元素,追求单镜头画面的绘画性、完美性、平衡感,正如弗里伯格所说:"用绘画构图原则来拍摄影片。"

动画角色的运动主要在有限的画面空间中进行调度,对整体画面进行精心设计,画面空间处理多呈封闭形态。角色运动会造成构图元素的变化,于是要特别重视动画画面的快速切换调整。

在动态构图中,一组蒙太奇镜头的组合才相当于一幅完整的绘画作品,每一单个镜头画面只等于绘画中的某一局部。正如贝拉·巴拉兹所说:"把完整的场景分割成几个部分,或几个镜头。"在组接的镜头画面中,有承上启下的作用,就要安排内外呼应、上下关照,为此须冲破画面框边的局限,开放性构图。

如图 7-30 所示,右侧分别是《红猪》动画中的五帧画面,左侧则是整个镜头的场景设计,完整的场景画面被分割成了几个部分。

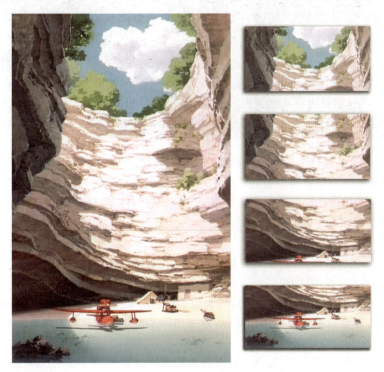

图 7-30　选自《红猪》

蒙太奇镜头画面构图处理必须有组接中的开放性、外延性和承启性,而不能封闭起来追求单个镜头画面的静态完整。

在一个镜头画面中,主体空间安排或空间运动造成画面失去平衡,形成失重感,但不在这个镜头画面中进行调整,而是在下一个镜头画面中通过位置、运动等构成元素的安排进行调整,通过镜头剪接、观众的视觉连续性,求得最终观众视觉感知和心理的均衡。

运动使一切构图因素都具有不稳定性,要依据情节发展和对象空间运动状态,随时变换、控

制、调整画面的构图结构。图 7-31 所示是《白雪公主》中由几个镜头构成的蒙太奇句子,左上为第一个画面,左侧前景的茅草使画面左侧比较重;右上为第二个画面,王后向右侧走去,使画面右侧比较重;左下为第三个画面,王后的运动方向和右侧前景的枯树使右侧比较重;右下为第四个画面,王后登上一个嶙峋的山石,使画面左侧比较重。

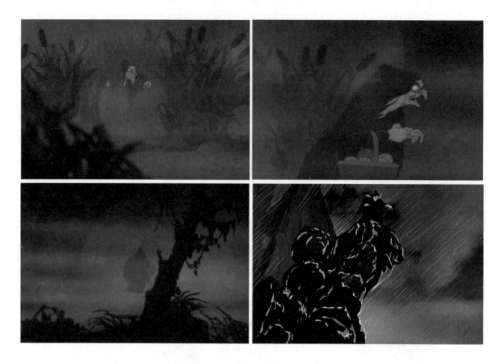

图 7-31　选自《白雪公主》2

运动的最终结果是恢复被破坏的平衡;有时可以在开始处,有意处理为不甚平衡。正如欧内斯特·林格仑所讲:"画面是活动的,这一点实质上就使画面结构的常规无效,运动成为构图中的主要因素,它使其他一切居于次要地位。"

每个镜头画面进行构图处理时,必须考虑全局,考虑它在全片、段落、场面、句子中的地位,它与上下镜头画面的承启、过渡和转换关系。

7.5　景别

动画场景的景别用于控制观众对景物的感知范围和感知程度,并往往体现出谁在看、怎样看、看什么。景别不同,对场景中景物的表现重点、表现方式、表现程度不同,这就产生了对景物不同部分的强化或弱化,体现创作者对景物的分析、判断及审美追求。不同景别还具有不同的表现力和情感特征,例如特写往往具有表现角色内心世界或景物内在本质的作用。

景别在动画场景设计过程中主要有以下作用。

(1) 不同的景别可以决定包括景物的范围和多寡,具有不同的空间展示能力,是场景画面构图的重要取舍手段。

(2) 不同的景别可以决定画面中景物和角色的比例关系,是看清还是看细,以满足视觉感受要求。

(3) 不同的景别可以决定场景空间深度的表现。

(4) 不同的景别可以决定画面中景物之间的主次关系。不同的景别特性是诱导、控制观众注意力,表现戏剧重点的处理手段。

在动画场景构图过程中,常用的景别包括以下几种。

1. 大远景

大远景画面用于表现广阔、辽远和宏观的场景,交代影片的环境氛围。

大远景可以体现整个环境的景观和景貌,由于主体景物相对比较小,所以要通过色彩、动势、造型、焦点和线条透视汇聚等手法,与画面中的其他景物相互区别。利用大远景可以表达气氛,如情绪、意境、规模、地理位置和运动轨迹等,还可以用于表现场景的距离感。如图 7-32 所示,以大远景的方式展现匈奴军队的众多。

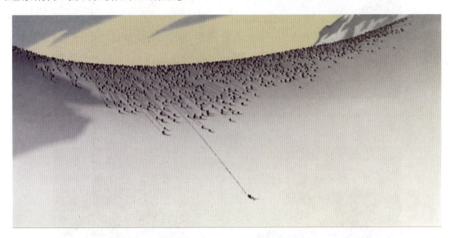

图 7-32 选自《花木兰》5

2. 远景

远景(大全景)用于拍摄全身的角色以及角色周围广大的空间、群众场面,可以通过画面来说明角色主体所在的场景、环境全貌、地形地貌和空间关系;可以表现场面规模、范围以及主要角色的动势、意境、气氛和距离等。远景表现出来的景观、景次和气氛等,都可能产生表意和象征的效果,可以用于抒情、展现志向和抒发情怀。

处理远景应注意造势,注意提炼大的线条轮廓、形状和色调,以形成动画场景的骨架。

在拍摄远景画面时,镜头片段要有足够的时间长度,避免过于短暂、局促。图 7-33 所示是《小鹿班比》中的动画场景概念设计。

3. 全景

全景画面用于表现一个完整的角色或一定范围的景物,如一间房子、一棵树等,如图 7-34 所示。全景画面中有明确的视觉中心和结构主体,常用于拍摄角色完整的动作。

全景画面常用于表现角色的形体;重点表现角色的行为、空间位置,以及其与周围角色、环境的空间关系,常被作为一个动画段落的开始,起到一场戏的定位作用。依据全景确定总体光线效果,确定景物和角色之间的轴线关系,确定动画段落的画面影调、色调和情感基调。

全景带有表意与叙事两方面的作用,能够表现"势"、表现意境、创造气氛。

在全景画面中应当注意色阶的选择、光线的处理以及空气透视的运用,还必须利用各种造型和构图方法,使主体角色成为观众注意的中心,还要特别注意确保主体景物的完整,在主体周围保留适当的缓释空间。

图 7-33　选自《小鹿班比》

图 7-34　选自《飞屋环游记》概念设计 2

4. 中景

中景画面用于刻画角色膝部以上的活动及周围场景,如图 7-35 所示。

这种镜头可以突出角色上半身的动作和表情,动画场景居次要地位(除了交代具体场景道具的细节镜头),整个画面带有叙事性质,多表现两个角色以上的群体,着重展示角色间的关系和情感交流,特别适于表现对话的场景。

5. 近景

近景画面适宜于拍摄角色胸部以上的镜头,这是想要强调角色的表情和展现心理活动的细微动作,也是最有效果的景别,如图 7-36 所示。

近景特别适合于表现角色的表情、手势,表现重要的对话、独白以及无声的冥想、激烈的内心活动。由于近景非常适合于表现角色的面孔,故又常被称为肖像景别。

6. 特写

特写景别适宜于刻画角色肩部以上的完整面部,或者使所要表现的景物充满整个画面,如

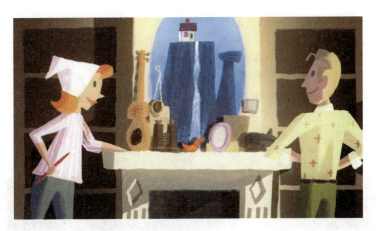

图 7-35　选自《飞屋环游记》概念设计 3

图 7-36　选自《飞屋环游记》概念设计 4

图 7-37 和图 7-38 所示。特写景别消除了观察和感知隐蔽的细小事物时的障碍,可以表现那些难于接近或难于观察的景物,尺度的异化挖掘景物在正常审视景别下绝对没有的内在含义,并揭示景物的造型本质,引起对一般景物的特别注意。

图 7-37　选自《飞屋环游记》概念设计 5

图7-38　选自《魔女宅急便》动画场景设计

巴拉兹在其《电影美学》一书中写道:"优秀的特写都是富有抒情味的,它们作用于我们的心灵,而不是我们的眼睛。"

特写景别具有渗透力,往往不表现景物的物质性表层,而是用于表现哲理性的意蕴,具有比喻、象征意义,需要观众去领悟。与远景注重"量"的感觉相比,特写更注重对"质"的表现,具有强烈的表"情"作用,使一般景物具有生命和含义。

特写景别是脱离空间而独立存在的,可以不受动画空间顺序的约束,还可以单独安排时间。由于特写景别比较小,不具有明显的环境特点,所以往往被用来校正上下画面的跳轴或者起到转场作用,承上启下。

除非表现道具或建筑的一些细节之外,特写场景基本可以是一些线条和色块。

由于镜头画面的长度取决于内容容量及思想内容,以及需要交代的精确程度,所以在全景、远景和特写的场景画面中,由于要看清主要的角色和景物,所花费的镜头长度就比中景长。近景、特写在蒙太奇衔接中所产生的节奏感,比远景、全景强烈。

景别的存在、变化、排列可以产生节奏,景别由大至小,节奏越来越快;景别由小至大,节奏越来越慢。景别节奏形成动画的叙事方式、表意方式和画面风格。

7.6　镜头动作

镜头动作可以表达镜头的内容及含意,经由画面的变化就可以看出拍摄者所要传达的镜头语言。普多夫金曾说:"一直到现在还只是像一个静止不动的观众似的摄影机,好像终于有了生命。它获得了自由活动的能力,并且把一个静止的观众变成一个活动的观察者。"

在动画场景构图过程中经常涉及的镜头动作包括推、拉、摇、移、跟、甩、升、降和鸟瞰等,如图7-39所示。

推、拉、摇、移、甩、跟、升、降等镜头动作都有各自的用途,在镜头运动过程中透视关系不断变化(散点透视),方位、角度、景别、光影等也可随之改变。图7-40所示是动画片《康拉德的水手》中一个复杂的组合运动镜头设计;图7-41所示是动画片《康拉德的水手》中一个"跟"运动镜头设计。画面结构关系的调整,运动拍摄的速度、节奏将为两个因素所决定:对象运动形态要求的表现形式;运动表现形式赋予对象的特殊含义。

由于镜头和角色可能同时运动,就会产生运动之间的同向、异向和相聚三种相对关系。

图 7-39　选自《千与千寻》中的两个摇镜头设计

（1）同向：镜头和角色的运动朝向一致，角色在画面中的空间位置、景别都不改变，变化的只是动画场景。

（2）异向：镜头和角色的运动朝向相反，在画面中角色的景别越来越小。

（3）相聚：镜头和角色相向运动，着重强调聚拢时的时空关系和运动力度，画面的构图安排不在运动过程中，而是在起幅、落幅时的画面安排和构图结构的处理上。

镜头动作可以赋予角色或景物运动状态以深刻的含义，并赋予角色运动以特殊的节奏和韵律。

变焦拍摄方式分为两种类型：一种是将被拍摄主体拉近逐渐放大，即所谓"推"；另一种就是将已放大的被拍摄主体逐渐缩小，即所谓"拉"。用这两种方式来进行素材拍摄，就称为变焦拍摄。利用变焦拍摄可以产生表现对象及表现重点的改变，还可以改变物距、变化景别及其与背景的映衬关系。

在变焦拍摄的过程中要注意以下几个方面。

（1）变焦拍摄首先要有目的性。

在变焦拍摄的过程中必须注意画面要表达的目的，如想让观众注意到重点、细节或凸显及强调主题的时候，用"推"的方式来进行拍摄；当想说明被拍摄主体周围的环境情况、说明局部与整体的关系或打算切换画面的时候，就可以采用"拉"的方式来进行拍摄。

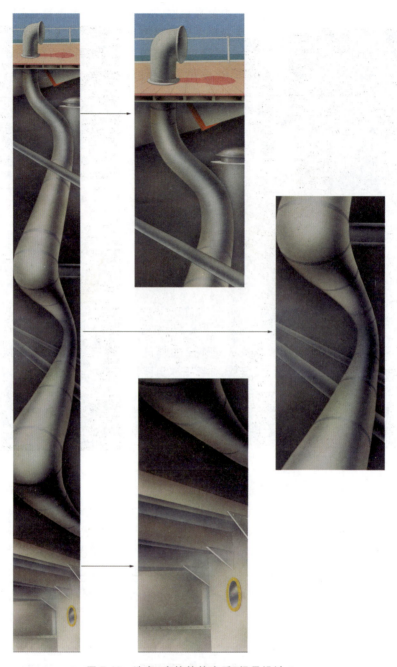

图 7-40　选自《康拉德的水手》场景设计 1

图 7-41　选自《康拉德的水手》场景设计 2

(2) 不同的变焦速度可以获得不同的转切效果。

对于想立刻引起人们注目的镜头可以用快速变焦来放大;先让人们了解周围的环境之后,再从环境中捕捉被拍摄的主体,这样可以用慢速来进行变焦。

(3) 镜头的变化要模仿人眼运动观看的规律。

因为人眼不会像镜头一样推来拉去,所以变焦有时会造成异常的视觉感受。极快速和极缓慢的变焦过程相对于中速变焦更适合人的视觉习惯,在镜头变焦距的同时移动动画场景可使其产生的机位动作掩饰变焦距的动作。

如图7-42所示,这是《变身国王》中的一个"摇"的镜头动作;如图7-43所示,当镜头摇到画面底部后,又接了一个"拉"的镜头动作,变身后的国王成为画面中的重点表现对象。

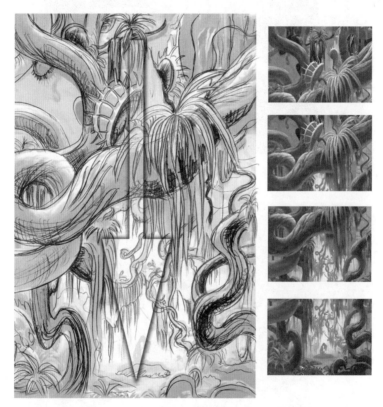

图7-42 选自《变身国王》1

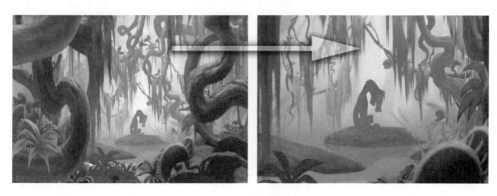

图7-43 选自《变身国王》2

另外，学习镜头动作的最佳方式就是观摩影片，学习他人作品中的一些成熟手法，正如摄影师约翰·阿朗索所说："我临摹了许多经典老片，模仿其中的镜头等等。"

习题 7

1. 动画场景设计过程中的基本构图要求主要体现在哪几个方面？
2. 在动画场景设计过程中经常要使用到的构图规律包含哪几个方面？
3. 在动画场景设计过程中，哪些视觉关系影响对形象"量"与"势"的判定？
4. 动画作为一种独特的视听艺术形式，其动画场景构图特点主要体现在哪几个方面？
5. 动画场景分层中的前景主要起哪些作用？
6. 什么是静态构图与动态构图？
7. 在动画场景构图过程中，常常使用哪些景别？每个景别适合表达哪些戏剧效果？
8. 在动画场景构图过程中经常涉及哪些镜头动作？镜头动作的视觉特性如何影响动画场景的构图设计？

第8章 动画场景制作

本章首先从场景设计清单、方位结构图、综合设计图、色彩基调图和灯光设计图等几个方面详细介绍动画场景制作的规范性文件；接着介绍二维动画场景、定格动画场景和三维动画场景的不同制作工艺和流程。

8.1 设计规范

动画是一项需要多人协作的系统工程，涉及设计与制作人员的沟通、设计与制作环节的整合、文件管理、任务分配、进度安排等大量烦琐的管理工作，所以良好的设计规范是保证动画设计与制作顺利进行、保证动画品质的关键。

8.1.1 场景设计清单

场景设计清单是动画场景设计师在仔细阅读剧本的基础上，对将要完成的场景设计任务所制定的内容总表。在编制清单之前，首先要对蒙太奇场面进行整体的规划设计。图8-1所示是天津工业大学动画专业出品的动画片《兔子窝》的一个总场面的规划设计，这是小兔仔仔一家的兔子窝。

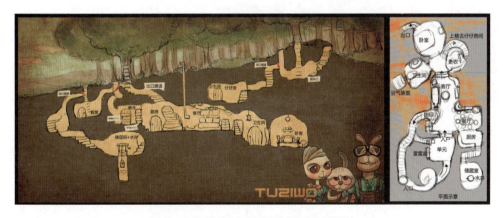

图 8-1 动画片《兔子窝》的场面规划设计

然后再依据场面规划，分别设计每个结构单元的总体视觉表象，多采用全景景别下的成角透视、俯视或鸟瞰角度场景设计图。然后再分别编制每个结构单元的道具设计清单，进行场景道具细节的设计，如图8-2和表8-1所示。

图 8-2 仔仔家客厅整体布局图

表 8-1 场景设计清单 1——仔仔家客厅

仔仔家客厅 Zk		设计	赵鑫	审核	郭文	刘配图	李铁	郭文
2011.8.17		设计	赵鑫	建模人	郭文	面数	李铁	审定时间
		设计说明		文件夹			工期	
道具	外轮廓尺寸							
胡萝卜挂饰	总长（含小叶子头）24cm,最大直径 7cm	这是仔仔的爷爷,也就是乌拉的爸爸——乌拉年轻时候参加吃大赛荣获的一个巨型萝卜标本。这个东西在仔仔的兔子家庭有图腾的味道。注：安装的时候,这个萝卜的最粗头嵌入墙面约 2cm,由两组铁片和十字螺丝固定,两组铁片中间的萝卜部分可以沿着本身的形状做些上提式的暗门,类似飞机座位上的行李架		ZkO1		1400 左右	4h	

续表

道具	外轮廓尺寸	设计说明	文件夹	建模人	面数	工期	审定时间
挂钟	表外壳 5.5cm×5.5cm	建议参考卡西欧系列的金属壳，运动款防水手表，本身造型比较厚重，适合作为兔子的挂钟。牢记该表是普规的玻璃可以适当破损。这个表有夜明装置，常规的卡西欧运动款的手表有四个调节按钮，我们的这个可以坏若干，有弹簧弹出的意思	Zk02		800左右	4h	
手机电视	14cm×7.5cm 厚度适中	旧的带有电视功能的手机，按键有磨损，机身有划痕，碰伤、掉漆现象。在规划尺度中，屏幕尽可能大，按键适度缩小。因为此时兔子主要使用的还是观看功能，按键能证明曾经是人类使用的手机就可以了。这个手机是旧来的是旧的	Zk03		1500左右	6h	
收藏柜	40cm×30cm×9.4cm	博古架，乌拉比较喜欢收藏奇石。收藏柜直接通顶，且那个位置的洞顶相对较低；柜子由一道道原木趟板构成，常规的五金件最好变成比较粗犷的榫卯结构，结合高度为2cm，钉帽直径为0.3cm的小铁钉；收藏柜最下面的柜门变成2组对开门（原图是一组），对开门高度为1.3cm	Zk04		1000左右	4h	
奇石	最大的不要超过长宽各8.5cm	他在水池边捡到的一些好看纹理的鹅卵石，有好看各种原生态的小木架，石头可以放置在上面	Zk05		400左右	3h	
吊灯	一个标准的手电筒灯泡，高3.2cm，直径1.7cm，整体吊灯平面长宽均为10cm	手电筒的小灯泡，可以把这个用作兔子家里的照明，做个三头的小串联就是个吊灯	Zk06		400左右	3h	
茶杯茶几	高8cm，直径8cm，外形参考咖啡杯	人类的咖啡杯，上面放一个稍大的圆形小板子，再铺一块苏格兰花格布，然后把杯子把像个尾巴一样露着，大杯子上放小杯子，有一种情趣。上面可以放些类似河姆渡文化的传统花样，当时乌拉捡它的时候，也是因为喜欢这个	Zk07		400左右	3h	
根雕小桌	高度为6cm左右，直径为4.5cm	乌拉捡来了很多稀奇古怪的树根，有的可以架腿用	Zk08		500左右	3h	

续表

道具	外轮廓尺寸	设计说明	文件夹	建模人	面数	工期	审定时间
酒瓶沙发	瓶子总高30cm,其中瓶子肚保持在21cm高,瓶肚直径为9cm	葡萄酒瓶,高度与兔子同高30cm,直径9cm,安置时酒瓶如图8-2所示侧放。为了防止酒瓶滚动,下沉埋地部分约2cm,保持地面上部为7cm。为了防止瓶子头和石头塞住,瓶身前后用木头和石头塞住,原理类似上坡停车后,用砖头放在后轮的后面。酒瓶上面铺些木垫子,垫子厚度为1cm,一侧的瓶子口和瓶塞儿上可以搭一些遥控器和报纸的小布兜。顺瓶塞儿穿孔进去,有一个铁丝连接的小灯泡,放置在瓶身里面。灯可开,效果可想而知	ZK09		1800左右	8h	
草编小筐	高10cm,直径9cm	沙发旁有一个小筐,放乌拉的一些零食,建议草编有两个可以上提的装置,可以是带子,也可以是草编,这样拿起来比较方便	ZK010		800左右	4h	
小胡萝卜+草叶	小胡萝卜含上面的小绿叶总高约18cm,最大直径3cm;草叶的宽度最大截面为1.5cm,长度参考效果图比例	沙发旁有一小筐,里面有萝卜和青草。乌拉坐沙发看电视或是看报纸的时候,总是坐在靠近小筐的位置,似乎是他们的专属位置,他又可以吃零食了,哈,长长小肚腩了	ZK011		400左右	3h	
电池组	高5.5cm,直径1.5cm	兔子捡来了很多废旧电池——人类5号的小电池,虽然是废弃的,但是足够兔子们用来点亮小灯泡了。小学上实验课有一个简单的串联实验,就是用电池和铁丝还有手电筒的小灯泡,做个三头的小串联就是个小吊灯,完全可以把这个用作家里的照明。建模需参考实际的小学实验课的小装置,比例也挺合适,开关之类实际作并出现别开关部分。搞串并联引进了一些试管萝卜	ZK012		300左右	3h	
潜望镜	竖向总长约20cm,基本上乌拉站着就可以观望	乌拉按照潜望镜的一些原理研究了一个光线传播器,将自然界的光线引进了自己的工作室,还搞了一些试管萝卜	ZK013		500左右	3h	
手机音箱	8cm×8cm×8cm	笔记本电脑用的那种外置的小音箱,可以连在客厅里的手机电视上,做高级音箱	ZK014		400左右	3h	

仔仔家总场面的场景设计清单如图8-3所示。

图8-3 动画片《兔子窝》的总场面的场景设计清单

在道具设计过程中要注意与角色和摄像机动作的配合,角色要在动画场景内完成一些重要动作,这些动作需要以场景环境作为支撑;或者是摄像机动作,例如摇的镜头动作就需要加长的动画场景设计。

场景设计清单要由导演、分镜设计师、制片人共同审核并提出修改意见,最后形成文件,用于指导动画场景的整个设计与制作流程,同时也是核定工作量、分派任务、安排时间进度、审核验收和文件归档的依据。

8.1.2 方位结构图

方位结构图包括环境方位结构图和室内方位结构图两种类型,主要有以下作用。
(1)明确建筑与环境之间的空间关系。
(2)明确建筑外部和内部的构造、尺度。
(3)明确室内空间中家具、器物的摆放位置。
(4)明确角色大致的活动范围和几个主要活动区域,以及角色动作支点、行为路线和方向。
(5)有利于确定摄像机的方位角度,以及摄像机移动拍摄的路线;用于导演的分镜分析、场面调度设计、场景之间衔接关系的设计;还可以让动画协作者之间直观、明确地领会设计师意图和构思,起到项目协调的作用。

方位结构图的以上作用,有利于导演、场景设计师头脑中动画空间思维的形成,并可以保证不同镜头中场景结构关系的一致性。对于二维动画效果图,方位结构图往往就是实际动画的背景;在三维动画场景的制作过程中,方位结构图还是指导建模的技术图纸。

图8-4所示是《恶童》中整个环境的规划设计,这个叫作宝町的地方,位于一个城市的河中岛屿上。

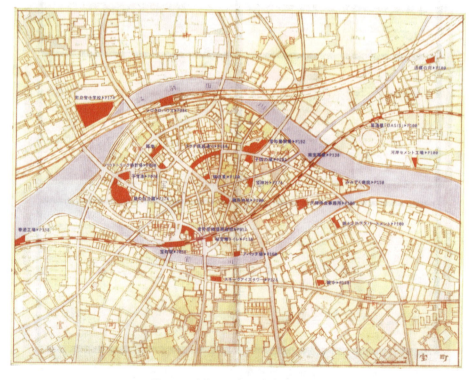

图8-4 选自《恶童》场景规划设计

图 8-5 所示是《公主与青蛙》中公爵咖啡馆的方位结构图和依据方位结构设计的故事板镜头画面；图 8-6 所示是依据方位结构进行的场景概念设计。

图 8-5 《公主与青蛙》中的场景方位结构设计

图 8-6 《公主与青蛙》场景概念设计

图 8-7 所示是选自《地海战记》中的场景方位结构设计；图 8-8 所示是选自《哈尔的移动城堡》中的场景方位结构设计。

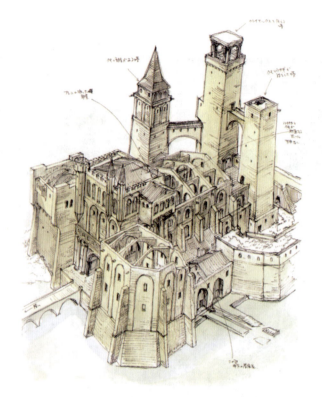

图 8-7　选自《地海战记》场景方位结构设计

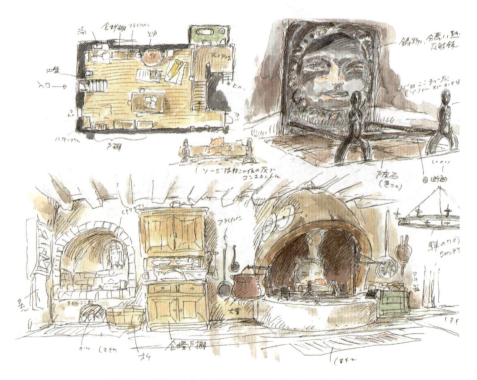

图 8-8　选自《哈尔的移动城堡》场景方位结构设计

借助方位结构图可以详细说明建筑的地理环境、造型、大小、结构、家具和器物等，动画场景设计师要具备制图和读图能力，不会读图，就无法理解别人的设计意图；不会制图，就无法表达自己的设计构思。图8-9和图8-10所示是动画电影《龙猫》中的场景规划设计。

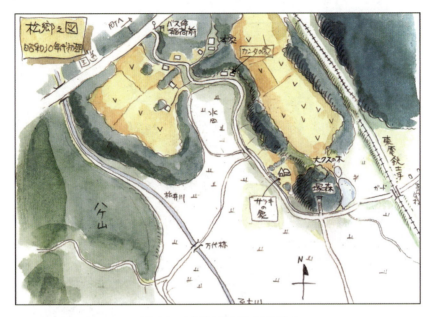

图8-9　《龙猫》场景规划设计1

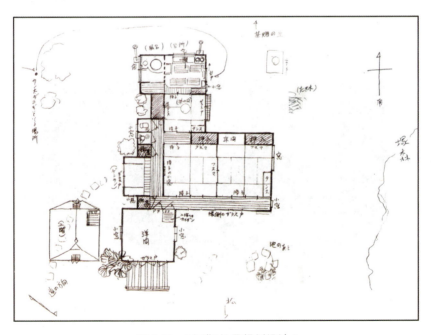

图8-10　《龙猫》场景规划设计2

8.1.3　综合设计图

综合设计图是以透视方式创建的一整套动画场景设计图，可以直接用于指导后期动画场景

的制作环节,其中可以包含以下类型。

(1) 环境规划设计图:常以俯视或鸟瞰的角度,创建整个场景环境的透视图,交代动画场景的空间尺度、建筑在环境中的位置、建筑之间的关系和自然地理环境,如图8-11和图8-12所示。

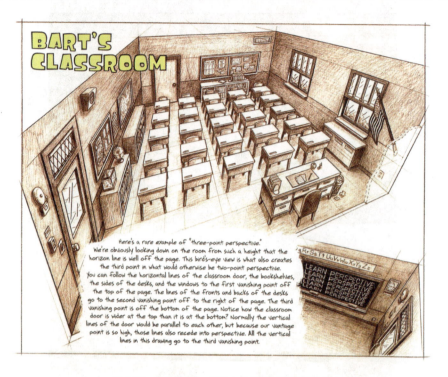

图 8-11 《辛普森一家》中的环境规划设计图

图 8-12 《公主与青蛙》中的环境规划设计图

(2) 建筑设计图:主要展现建筑的尺度、建筑的造型、建筑的结构和建筑的外立面装饰,如图8-13所示。

(3) 室内设计图:主要展现建筑内部的空间尺度、室内结构、室内空间划分、室内的装饰和室内的家具布置,如图8-14和图8-15所示。

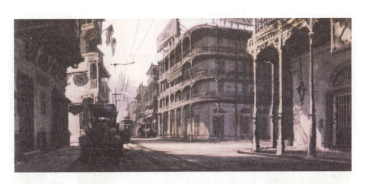

图 8-13 《公主与青蛙》中的建筑设计图

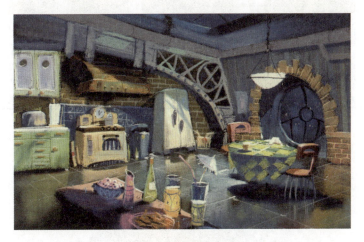

图 8-14 《怪物电力公司》中的室内设计图

图 8-15 《机器人历险记》中的室内设计图

(4) 器物设计图：主要展现动画场景中与剧情、角色动作直接相关的重要器物、家具，显示其尺寸、造型、结构和功能等，如图 8-16 所示。

图 8-16 《辛普森一家》中的器物设计图

（5）交通工具设计图：主要展现动画场景中与剧情、角色动作直接相关的汽车、飞机、舰船、马车和太空飞船等，显示其尺寸、造型、结构和功能等，如图 8-17 所示。

图 8-17 《龙猫》中的交通工具设计图

在不同类型的综合设计图中可以包含透视效果、三视图、细节详解图、附件及机构图和设计说明等,要依据剧情的实际需要进行设计。

注意:三视图原理即采用正投影法绘制投影图以完整表达物体的结构形状。首先在空间中建立三个互相垂直的投影平面,即正视图、左视图和顶视图,然后将对象分别向这三个平面进行正投影,从而获得对象外轮廓的特征结构曲线。

8.1.4 色彩基调图

色彩基调图用于指定在动画不同情境下场景色彩的基调,有利于保持同一情境下色彩基调的统一,也有利于多位设计师协同完成同一任务,经常使用的色彩基调图包括以下几种。

(1) 时间色彩基调:指定在不同年代、不同时期、不同季节和不同时间的场景色彩基调。
(2) 气氛色彩基调:指定在危险、安全、喜庆和阴霾等不同气氛下的场景色彩基调。
(3) 事件色彩基调:指定在故事进行过程中,不同事件下的场景色彩基调。
(4) 地点色彩基调:指定在故事进行过程中,不同地点中的场景色彩基调。

图 8-18 所示是《海底总动员》的色彩基调图,实际上在其中包含有两种色彩基调:气氛色彩基调,safety(安全的)、dangerous(危险的);地点色彩基调,coral home(珊瑚礁的家园)、graveyard(墓地)、abyss(深渊)、jellyfish forest(水母森林)、underneath dock(码头下)。这两种色彩基调之间有对应关系,如珊瑚礁的家园是安全的、深渊是危险的等。它们对应的色彩基调分别是 turquoise(青绿色)、aqua marine(浅蓝色)、blue－violet(蓝紫色)、deepblue(深蓝色)、magenta(紫红色)、yellow green(黄绿色)。图 8-19 所示是《怪物电力公司》的场景色彩基调设计图。

图 8-18 色彩基调图

8.1.5 灯光设计图

灯光设计图标明动画场景中的光源方位、属性和投射方式等,如图 8-20 和图 8-21 所示。

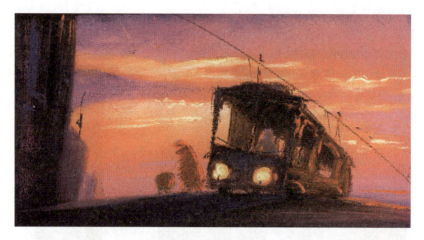

图 8-19 《怪物电力公司》的色彩基调图

图 8-20 《怪物电力公司》中的灯光设计图 1

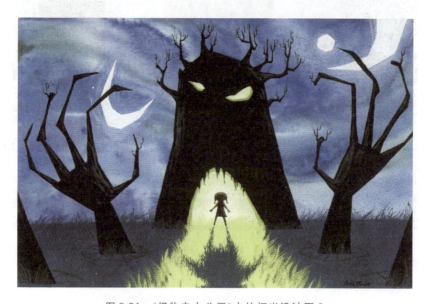

图 8-21 《怪物电力公司》中的灯光设计图 2

8.2 二维动画场景

二维动画场景的制作其实就是景物绘画的过程。图 8-22 所示是《埃及王子》的场景设计工作室一角,场景设计师正在工作室绘制场景;图 8-23 所示是《埃及王子》中的一幕动画场景设计。

图 8-22　工作室一角

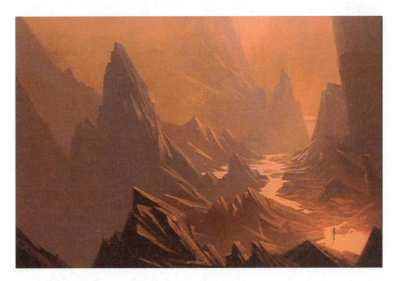

图 8-23　选自《埃及王子》

常用工具包括以下几种。

笔:铅笔、钢笔、针管笔、马克笔、毛笔、水彩笔、油画笔、鸭嘴笔、排笔、喷笔。

纸:绘图纸、水彩纸、水粉纸、宣纸、卡纸、特殊底纹纸等。

颜料:墨汁、水彩颜料、水粉颜料、丙烯颜料、透明水色、色粉画棒。

其他:图板、水溶胶带、界尺、美工刀、橡皮、剪刀、水桶等。

界尺为画直线使用,如图 8-24 所示。还有一种工具,就是在一根金属棒上的一个橡胶圆球,它也可以用作画直线的工具。

使用一些计算机中的图形图像软件正成为制作动画场景图的主流方式,尤其是借助数位板或数位屏,一旦能熟练使用,其绘制过程与传统绘画方法无异。另外,即使采用传统的绘画方式,也可以将完成的作品扫描进计算机后,利用图像编辑软件进行修饰润色、后期效果和分层处理等。

常用的图形图像软件包括 CorelDRAW、Illustrator、Freehand、Photoshop 和 Painter 等。

图 8-24　界尺使用方法

图 8-25 所示是设计师朱峰利用计算机绘制场景的一系列操作步骤,使用图像编辑软件和数位板绘制的场景结构。首先确定透视灭点的位置,再快速扫出几条透视参照线,依据透视参照线和尺度比例关系绘制出场景的结构框架。

图 8-25　绘制场景结构

如图 8-26 所示,创建一个新的图层,再依据设计构思创建详细的透视线稿,注意比例尺度、造型细节和结构关系。

图 8-26　线稿完成图

如图 8-27 所示,调出一些真实拍摄的素材图片,创建一个新的图层,利用特殊的复制工具,将素材图片中的一些材质肌理或枝叶花草等复制到新建的图层中。

图 8-27 复制材质与素材

如图 8-28 所示,在复制过程中要把握好比例尺度和光影色彩之间的协调关系,如果不理想可以直接对明度、对比度或色彩平衡进行调整。

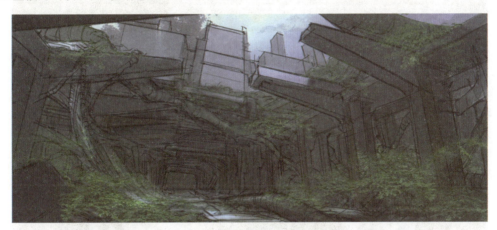

图 8-28 调整色彩基调

如图 8-29 所示,为场景添加一些造型细部,再对其中的一些细节和色彩进行调整。

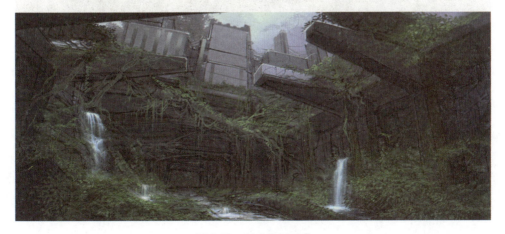

图 8-29 创建造型细节

如图 8-30 所示，利用图像编辑软件中的特效功能调整场景图的光影效果。

图 8-30　调整光影效果

遮罩绘画技术（Matte Painting）就是利用真实的图像素材经过艺术家用图像编辑软件进行处理，形成极具真实感的场景设计。这种方式的制作成本远低于实景拍摄或使用 3D 技术制作的成本。早期的科幻影片需要绘制大量的背景，试图得到比较真实的视觉感受，但受各种条件限制，看起来还是很假。随着计算机硬件及软件技术的成熟，使用遮罩绘画技术往往可以创造出足以乱真的场景设计。由彼得·杰克逊（Peter Jackson）导演的电影《魔戒三部曲》（The Lord of the Rings）中就大量运用了遮罩绘画技术创建想象中的中土世界里的场景。

图 8-31 所示在角色头部背景处安放蓝幕，这样做的目的是为了在后期合成时方便抠像技术的使用。图 8-32 所示是遮罩绘画技术方式绘制的场景。图 8-33 所示是将两幅画面合成的结果。使用实拍的前景，将远景替换为绘画的场景，再经过校色等处理，一个普通的土堆瞬间变成魔幻世界。

图 8-31　实拍的影像

遮罩绘画技术与我们通常接触的传统绘画不尽相同，这一方式主要使用一些现实拍摄的素材通过各种数字绘画方式将它们加工组合成一幅画面，所以素材的搜集、选择是很重要的一项工作。例如要绘制一条熔岩河，熔岩在山谷间流动，空中飞舞着粒子和烟雾，熔岩中不时爆一下……

图 8-32　绘制的场景

图 8-33　将实拍与绘制的场景合成后的画面

首先绘制出基本的草图,对场景中的物体、构图形式、透视和色彩等有一个大体的安排,这个过程如图 8-34 所示。因为以后会使用素材叠加到上面,所以不用画得很细,只要把大概关系画出就可以了,这就相当于是起稿的过程。

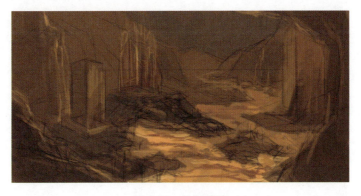

图 8-34　绘制草稿

绘制完成草稿后,通过网络或者素材光盘搜集相应的素材,然后把经过简单加工过的素材按照草图摆放到相应的位置上。如图 8-35 所示,可以看到箭头所示位置有着明显的接缝。每块素材的色相、明度和饱和度都需要规划调整。

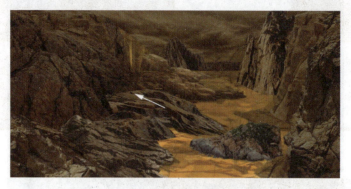

图 8-35　将素材导入图中

对素材进行处理,之前所示的接缝被有效消除了,远山被缩小,且颜色、模糊、对比度也进行了处理,其他一些素材也进行了相应的调整。这里处理时较多地使用了图层叠加模式,因为这种处理模式不同于直接绘画,可以有效减少制作时间,提高工作效率。而且这种处理方式,可以将原图像的细节很好地保存来。

图 8-36 所示是没有处理的图像,现在希望能更好地表现熔岩的光效,想把顶部压暗一些,所以创建了如图 8-37 所示的图像,熔岩部分是亮色,其他部分是一定明度的灰色,然后将这张图以正片叠底的方式放在图 8-36 上,得到叠加后的效果如图 8-38 所示。可以看出光感提高了。

图 8-36　熔岩光效未处理

图 8-37　用于图层叠加的图

图 8-38 叠加后的效果

再对图像进行一些调整,加入一些远景模糊的效果,模拟熔岩所产生的烟雾,如图 8-39 所示。现在熔岩不够亮,还没有燃烧的感觉。

图 8-39 加入远景模糊

准备一张图像,将现有图像复制后,再调整为黑白模式并进行处理,如图 8-40 所示。在这张图像上,只有亮的部分被保留,其他部分被黑色所覆盖,然后将处理完的图像叠加到绘制的场景中,并选择颜色减淡的方式。

图 8-40 用于调整熔岩颜色的图

完成后的效果如图 8-41 所示。熔岩表面冷却后形成黑色的壳，但内部的炽热岩浆，却不断冲破这层壳，在破裂处形成耀眼的效果，左角的烟雾也被熔岩所照亮。

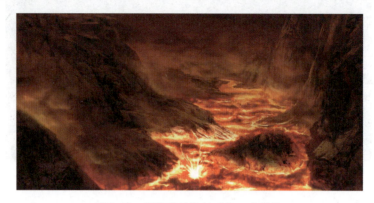

图 8-41　调整素材使其成为一个整体

添加烟雾及空中飞舞的粒子，绘画熔岩的光感及石头与熔岩接触位置，处理近景与远景的关系。完善画面中的细节部分，最终效果如图 8-42 所示。在粒子处理上也不能草率，离视角近的，运行速度快，尺寸大，形成一些运动模糊；离视角远的，尺寸小，运行慢，并受到烟雾的影响，明度会下降。

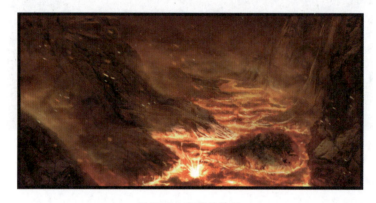

图 8-42　完成的效果

因为遮罩绘画技术主要是服务于写实场景绘制，所以，在制作时一定要多观察思考现实场景，力求真实。图 8-43 和图 8-44 所示是陶磊用遮罩绘画技术方式创作的一个港口。通过调节色彩、饱和度、景深等方式，将图 8-43 中不协调的各个元素整合为一个统一的场景。

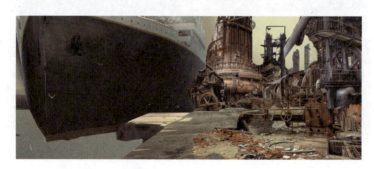

图 8-43　图像素材的拼接

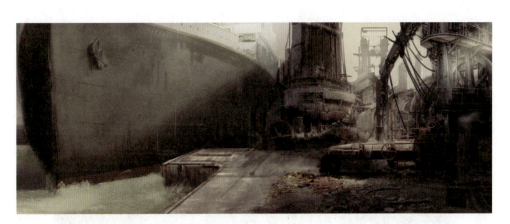

图 8-44　陶磊作

图 8-45 所示是由王阳同学创作的场景设计，素材取自他所在的校园——天津工业大学的游泳馆及羽毛球馆。如图 8-46 所示，这两个馆被重新塑造为一种灾难片的场景氛围——失事的飞机，破旧的场馆外框架，布满尘埃的天空，阴冷的色调……

图 8-45　王阳作

图 8-46　天津工业大学游泳馆

图 8-47 所示是宋星颐同学使用遮罩绘画技术创作的一处隐秘的山中加工厂，利用前景的低明度色块将观众的视线吸引到明亮的区域，这也是场景设计中常用的手段，可以令空间产生层次感。

图 8-47　宋星颐作

在二维动画场景制作的过程中，关键是对动画场景进行分层处理，一般情况下分为前景、中景、背景三个层。场景分层要依据动画设计稿，如图 8-48 所示。有些比较卡通化的动画片背景相对比较简单，通常只有一个背景层；另外一些比较写实化的动画片场景要分 6～8 层。

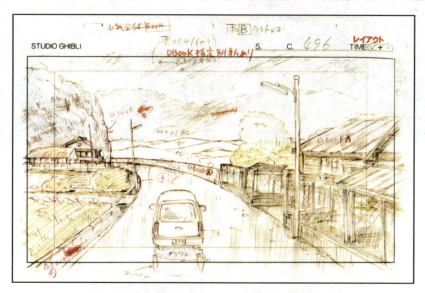

图 8-48　选自《悬崖上的金鱼公主》动画设计稿

图 8-49 所示是《千与千寻》中的一幕动画场景，在背景层中包含大团的积雨云和色彩渐变的水面，还包含四个浮云层（包含透明通道），一个小岛、房子和树的图层（包含透明通道），一个水中倒影层（包含透明通道），一个带有透明通道的色彩调整层和一个包含灰度透明通道的动态水波视频层。最后合成的动画场景呈现如下效果：水中虚化的倒影，水面波影流动，天空浮云和背景云团之间具有不同的移动速度呈现出空间感，形成了空灵静谧的场景效果。

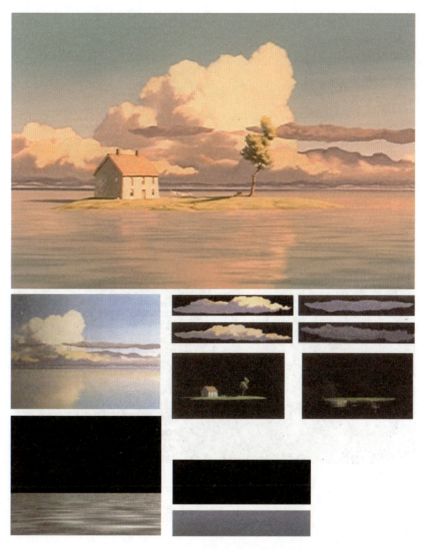

图 8-49 《千与千寻》的场景设计

8.3 定格动画场景

定格动画场景是立体的实物，如图 8-50 所示。制作这样的场景需要材料、工艺方面的知识，观众可以实际感受到场景的造型、结构、色彩、肌理、质感和光影效果等视觉特征。

定格动画场景依据制作工艺包含木制场景、石膏场景、泥场景、纸场景、塑料场景、塑性水泥场景和综合材料场景。在场景的制作过程中，一定要注意技术手段只有起了质的变化，具有表意的可能性，并完成传情的要求，才能成为艺术手段。

常用的手工工具包括锤子、木槌、改锥、手锯、线锯、刨刀、木锉、凿子、手摇曲柄钻、直尺、卷尺、直角尺、美工刀、剪刀、钳子、钉子、胶带和油漆刷。

常用的电工工具包括电锯、车床、电钻、打磨机、曲线锯、电热切割器、喷枪和气泵。

常用的材料包括木料、胶合板、三层板、布、铁丝、铜板、纤维板、有机玻璃、黏合剂、泡沫塑料、黏土、石膏、塑性水泥、纸板、油漆、纸浆、钉子、胶水。

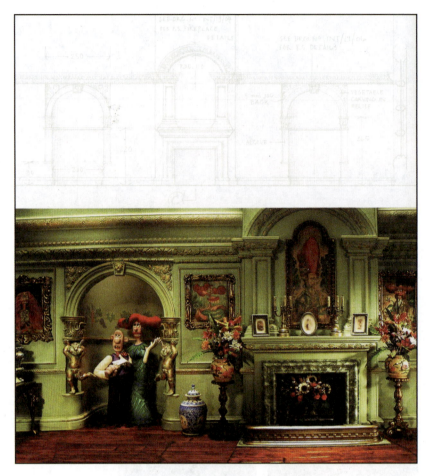

图 8-50 《人兔的诅咒》中的定格动画场景

波兰·萨度斯基曾经说过:"任何适合于演出意图和激发观众想象的材料都是好的。"每一种材料都具有其不可代替的表现力。材料是有表情的,这种表情是设计师们赋予它的,又通过它传达给观众。

任何材料通过它本身特殊的表面属性,以及不同材质不同属性之间的调和与对比关系,可以在观众的感受中唤起某种特殊的感觉和情绪。材料的主要表面属性包括如下几种。

(1) 材料的色彩属性。

材料的色彩属性包括材料本身具有的天然色彩;成品材料所具有的色彩;对自然或成品材料进行色彩处理,改变材料的本色。

(2) 材料的质感属性。

质感是材质被视觉感受和触觉感受后经大脑综合处理而产生的一种对其特性的感觉和印象。质感可分为自然质感和人工质感。肌理是质感的形式要素,其内涵包括质、色、形以及粗细、软硬、干湿、光泽度、纹理等感觉。

(3) 材料的质地属性。

不同材料的质地给人以不同的视觉、触觉和心理感受。玻璃给人一种清静、明亮和通透之感;木质、竹质材料给人以亲切、柔和、温暖的感觉;石质材料给人以刚硬、坚毅、稳重的感觉,纺织纤维制品与皮革质地给人以柔软、舒适、豪华典雅之感;金属质地给人以坚硬、牢固、冷漠、高

贵感。

在定格动画场景的制作过程中,应当综合考虑布光效果、拍摄角度等,如图8-51所示。首先,布光效果和拍摄角度影响材质的视觉表象;其次,光应当看起来像是从真实的光源所发出的。

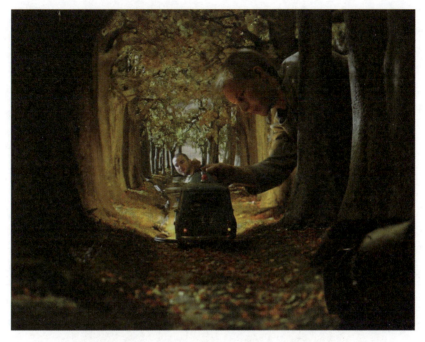

图8-51 《人兔的诅咒》中场景的布光效果

8.4 三维动画场景

随着计算机图形图像技术、数字视频技术、三维动画技术、虚拟现实技术、网络信息技术和多媒体技术近三十年的不断发展,动画设计领域正发生着深刻的变化,人类的信息空间、视觉空间得到了极大的拓展。

传统动画场景设计图采用手绘的方式,在绘制之前往往要首先制作场景的透视图,过程烦琐、周期漫长、难于修改,室内或建筑的空间体量关系、表面的材质肌理也难以表达。针对传统场景设计图绘制手段的不足,利用计算机三维动画制作软件创作三维动画场景正逐渐成为动画界的主流。

另外,在动画场景设计领域,设计师往往要在短时间内提供大量的设计方案,以供评估和选择。面对这样的挑战,三维动画制作软件使设计师的工作流程更为简捷、高效,并极大地拓展了设计师的思维空间。

制作出的动画场景更为准确、迅速、真实、便于修改,对室内设计与建筑设计更为全面深入地表现,比手绘设计图能更真切、更具体、更完整地说明设计构思,可以在视觉感受上建立起设计者与其他人进行沟通和交流的渠道。在虚拟的三维空间中创建的室内外模型,可以真实再现形态、尺度、材质、色彩、光影乃至环境气氛等造型特征。

利用三维动画软件可以创建具有精确结构与尺度的仿真模型。一旦模型制作完成,就可以在建筑物的外部与内部以任意视点与角度进行观察,还可以结合现实的场景灯光与虚拟摄像机输出更为真实的设计图。

在动画场景制作领域三维动画软件不仅可以还原逼真的三维场景,生成栩栩如生的空间景物,还可以创建只有在计算机中才能存在的奇幻世界,极大地拓展了人类的视觉空间,如图 8-52 所示。

图 8-52 选自《星银岛》

多数三维动画制作软件拥有相同的建模方法,只在一些制作流程、建模工具和界面结构上稍有差异。三维动画中的材质与贴图主要用于描述对象表面的物质状态,构造真实世界中自然物质表面的视觉表象。不同材质与贴图的视觉特征能给人带来复杂的生理和心理感受,因此材质与贴图是获得客观事物真实感受的最有效手段,如图 8-53 所示。

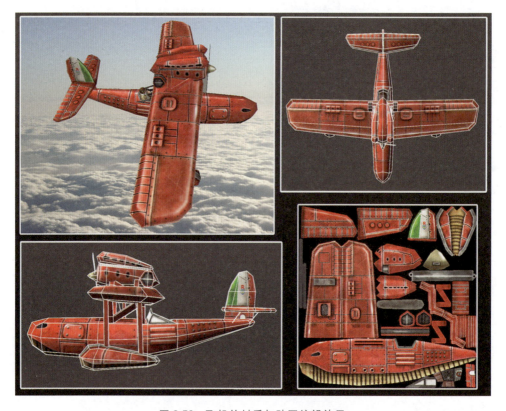

图 8-53 飞机的材质与贴图编辑效果

在三维动画制作软件中,材质与贴图还是减少建模复杂程度的有效手段之一,一些造型细部如表面的线饰、凹槽、浅浮雕效果等,完全可以通过编辑材质与贴图实现。

材质与贴图的编辑过程主要是在材质编辑器中进行的,贴图与材质的创建与编辑方式有着很大的区别。

材质可以被直接指定到场景中的对象上,而且材质具有很多控制参数,其可设计性与可编辑性很强,通过灵活的编辑过程可以模拟真实世界中大多数的材质效果。

贴图实质上是一幅图像,既可以通过扫描照片或数码摄像的方式从真实世界中获取,也可以由计算机中的图像编辑程序创建,然后将这幅图像作为一张幻灯片,依据指定的投影方向直接投射到对象的表面。其特点是比较接近于真实世界中的物质表象,但是其可控参数项目比材质少很多,并且贴图只有依附于材质之上,作为材质的有机组成部分时,才能被指定到场景中的对象上。

在三维动画制作软件中,还提供一些三维特效制作工具,可以创建体积光、雾、运动虚化、镜头光晕、景深虚化、粒子雨雪、水和火等效果。

由于三维动画场景在创建、修改、使用和效果上的优越性,现在越来越多的二维动画片采用了三维动画场景。在三维动画制作软件中可以利用材质与贴图,模拟输出二维渲染结果。这就涉及如何将三维动画场景与二维动画角色进行匹配的问题。很多三维动画制作软件中都包含摄像机匹配(Camera Match)和摄像机追踪(Camera Tracker)功能。

Camera Match 功能利用三维场景中的背景位图和多个摄像点(CamPoint)对象,创建或编辑一个摄像机,使该摄像机的位置、方向、视阈范围与二维角色的假定摄像机相匹配。《埃及王子》制作过程中就使用了三维动画场景和二维动画角色的匹配技术,如图 8-54 所示。

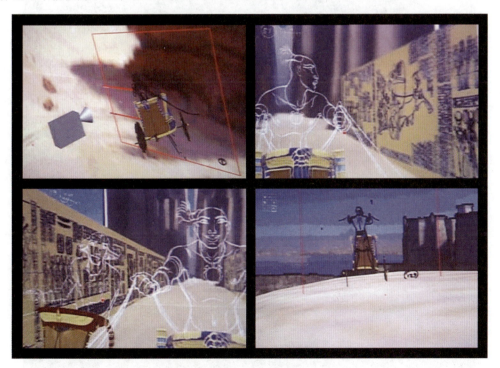

图 8-54 《埃及王子》的制作技术

习题 8

1. 场景设计清单中主要包含哪些内容？
2. 方位结构图包括环境方位结构图和室内方位结构图两种类型，主要有哪些作用？
3. 综合设计图包含哪些类型？
4. 经常使用的色彩基调图包括哪些类型？
5. 绘制场景小稿，不要求画得非常细致，主要是抓住那种可能转瞬即逝的感觉，然后从中找出一张进行场景细化绘制（图 8-55 所示是郑颖同学创作的九张小稿，然后从中选择一张进行光影、结构的细化设计，结果如图 8-56 所示。图 8-57 和图 8-58 是沈婧同学的作品）。

图 8-55　郑颖作 1

图 8-56　郑颖作 2

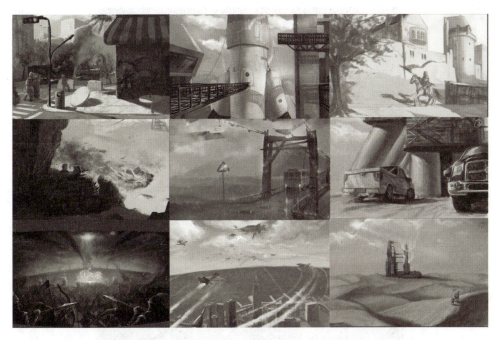

图 8-57　沈婧作 1

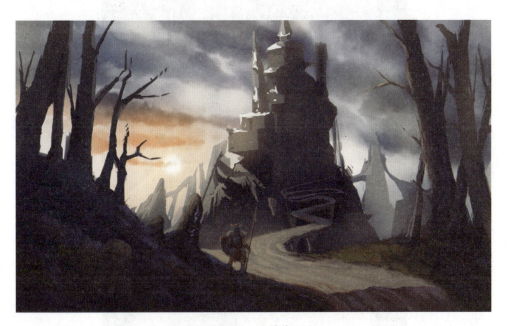

图 8-58　沈婧作 2

6. 根据第 4 章中设计的动画场景草图,依据动画场景设计和制作的规范,提交一整套场景设计方案(图 8-59～图 8-77 所示是天津工业大学动画专业陈强强、尹苗子同学为动画片《小米的烦恼》设计的动画场景,指导教师徐丕文;图 8-78 所示是这部动画短片中场景设计的分层方式;图 8-79 所示是镜头合成的效果)。

图 8-59　选自《小米的烦恼》1

图 8-60　选自《小米的烦恼》2

图 8-61　选自《小米的烦恼》3

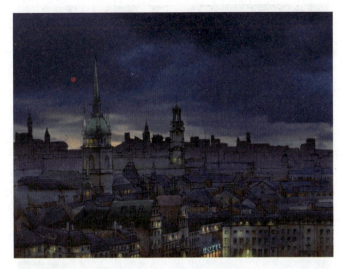

图 8-62　选自《小米的烦恼》4

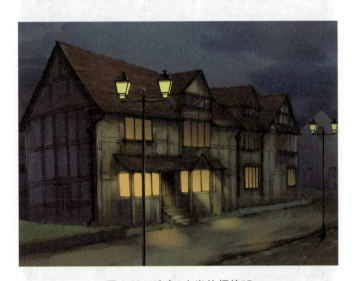

图 8-63　选自《小米的烦恼》5

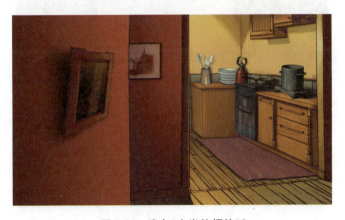

图 8-64　选自《小米的烦恼》6

图 8-65　选自《小米的烦恼》7

图 8-66　选自《小米的烦恼》8

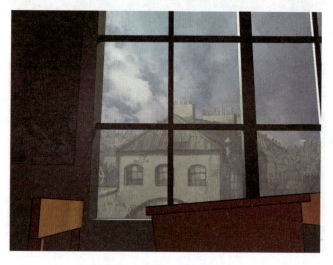

图 8-67　选自《小米的烦恼》9

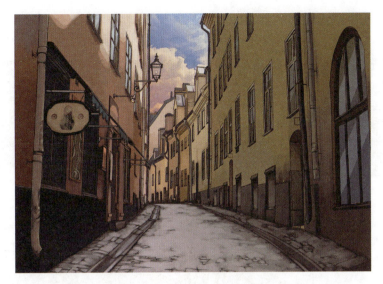

图 8-68　选自《小米的烦恼》10

图 8-69　选自《小米的烦恼》11

图 8-70　选自《小米的烦恼》12

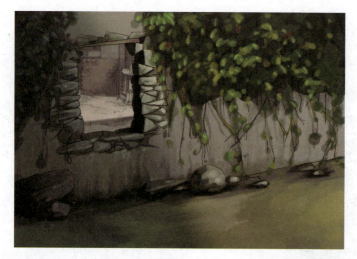

图 8-71 选自《小米的烦恼》13

图 8-72 选自《小米的烦恼》14

图 8-73 选自《小米的烦恼》15

图 8-74　选自《小米的烦恼》16

图 8-75　选自《小米的烦恼》17

图 8-76　选自《小米的烦恼》18

图 8-77　选自《小米的烦恼》19

图 8-78　动画分层方式

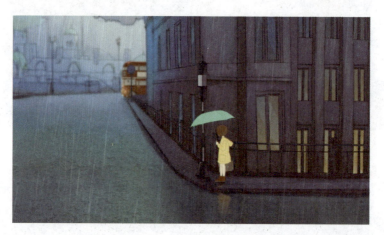

图 8-79　镜头画面合成效果

参 考 文 献

[1]　王伯敏,童中焘.中国山水画的透视[M].天津：天津人民美术出版社,1981.
[2]　潘天寿.潘天寿美术文集[M].北京：人民美术出版社,1983.
[3]　程能林.产品造型设计手册[M].北京：机械工业出版社,1994.
[4]　缪鹏,林小燕.透视学[M].广州：岭南美术出版社,2004.
[5]　梁旻,胡筱蕾.设计透视[M].武汉：湖北美术出版社,2004.
[6]　朱福熙,何斌.建筑制图[M].北京：高等教育出版社,1992.
[7]　乐荷卿.建筑透视阴影[M].长沙：湖南大学出版社,1987.
[8]　杰伊·多布林.透视图新技法[M].蔡育之,译.哈尔滨：黑龙江科学技术出版社,1984.
[9]　王树村.中国民间画诀[M].北京：北京工艺美术出版社,2003.
[10]　布鲁诺·恩斯特.魔镜——埃舍尔的不可能世界[M].田松,王蓓,译.上海：上海科技教育出版社,2002.
[11]　鲁道夫·阿恩海姆.艺术与视知觉[M].滕守尧,朱疆源,译.北京：中国社会科学出版社,1984.
[12]　格雷厄姆·沃尔特斯.舞台灯光[M].许彤,译,北京：中国纺织出版社,2000.
[13]　特里弗·R.格里菲斯.舞台艺术[M].孙大庆,译.北京：中国纺织出版社,2000.
[14]　丹尼斯·谢弗,拉里·萨尔瓦多.光影大师[M].桂林：广西师范大学出版社,2004.
[15]　张绮曼,郑曙旸.室内设计资料集[M].北京：中国建筑工业出版社,1991.
[16]　郑曙旸.室内表现图实用技法[M].北京：中国建筑工业出版社,1991.
[17]　爱德华·凯利.电影布景设计[M].北京：中国电影出版社,2000.
[18]　叶建新,等.电视美术制景工艺[M].北京：中国广播电视出版社,2001.
[19]　约翰内斯·伊顿.色彩艺术[M].杜定宇,译.上海：上海人民美术出版社,1985.
[20]　瑞士巴塞尔设计学校.设计素描[M].吴华先,译.上海：上海人民美术出版社,1985.
[21]　马玉如,陈达青.素描技法[M].北京：人民美术出版社,1980.
[22]　程征,王靖宪,刘骁纯.速写技法[M].北京：人民美术出版社,1987.
[23]　殷杰.名家素描风景[M].杭州：浙江人民美术出版社,1991.
[24]　亨利·匹兹.钢笔、墨水画技法[M].陈峥,陈聿强,译.杭州：浙江人民美术出版社,1993.
[25]　邵伟尧.素描基础训练[M].南宁：广西美术出版社,1990.
[26]　孔仲起,姚耕云.山水画谱[M].杭州：浙江人民美术出版社,1985.
[27]　鲁愚力.鲁愚力钢笔画与技法[M].哈尔滨：黑龙江科学技术出版社,1996.
[28]　郭艳民.摄影构图[M].北京：北京广播学院出版社,2002.
[29]　郑国恩.影视摄影构图学[M].北京：北京广播学院出版社,2002.
[30]　但丁.神曲[M].王维克,译.北京：人民文学出版社,1988.
[31]　李铁.三维动画制作三合一快速培训教程[M].北京：电子工业出版社,2000.
[32]　张荣生.美洲印第安艺术[M].石家庄：河北教育出版社,2003.
[33]　刘敦桢.中国古代建筑史[M].北京：中国建筑工业出版社,1984.
[34]　罗小未,蔡琬英.外国建筑历史图说[M].上海：同济大学出版社,1986.
[35]　薛强,等.世界美术全集[M].天津：天津人民美术出版社,1996.
[36]　李铁.3ds Max 6室内外效果图制作[M].北京：电子工业出版社,2004.
[37]　李铁.DV数码影视完全制作教程[M].北京：电子工业出版社,2003.
[38]　小林七郎.动画背景技巧入门[M].京都：アニメーツョン美术出版社,2000.

图书资源支持

感谢您一直以来对清华版图书的支持和爱护。为了配合本书的使用,本书提供配套的资源,有需求的读者请扫描下方的"书圈"微信公众号二维码,在图书专区下载,也可以拨打电话或发送电子邮件咨询。

如果您在使用本书的过程中遇到了什么问题,或者有相关图书出版计划,也请您发邮件告诉我们,以便我们更好地为您服务。

我们的联系方式:

地　　址:北京海淀区双清路学研大厦A座707

邮　　编:100084

电　　话:010-62770175-4604

资源下载:http://www.tup.com.cn

电子邮件:weijj@tup.tsinghua.edu.cn

QQ:883604(请写明您的单位和姓名)

用微信扫一扫右边的二维码,即可关注清华大学出版社公众号"书圈"。

资源下载、样书申请

书圈